내 손 안의
작은 미술관

- 빛을 그린 인상주의 화가 25인의 이야기 -

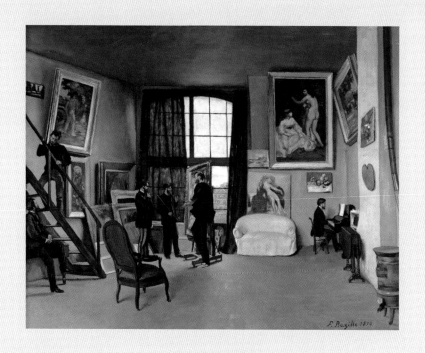

내 손 안의
작은 미술관

- 빛을 그린 인상주의 화가 25인의 이야기 -

김인철 지음

YANG **양문** MOON

추천의 글

이상기 | 월간 매거진N 발행인

이미 4년이 가까워오지만 2016년 그 무더웠던 여름을 잊긴 쉽지 않을 거다. 한낮 40도를 웃도는 기온과 후텁지근한 습도를 나로선 도저히 참아낼 수가 없었다. 게다가 당시 국방부에 매달 납품을 해야 하는 월간 〈매거진N〉을 어떻게든 만들어내야 하는 나는 한마디로 '지옥에서 보낸 한 철'과 다름없었다. 그때 '구세주'가 내게 다가왔다. 바로 이 책의 저자 김인철 교수다. 그는 '시각문화 2.0시대', '중동미술', '서양현대미술가' 등 마치 주문만 외우면 등장하듯 재미와 의미를 동시에 지닌 글들을 쏙쏙 생산해내는 것이었다. 그의 글들은 그해 여름 〈매거진N〉 독자들의 무더위를 식혀주기에 충분했다.

가령 김 교수의 이런 표현을 읽으면 고흐에 대해 더 파고들지 않고는 못 배기게 한다. "고흐에게 매춘에 관한 그림은 떠오르지 않는다. 자신의 귀를 자른 유명한 사건을 저지른 직후 잘린 귀를 어떤 매춘부에게 건네준 일이 있음에도 말이다."(《서양미술 속 매매춘 여성》)

그 후 3년여 나와 김 교수는 연락이 두절되다시피 했다. 맞다. 그는 잠수하고 있었다. 하지만 그냥 잠적한 것이 아니었다. 그 사이 그만의

방식으로 자신의 미술 탐구세계를 확장·심화하고 있었다. 그의 블로그를 훔쳐보고 나는 탄성을 감출 수 없었다. 오월의 끝자락 어느 날 내게 추천 글을 부탁했다. 기꺼이 승낙했다. 짧게는 2016년 그 무더웠던 날들에 그가 내게 보여준 치열함과 성실성 그리고 어려운 주제를 쉽게 풀어가는 재주에 탄복했기 때문이다. 아니 그보다, 그의 사실상 첫 번째 역작인 이 책에 못 쓰면 나 같은 아마추어에겐 영영 쓸 기회가 안 올 것 같아서다.

책 제목부터 맘에 들었다. 《내 손 안의 작은 미술관》은 내가 가장 좋아하는 고흐에서 까까머리 시절 이름을 이미 익힌 모네와 마네 등에 읽히고설킨 에피소드가 흥미로운 미술 이야기가 되어 실려 있다.

코로나 19로 올여름은 어쩔 수 없이 방콕 아니면 집콕이다. 기껏해야 한적한 공원이나 뒷동산에 오를 수밖에 없다. 아마추어 미술관객인 나는 재작년 여름 폴란드, 오스트리아, 체코, 크로아티아 등지의 미술관을 돌아본 적이 있다. '언젠간 다시 꼭 보리라'고 맘먹었던 작가들이 이 책 속에 듬뿍 담겨 있어, 매우 반갑다.

이 책, 몇 번이나 씹고 또 읽고 코로나가 물러난 뒤 손에 꼭 쥐고 인상파 작가 만나러 갈 셈이다. 《내 손 안의 작은 미술관》이 내 손 안에어서 쥐어지길 고대하며.

윤사월 초파일 몇 날 앞두고 이상기 씀

✱ 서울대학교에서 서양사를 전공하고, 한겨레신문 창사와 함께 기자 생활을 시작하였다. 한국기자협회 회장과 아시아기자협회 회장을 역임하였다.

저자의 글

　나의 그림에 대한 관심은 빈센트 반 고흐의 그림에 빠져들기 시작하면서 점차 인상주의 회화로 넓어졌다. 그러다 보니 인상주의 화가들이 이룩한 대단한 업적에 놀라움을 감출 수 없게 되었다. 그 이전에는 아카데미에서 이루어진 규범과 양식에 맞게 그림을 그려야만 했으므로 아무나 그림을 그릴 수 없었다. 그런 시대적 상황에서 그들은 회화는 물론 그림을 그리는 사람들에게도 '자유'를 가져다주었다.

　인상주의 회화의 등장 이후 누구나 형식에 구애받지 않고 자유롭게 그림을 그릴 수 있게 된 것이다. 그뿐 아니라 인상주의로 인해 입체주의, 야수주의, 표현주의 등 새로운 현대 회화로의 문이 열렸다. 모던 회화가 등장하고 개성 있는 그림들이 넘쳐나는 세상으로 이어졌다.

　이렇게 나의 그림 보기 작업의 지평은 넓어졌다. 이 책은 그 과정에 썼던 내용을 다듬어 정리한 것이다. 왜 초기에 인상주의 작가들의 그림은 거부와 조롱의 대상이 되었을까? 이러한 의구심으로 그들을 적대시하던 아카데미파 화가들의 그림부터 알아보았다.

　어느덧 인상주의의 시작을 함께한 에두아르 마네에게로까지 관심

이 이어지며, 그야말로 르네상스의 거장 레오나르도 다 빈치에 버금가는 대단한 화가가 아닐까 하는 생각에 이르렀다.

이 책에는 인상주의 작품뿐 아니라 인상주의 작가들의 삶을 좀 더 들여다보고 화가 개인의 스토리를 덧붙였는데 적절하게 잘 되었는지 모르겠다. 그중에는 대중에게 잘 알려지지 않은 여성 인상주의 화가들도 있다. 유럽에 그림을 보러 가는 분들이 늘어나는데 그런 분들께 작게나마 도움이 되기 바라며 작품이 소장된 미술관을 그림 말미에 밝혔다.

프랑스 작가들이 많다 보니 명칭을 비롯하여 관련 장소와 지역, 화가의 인명 표기 등에 애를 먹었다. 원어 발음에 충실하고자 했으나 일반적으로 알려진 이름은 그대로 사용했다. 그리고 인상주의 그림을 보다 친근하게 보고 누구나 쉽게 읽기를 바라며 글을 다시 다듬었으나 쉽지는 않았다.

책이 나오게끔 애써주신 양문출판사의 김현중 대표와 편집에 노고를 마다치 않으신 편집부 여러분께 감사드린다.

2020년 9월 저자

차례

Part 1

19세기,
고전주의 아카데미파와 인상주의의 등장

윌리엄 아돌프 부게로
William-Adolphe Bouguereau, 1825~1905

후기 인상주의 화가 빈센트 반 고흐 Vincent van Gogh는 1853년 네덜란드에서 태어나 프랑스 작은 시골 마을 오베르에서 1890년 권총 자살로 생을 마감했다. 그의 극적인 삶은 많은 책과 영화 그리고 음악으로도 다루어지고 있다.

그가 활동하던 시기는 인상주의가 태동하여 막 자리 잡던 때였다. 인상주의는 제도권 미술의 적폐를 물리치려는 반항 운동이었다. 인상주의 화가들은 이른바 관 주도의 미술인 국립미술학교와 그곳 교수들 중심의 미술 공모전 살롱 le Salon에서 배제되는 일이 잦았다. 인상주의 그림들은 그들의 살롱에 적합하지 않다는 이유에서였다.

살롱에서 원하던 작품은 고전주의를 면면히 이어받아 내려오는 전통적인 그림들이었다. 예컨대 신화나 고전, 종교화, 위인 초상화, 공들여 제작한 정물화 같은 것으로 전통적이고 르네상스 이후 이어진 유화 중심의 사실적 화법이었다.

실제로 인상주의 화가들의 그림은 야외 사생 위주로 신화와 고전, 심지어 종교적인 것들을 거의 무시했다. 자연물 사생 아니면, 자연과 함께 살아가는 사람들의 모습이나 도시에서의 일상과 길거리를 묘사

하는 그림들을 그렸다. 기법도 자신들 마음대로였다. 붓 터치가 그대로 남아 살아 움직이는 듯한 기법에 색상은 단색조에 가깝게 작가 마음대로 해석한 채색이었다. 그런 특징은 신고전주의자와 낭만주의 화가들의 눈에는 인상주의 화가들의 그림은 중구난방이고, 미완성일 뿐 아니라 심지어 무성의하게 보이기까지 했다. 그들이 생각하는 살롱에 적합한 그림은 컬러 사진처럼 정밀하며 붓 터치가 절대 보이지 않는 결과물이었다. 그런 기준으로 보면 당연히 인상주의 화가들의 작품은 당대의 미술계에서는 무시될 수밖에 없었다.

그렇다면 그 당시 아카데미에서 교육받고 살롱을 중심으로 활약한 이른바 '정통' 화가로는 누가 있을까? 그리고 그들은 어떤 작품을 그렸을까?

우선 대표적인 아카데미 화가로 윌리엄 아돌프 부게로를 들 수 있다. 그의 생몰 연도를 따져보면 초창기 인상주의를 이끈 에두아르 마네Édouard Manet, 1832~1883와 거의 겹친다. 부게로는 당대 인정받는 화가였지만, 마네는 살롱에서 배척받던 작가였다. 그러나 현재 우리는 부게로보다는 마네를 더 잘 알고 있다. 그 이유는 훗날 미술사조에서 인상주의가 비중이 더 커지고 대중에게도 널리 알려지며 더 큰 사랑을 받게 되기 때문이다.

부게로는 어떤 사람이며 어떤 그림들을 그렸을까?

부게로는 신화를 중심으로 주로 여인들을 그린 화가였다. 고전적 주제를 다루면서 프랑스는 물론 미국에서도 엄청난 인기를 누리며 당대를 대표하던 영예로운 관학파 화가였다. 그러다 보니 인상주의

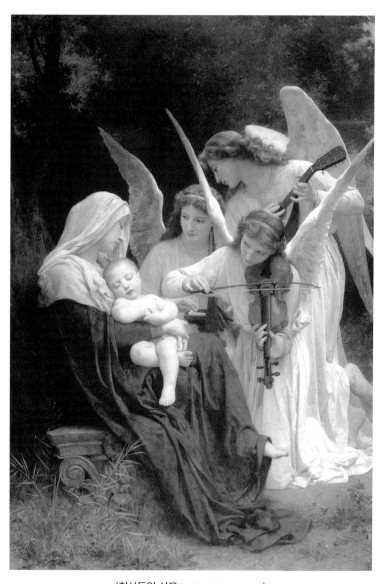

〈천사들의 성모The Virgin of the angels〉

William-Adolphe Bouguereau, 1881, 213.4×152.4cm, Forest Lawn Museum,
City of Industry, California

내 손 안의 작은 미술관

화가들로부터는 적대시되는 화가의 전형으로 낙인찍혔다.

그러다가 인상주의가 인기를 얻어 모던 회화의 중심이 되면서 부게로의 존재와 그림은 대중으로부터 철저히 잊혀갔다. 그런 까닭인지 현재는 그의 그림 800여 점 역시 소재가 불분명하다. 1980년 들어서야 인물화에 대한 재평가가 이루어지면서 조심스레 그를 되돌아보는 분위기이다.

프랑스 라로셸La Rochelle 출신의 부게로는 엄격한 가톨릭 집안에서 태어났다. 신부인 삼촌으로부터 자연과 문학을 사랑하는 방법을 배우고, 이후 가톨릭학교에 다니면서 그림을 시작했다. 타고난 소질을 발휘해 국립미술학교École des Beaux-Arts에 입학한 그는, 소묘는 물론 해부학과 역사 의상, 고고학 등 모든 학과에서 뛰어난 성적을 내었다.

당연히 1850년 살롱에서 '로마대상Prix de Rome'을 받았다. 이는 살롱의 1등 상이었다. 당시 살롱에서 로마상을 받으면, 그곳에 가서 수업받는 일이 관례였고, 부게로 또한 이탈리아 로마로 가서 3년간 미술 수업을 받았다. 유명한 고전주의의 대가 자크루이 다비드Jacques-Louis David 역시 그런 과정을 거쳤다.

그 후 아카데미의 주요 회원이 되어 은퇴할 때까지 살롱에 출품했다. 살롱에 삶과 운명을 건 화가들이 많았고, 입상하지 못하여 좌절하던 작가들이 대부분이었던 시기에 그의 존재감을 알 수 있는 대목이다. 인상주의 화가들의 살롱과의 적대감과 좌절은 에밀 졸라Émile Zola가 쓴 《작품L'Œuvre》(1886)이라는 소설에서 볼 수 있다.

아카데미에서 부게로의 작품들은 라파엘로Raphael에 비견될 정도로

〈누나 The Elder Sister〉
William-Adolphe Bouguereau, 1869, 130×97cm, Museum of Fine Arts, Houston, Texas

내 손 안의 작은 미술관

인정을 받았다. 대가답게 나중에 아카데미 줄리앙Académie Julian에서 학생들을 가르쳤는데, 이곳에서 만난 학생 중 앙리 마티스Henri Matisse는 그의 스타일에 강하게 반발했다.

그러나 부게로의 사생활은 여러 모델과 살림을 차리고, 관계를 맺는 등 별로 좋지 않았다. 첫 번째 부인이 죽은 후 19세의 어린 제자와 재혼하면서 매우 큰 비난을 받기도 했다. 하지만 1905년 스튜디오에 강도가 들어 79세의 나이에 생을 마감할 때까지 부지런한 화가로도 유명했다. 대작가의 죽음에 파리 전체가 애도했으며, 그의 시신은 몽파르나스 가족 묘역에 묻혔다. 반면에 대다수 인상주의 화가들의 죽음은 대중의 관심을 얻지 못했다.

당대의 대표석인 아카데미 화가답게 전성기 시절에는 주변국과 미국의 대부호들이 그의 작품을 많이 사들였다. 그의 그림들은 아카데미 화파의 기본기에 충실하다. 마치 르네상스나 매너리즘, 바로크, 고전주의 시기 그림처럼 잘 그려진 작품들이다. 그렇지만 그림 어디에서도 그만의 개성이나 자유로운 기법의 흔적은 찾아볼 수 없다. 그는 인상주의 화가들과 동시대에 활동했지만 빛의 감각이나 색채의 실험적 표현 같은 기법에서 완전히 다른 그림을 그린 화가였다.

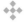

알렉상드르 카바넬

Alexandre Cabanel, 1823~1889

알렉상드르 카바넬은 프랑스 고전파·아카데미파 화가이자, '국가 공공 대표 화가 라 퐁피L'art pompier'로서 나폴레옹 3세가 가장 아낀 작가다. '국가 공공 대표 화가(라 퐁피)'는 프랑스 소방관들의 헬멧에서 따온 말로 당시 공식적이며 대규모 학예 작품, 특히 역사적인 주요 사건 등을 주로 그리는 화가를 뜻한다.

그가 활동하던 시기는 카미유 피사로Camille Pissarro, 1830~1903, 알프레드 시슬레Alfred Sisley, 1839~1899, 에두아르 마네Édouard Manet, 1832~1883 등 초기 인상주의 화가들과 거의 겹친다. 인상주의자들과 같은 시대를 살면서 그림을 그린 작가다.

그러나 17세라는 매우 이른 나이에 국립미술학교에 입학한 그는 인상주의 화가들과 달리 일찍감치 아카데미파, 이른바 관전파官展派 화가가 되었다. 그리고 1844년 22세 때 권위 있는 국가 공모전인 살롱에서 부게로처럼 로마대상을 받았다. 이후 1863년 예술원 회원이 되고 이듬해 아카데미의 교수가 되어 평생 학생들을 가르쳤다. 카바넬은 부게로와 더불어 파리 살롱의 중요한 심사위원으로서 전시 작품들을 가려내는 역할을 했다.

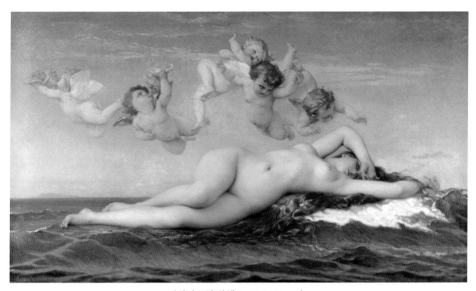

〈비너스의 탄생The Birth of Venus〉
Alexandre Cabanel, 1863, 130×225cm, Musée d'Orsay, Paris

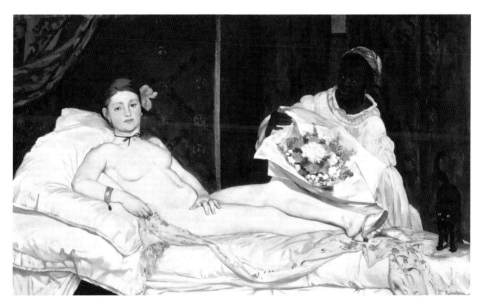

〈올랭피아Olympia〉
Édouard Manet, 1863, 130×190cm, Musée d'Orsay, Paris

알렉상드르 카바넬

당시 그들의 주요 표적이 된 인상주의 화가는 마네였다. 그 때문에 마네와 관련된 다른 작가들 역시 심사에서 제외되기 일쑤였다. 1865년에는 그 유명한 '낙선전Salon des Refusés'이 열리는 일까지 벌어졌다. 전시회에 무척이나 많은 작품이 거부되자 황제의 명령에 따라 낙선한 작품들을 따로 모아서 개최한 전시회였다. 전시는 같은 장소에서 같은 기간에 열렸다.

카바넬은 1865년, 1867년, 1878년 살롱에서 '명예대상Grande Médaille d'Honneur'을 받았다. 그가 1863년 살롱에 출품한 여러 누드 작품 중 하나인 〈비너스의 탄생The Birth of Venus〉은 인상주의 회화가 막 시작되던 당시, 대표적인 아카데미 회화로 주목받았다. 현재 뉴욕의 메트로폴리탄 미술관Metropolitan Museum of Art에 있는 이 그림은 나폴레옹 3세 황제가 구입한 후 카바넬이 같은 작품을 다시 작게 그린 것이다. 카바넬의 대표작 〈비너스의 탄생〉은 신화를 소재로 했으나 어딘가 에로틱하고 상류사회에서 인정받을 수 있는 수준의 작품이었다.

당시 아카데미에서는 영감의 원천을 학생 스스로 깨닫고 그것을 구현하는 원론적인 교육 원칙을 고수하고 있었다. 그러나 인상주의 화가 마네는 이를 철저히 거부했으므로 카바넬과 당연히 적대적인 관계가 될 수밖에 없었다. 2년 후 마네 역시 여성 누드 〈올랭피아Olympia〉를 출품한다.

두 작품 모두 현재 오르세 미술관Musée d'Orsay에 전시되어 있다. 카바넬의 작품이 색채를 미묘하게 표현하고 고전적 기법에 충실하고 몽환적인 표현인데 반해 마네의 그림은 차분하다 못해 창백한 피부 빛

그리고 윤곽선이 강조되어 있다. 기존의 우아한 자태의 누드 작품들과는 달리 웃음기가 사라진 모델의 냉정한 표정에 사람들은 당황스러움을 느꼈다.

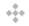

장 레옹 제롬

Jean-Léon Gérôme, 1824~1904

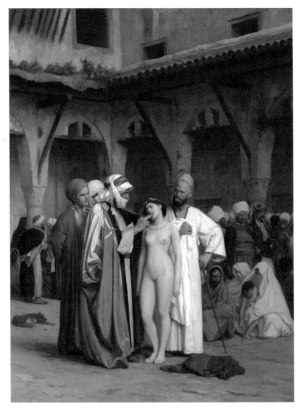

〈노예시장 The Slave Market〉

Jean-Léon Gérôme, 1866, 84.8×63.5cm, Clark Art Institute, Williamstown, Massachusetts

2019년 5월 독일에서 치러진 유럽의회 선거에서 극우 정당인 독일 대안당Alternative für Deutschland이 내건 포스터 한 점이 국제적으로 문제가 되었다. 포스터의 슬로건은 "아랍이 되어가는 유럽을 원치 않는다So that Europe won't become Eurabia."였다.

논란이 된 포스터의 그림은 프랑스 아카데미파 화가 장 레옹 제롬 의 1866년 작 〈노예시장The Slave Martket〉이었다. 독일대안당은 많은 시리 아 난민으로 대표되는 이슬람인의 입국을 반대하며 장 레옹 제롬의 그림을 선거 캠페인용 포스터로 사용한 것이다.

그러자 그림의 소장처인 미국 매사추세츠 윌리엄스타운Williamstown, Massachusetts의 클락 미술관The Clark Art Institute에서는 당장 그림 사용을 중 지할 것을 강하게 요청했다. 하지만 독일대안당은 "웃기지 말라"면서 미술관의 항의를 일축했다. 클락 미술관 측은 그림의 저작권 사용 기 간이 만료되어 그 이상의 법적 대응도 어려웠다.

어떤 그림이기에 그랬던 것일까? 그림을 보면, 한눈에 백인으로 보 이는 여인이 누드로 중동 또는 북아프리카인 남자들에게 둘러싸여 있는 것을 알 수 있다. 그중 아랍의 전통적 외투Abaya를 입은 한 남자 가 여인의 치아 상태를 검사하고 있다. 바로 이 장면을 독일대안당에 서 '유럽의 이슬람화를 우려한다'면서 선거 포스터에 사용한 것이다.

그림은 프랑스 아카데미파의 대표 화가인 장 레옹 제롬의 1866년 작품이다. 그의 활동 시기는 인상주의가 태동하여 자리 잡던 때다. 대 표적인 관학파이자 고전 기법의 작가였지만 인상주의가 우세하면서 그의 작품은 별로 알려지지 않았다.

그는 국립미술학교 출신으로, 로마상은 받지 못했으나 2·3등을 수차례 수상하는 등 아카데미를 대표하는 화가였다. 스승인 폴 들라로슈Paul Delaroche와 함께 이탈리아 주요 도시와 이집트를 둘러보았다. 그런 까닭에 그에게는 앞서 살펴본 부게로나 카바넬 같은 아카데미파 화가들과 달리 오리엔탈리즘Orientalism 작가라는 명칭이 하나 더 붙는다. 낭만주의 회화에서 시작된 중근동 지역에 대한 관심은 그의 시대에 정점을 이루었기 때문이다.

그는 자신의 오리엔탈리즘 회화를 위하여 옷이라든가 관련 소품들을 직접 준비하여 모델들에게 입혀보기도 하고, 특별한 색상까지 직접 만들어 그림에 그럴듯함을 부여했다.

1857년 살롱에서 〈사막을 건너는 이집트 짐꾼들Egyptian Recruits Crossing the Desert〉로 명성을 얻었다. 그 그림은 현재 샹티이의 콩데미술관Musée Condé in Chantilly 에서 볼 수 있으며, 월터 미술관Walters Art Museum 에 있는 〈무도회 이후의 결투The Duel After the Masquerade〉는 작가가 다시 그린 것이다.

장 레옹 제롬은 1864년부터 1904년까지 자신의 모교인 아카데미École des Beaux-Arts 에서 교수로 있으면서 제자를 2,000명 이상 배출했다. 부호인 인상주의 화가 카유보트Gustave Caillebotte가 그가 소장한 많은 작품을 한 미술관에 기증하려 하자 이를 강력하게 반대하였다. 카유보트는 부친으로부터 막대한 재산을 물려받아 동료 인상주의 화가들의 그림을 많이 사들인 인물이다. 평소 아카데미파 화가로서 인상주의를 매우 경멸한 제롬은 이를 저지하기 위해 유인물을 만들어 언론에 두루 알리고 자신의 학생들을 동원하여 시위할 정도로 반대에 적극

적이었다.

당시 제롬은 자신의 글에서 인상주의를 노골적으로 폄훼하고 그들이 묘사하고 있는 자연은 쓰레기나 다름없다고 일갈했다. 카유보트가 미술관에 작품을 기증하려는 의도는 오직 클로드 모네를 위해서라고 비꼬았다. 인상주의자들의 자연 묘사는 모네라는 한 사람을 위한 것이라는 극단적인 주장이었다.

그는 이 일이 있기 전에도 아카데미에서 열린 에두아르 마네 회고 전시까지 반대한 바 있다. 그러나 결국에는 전시회 첫날 참석하여 "생각보다 나쁘지는 않다"라면서 빈징거렸다고 한다.

장 레옹 제롬

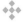

프레데릭 바질

Frédéric Bazille, 1841~1870

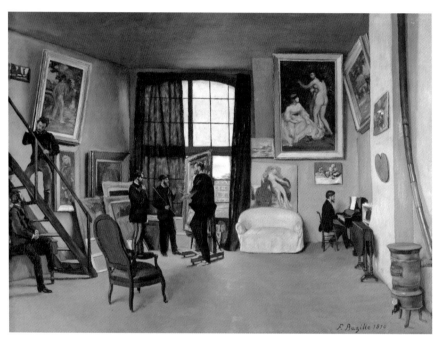

〈라 콩데민 거리 9번지 화가의 스튜디오에서Studio from rue de la Condamine〉

Frédéric Bazille, 1870, 98×128.5cm, Musée d'Orsay, Paris

19세기 파리 시내 건물들의 꼭대기 층은 화가들의 작업실로 쓰이는 일이 많았다. 〈파리 라 콩데민가 9 화가의 스튜디오에서The artist's Studio on Rue La Condamine, 9 in Paris〉 작품을 들여다보면, 전형적인 파리의 다락방 화실 모습이 어떠했는지를 알 수 있다. 꼭대기의 넓고 높은 창문과 불꽃이 약하게 타고 있는 난로로 보아 그림 속의 계절은 겨울일 듯하다.

그리고 그림 속 벽에는 여러 그림이 걸려 있고 홀에는 남자 몇몇이 보인다. 과연 이들은 누구였을까? 이 그림은 바질의 마지막 작품 중 하나로 단순히 잘 그린 작품이 아니라, 그림 속 인물들이 바로 미술의 역사를 바꾸었다는 점에서 그 이상의 가치가 있다.

프레데릭 바질의 바질리오Basilio 화실은 클로드 모네Claude Monet의 작업실 근처 바티뇰Batignolles 구역에 있었다. 그곳에는 유명 예술인, 특히 인상주의 화가들이 즐겨 찾던 카페 에르바Herba가 있었다. 그림은 바질리오 화실에서 그림을 그리고 있는 인상주의 화가들의 모습이다. 그림 왼편 계단에 올라서 있는 사람이 에밀 졸라인데, 그는 앉아 있는 르누아르Pierre-Auguste Renoir를 내려다보며 말을 하고 있다. 졸라는 나중에 《작품》으로 여러 화가와 논쟁을 일으켰는데 소설 속 주인공인 클로드 란티에Claude Lanthier를 실패자로 묘사했기 때문이다. 세잔Paul Cézanne 역시 자기의 이야기를 소설로 쓴 것으로 오해했다. 고향 친구이자 수십 년간 막역한 사이였지만 그 일로 그들의 우정은 끝내 파탄이 나고 말았다. 어쨌든 그림 속 인물들은 대화에 열중하고 있는데 이 장면을 보면 꽤 친밀해 보인다.

가운데 팔레트를 들고 그림 옆에 서 있는 사람이 프레데릭 바질이다. 그 앞에는 그가 스승으로 모시던 에두아르 마네가 있고, 옆에 모자를 쓴 남성이 바질과 매우 친하게 지내던 화가 모네이다. 오른편 구석에서 피아노를 치는 사람은 아마추어 음악가 에드몽 메트Edmond Maître이다. 이들 외에도 인상주의 화가 알프레드 시슬레Alfred Sisley와 조각가이자 미술평론가 자카리 아스투르크Zacharie Astruc가 있었다고 한다. 이 그림은 바질이 완성한 후에 마네가 바질의 모습을 더 비슷하게 그리고 돋보이도록 수정을 했다고 한다.

이들은 이후 뿔뿔이 흩어진다. 그해 봄에 열린 살롱 이후 몽펠리에Montpellier 본가로 돌아간 바질은 보불전쟁Franco-Prussian War 중에 사망한다. 르누아르는 중기병이 되어 보르도Bordeaux로 떠났으며, 모네는 그의 가족과 함께 르아브르Le Havre로 피신했다.

바질은 그들이 경제적으로 어려울 때마다 도움을 청할 수 있는 동료 화가였다. 역사적인 첫 번째 인상파전은 1874년에 사진작가 나다르Nadar가 쓰던 스튜디오에서 열렸다. 당시 그림 속 인상주의 화가들은 자신들이 19세기 미술사에 장차 어떤 중요한 역할을 하게 되는지 전혀 의식하지 못했다.

Part 2

빛을 그린 인상주의 화가 25인의 삶과 그림 이야기

1

요한 용킨드

Johan Barthold Jongkind, 1819~1891

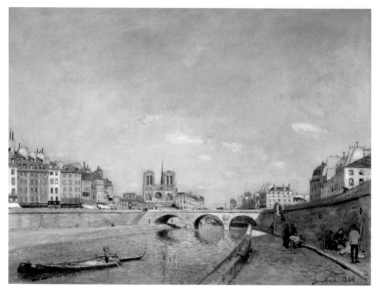

〈센강과 노트르담 사원The Seine and Notre-Dame in Paris〉

Johan Jongkind, 1864, 42×56.5cm, Musée d'Orsay, Paris

센강과 노트르담 사원

　요한 용킨드는 네덜란드 출신의 화가 겸 판화가였다. 그는 여유로운 바다 풍경을 많이 그렸고, 인상주의의 태동을 알린 화가 중 한 명이다.

　용킨드는 네덜란드의 독일 국경 근처 오브레이슬^{Overijssel}의 라트롭^{Lattrop} 마을에서 태어났으며, 헤이그^{The Hague} 미술학교에 입학해 회화를 배웠다. 1846년에 파리의 몽파르나스^{Montparnasse}로 이주하여 위젠 이사비^{Eugène Isabey}와 프랑수아 에드와 피코^{François Édouard Picot}로부터 그림을 배웠다. 2년 후인 1848년 프랑스 살롱^{le Salon}에 전시된 그의 그림들은 샤를 보들레르^{Charles Baudelaire}와 에밀 졸라로부터 찬사를 들었다. 이렇게 빠르게 성공의 길에 들어섰지만 알코올 중독과 우울증에 시달리다 1855년 고국 네덜란드로 돌아갔다.

　그러다가 1861년 다시 파리로 온 그는 몽파르나스 근처에 스튜디오를 열었다. 이 시기부터 그의 몇몇 작품들에서 인상주의의 특징들이 나타나기 시작했다. 이듬해 노르망디의 한 유명한 농장에서 알프레드 시슬레, 위젠 부댕^{Eugène Boudin} 그리고 젊은 클로드 모네 등을 만나 이후 이들의 멘토가 되었다. 모네는 그를 가리켜, "말로 설명하기 어려운 대단한 재능을 가진 과묵하신 분"으로 언급하면서 "확실한 교육 신념을 지닌 사람으로 그를 믿었다"라고 회고했다.

　1863년 첫 번째 낙선전^{des Refusés}(살롱에서 선정이 거부된 작품들의 전시회)에는 출품하지만 1874년의 첫 인상주의 그룹전에는 전시를 포기했

다. 살롱은 프랑스 정부가 주최하던 미술 전람회로 프랑스 미술가 전람회Salon des Artistes Français에서 나온 명칭이다. 1664년 루이 14세가 '왕립회화–조각 아카데미Académie Royale de Peinture et de Sculpture'를 설립하고 창립기념 전시회를 루브르Louvre 궁 내부의 공간(살롱)에서 열었기 때문에 '르 살롱le Salon(미술전시회)'이라고 부르기 시작했다. 그런 과정에 미술학교Ecole des Beaux-Arts도 만들어졌다.

살롱은 1667년 처음 개최된 이후 아카데미 회원들만이 참가하는 관전이자 프랑스 아카데미즘 미술의 중심이 되었다. 그곳의 회원이나 미술학교 교수 등으로 구성된 심사위원들이 작품을 심사하여 입상작을 선정했다. 그 결과 과정에 점차 보수적이고 연공서열을 중시하는 방식으로 굳어갔다.

용킨드는 네덜란드와 프랑스의 바다 풍경을 자주 그렸다. 특히 노트르담 대성당Notre-Dame Cathedral과 부근의 센강the Seine 모습을 많이 그렸다. 주로 수채화 사생을 한 다음, 스튜디오에서 유화로 그리는 방법이었다. 그의 작품은 강렬한 대비를 이루는, 마치 17세기 네덜란드 황금기의 1세대들의 그림에서처럼 하늘이 많은 부분을 차지하도록 지평선을 낮게 그린 그림이었다.

1863년 부인 조세핀 페쎄Joséphine Fesser와 함께 프랑스 남동쪽으로 이주해서 그르노블Grenoble 근처에서 살다가 1891년 부근에 있는 성티그레브Saint-Égrève에서 영면했다. 오랜 세월이 지나, 암스테르담의 오버툼스 벨노르드Overtoomse Veld-Noord에 그의 이름을 딴 거리가 만들어졌다.

2019년 6월 2일 용킨드 탄생 200주년을 기념하여, 조각가 롭 하우

덱Rob Houdijk이 제작한 그의 동상이 네덜란드 유트레히트Utrecht 근처 데폴더Duifpolder의 블라딩에르트렉바트Vlaardingertrekvaart 운하를 따라 이어지는 거리 중간에 세워졌다. 이곳은 그가 1862년 동판화 작품인 〈두 척의 범선〉을 준비하며 스케치 여러 점을 그린 장소라고 한다.

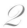

폴 시냑

Paul Signac, 1863~1935

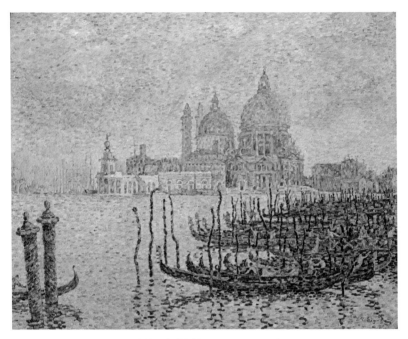

〈베니스의 대운하Grand Canal(Venice)〉

Paul Signac, 1905, 73.5×92.1cm, Toledo Museum of Art, Toledo, Ohio

내 손 안의 작은 미술관

베니스의 대운하

1863년 11월 파리에서 태어난 폴 시냑은 처음부터 화가를 희망한 것은 아니었다. 원래는 건축을 공부하던 그가 18세 때 전시회에서 모네의 작품을 처음 본 후 건축가가 아닌 화가가 되기로 진로를 바꾸면서 그림 공부를 시작했다. 훗날 그는 유럽의 해안을 항해하면서 멋진 경치를 즐겨 그리고, 말년에는 프랑스 항구를 주제로 수채화 연작을 남겼다.

1884년 모네와 쇠라Georges Seurat를 만난 그는, 정확하게 그림 작업을 하면서 색채를 비롯한 미술 이론에 해박하고 모든 면에 논리정연한 쇠라에 충격을 받았다. 이를 계기로 쇠라의 조력자이자 친구가 되었다. 또한 쇠라의 신인상주의Neo-Impressionism를 가장 먼저 받아들였다. 그 영향으로 인상주의 화가들의 짧은 붓 터치를 버리고 과학적 실험에 근거한 순수 색상들로 점처럼 작은 사각형들로 채색하는 기법으로 바꾸었다. 그런 작업은 보는 이들의 시각을 고려하는 '점묘파點描波, Divisionism, Pointillism'의 탄생이었다.

그는 바다 그리기를 매우 좋아하여 매년 여름 파리를 떠나 남프랑스의 생 트로피St. Tropez 나 콜리우Collioure 마을의 집을 빌려 머물면서 작업을 하며 친구들을 초대하고는 했다.

그와 더불어 알베르 듀브아 피예Albert Dubois-Pillet, 오딜롱 르동Odilon Redon 그리고 쇠라 등이 '독립미술가협회Société des Artistes Indépendants'를 만들었다. 이른바 '앙데펑덩Indépendants전', 즉 독립전은 이후 프랑스 현대

미술에 중요한 기폭제가 되었다. 독립전은 '심사는 물론 상도 없다No jury nor awards)'는 구호를 내걸고 1884년 7월 29일 파리에서 대규모 전시회를 열면서 시작되었다. '낙선을 시키거나 전시를 하지 못하는 일 없이 누구나 출품이 가능한' 이 전시 단체는 20세기 미술 전시회의 주요 흐름이 되면서 마르셀 뒤샹Marcel Duchamp 등을 배출하는 성과를 올렸다.

1905년 전시에 마티스Henri Matisse가 야수파Fauvism의 원형이 되는 작품인 〈명품, 정적과 즐거움Luxe, Calme et Volupté〉을 내놓았다. 이 작품은 마티스가 1898년 시냑이 출판한 책《들라크루아에서 신인상주의까지 d'Eugène Delacroix au Néo-Impressionnisme》를 읽고 그 방법론을 옹호하면서 제작한 매우 중요한 작품이다. 전시가 끝나자마자 시냑이 바로 작품을 구입했다. 시냑은 1908년 24회 살롱 앙데펑덩의 회장으로 선출되었다.

1887년 파리에서 반 고흐Vincent van Gogh를 만난 그는 이후 주기적으로 아니에수센Asnières-sur-Seine으로 함께 가서 강물 풍경과 카페 등의 모습을 그렸다. 반 고흐는 시냑의 매우 여유 있는 기법에 감탄하곤 했다. 1889년 3월 아를Arles로 이주한 반 고흐에게 들르기도 했으며 다음 해에는 이탈리아로 가서 제노아, 피렌체와 나폴리를 돌아봤다. 1892년에는 작은 보트를 타고 거의 모든 프랑스의 항구를 돌아 네덜란드와 지중해 이스탄불까지 다녀온 후 생트로피에 잠시 머물기도 했다. 이때의 여행이 그에게 많은 발견을 하게 만들었다.

그렇게 둘러본 여러 항구의 생동감 있고 자연스러운 모습들을 수채화와 더불어 여러 장의 스케치로 남기고, 이를 토대로 주의 깊게

다시 가다듬어 큰 작품들로 그렸다. 그때 그가 그린 점点, dot들은 마치 모자이크와도 같은 작은 사각형들이었다. 이는 쇠라가 전에 만들었던 매우 작은 터치의 자유로운 점touch들과는 엄밀히 다른 결과물이었다. 그는 유화는 물론 수채화, 동판화, 석판화 및 펜과 잉크 등 여러 재료와 미술기법으로 직접 스케치를 해보며 실험하기도 했다.

그가 추구한 신인상주의는 다음 세대 작가인 마티스와 앙드레 드랭André Derain에게 영향을 주었다. 이들은 야수파野獸派, Fauvism의 탄생에 무척 중요한 역할을 하게 된다.

폴 시냑은 앙데펑덩협회장으로 있으면서 생을 마감할 때까지 야수파나 입체파 작가들Cubists처럼 세상이 인정해주지 않는 낯설고 역설적인 작업을 하던 많은 젊은 작가를 격려하고 지원했다(마티스의 작품을 맨 처음 구입하는 역할).

그는 앞서 언급한 《들라크루아에서 신인상주의까지》(1899), 《요한 바르톨트 용킨드에 바치는 논문》(1927) 등의 미술 이론서도 몇 권 남겼는데 출판되지 않은 것들도 꽤 있다.

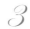

카미유 피사로

Camille Pissarro, 1830~1903

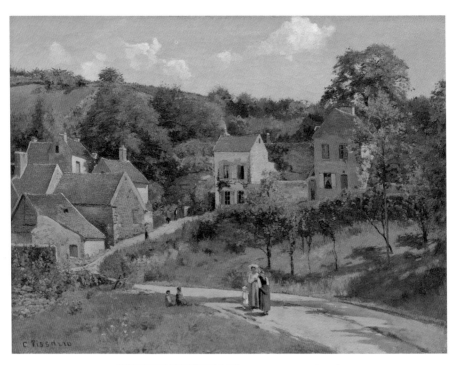

〈퐁투아즈의 에르미타쥬 풍경The Hermitage at Pontoise〉
Camille Pissarro, 1868, 151.4×200.6cm, Solomon R. Guggenheim Museum, New York
(Thannhauser Collection)

내 손 안의 작은 미술관

퐁투아즈의 에르미타쥬 풍경

카미유 피사로는 그의 초창기 멋진 작품들과 함께 커다란 캔버스 크기의 풍경 연작을 발표하면서, 1866년부터 1883년까지 에르미타쥬 Hermitage라고도 알려진 퐁투아즈Pontoise 마을에 살았다.

그림에는 구부러진 길을 따라 집들이 보이고, 한가롭고 여유 있는 마을 사람들과 산뜻하게 다듬어진 정원들이 실제 모습보다 더 자연스럽다. 이 그림은 푸생N. Poussin의 은유법을 받아들여 입체파의 원형 Proto-Cubist을 만든 세잔Paul Cézanne이 미술학교에서 풍경화 전통을 이어받으면서 피사로와 함께 그린 것이다.

피사로는 선배 화가들이 풍경화 기법으로 버릇처럼 쓰던 과장된 톤을 과감하게 떨쳐버린 화가였다. 동시에 빛과 그림자의 효과라는 단순한 개념을 뛰어넘어, 세상을 빛과 어둠의 마술적 적용을 통해 보여주는 한 예를 만들었다.

미술이론가인 샤를 블랑Charles Blanc은 그러한 표현을 두고 "단순히 형태를 덜어내려는 것이 아니라, 자연의 진실이라는 법칙으로 향하는 것이었다. 그것은 자연의 아름다움에, 어느 정도 관습에 순응하는 표현을 원하는 화가들의 정서에 응답한 것이기도 했다"라고 썼다.

에르미타쥬에서 그가 이룩한 방법적 발견은 구스타브 쿠르베Gustave Courbet, 마네와 바르비종파Barbizon school에서 구현했던 것들이며, 당시의 시대적 산물이라고도 할 수 있다.

이 그림이 그려진 해는 마르크스Karl Marx가 《자본론》을 저술하던 때

였다. 그런 까닭에서였는지 피사로는 비평가들이 그림의 주제로 저속한 선택이라고 언급하던 하층민을 그리기도 했다. 나중에는 사회주의적 연민으로의 그림 그리기를 포기하기는 하지만, 실제 사람들이 살아 있는 모습과 동떨어진 것이라며 비난받던 전통적 아카데미 화풍 역시 철저히 피했다. 그래서인지 피사로는 이곳 동네의 모습은 사실적이면서도 고전적인 방법 구현이 동시에 가능하다며 만족했다.

종전의 사실적 묘사를 위해 붓을 눌러서 표현하는 방법을 버리면서 자연 속 대기 효과를 보여주는 인상주의의 전형적 기법이 드디어 완성되었다.

퐁투아즈의 붉은 지붕

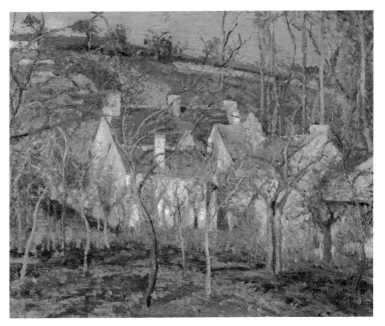

〈퐁투아즈의 붉은 지붕Red Roofs at Pontoise〉
Camille Pissarro, 1877, 54.5×65.6cm, Musée d'Orsay, Paris(Gustave Caillebotte Bequest)

이 작품의 시작 시기는 피사로와 세잔이 같은 주제를 두고 함께 작업하던 1856년까지 거슬러 올라간다. 세잔이 그린 같은 그림 〈퐁투아즈의 코트생드니에 있는 과수원The Orchard, Côte St Denis, at Pontoise〉은 이 작품과 비교하여 좀 더 높이 올려보고 그린 그림이다.

그림을 보면 집과 지붕들이 커튼처럼 둘러쳐진 나무들 뒤로 사라지고 있다. 또 시야를 방해하는 듯한 식물들로 색과 면을 보는데 제

한이 있다. 세잔과 달리 피사로 혼자 이 작품을 1877년 열린 제3회 인상파전에 출품하여 비평가들의 칭찬 세례를 독차지했다고 한다.

이 작품의 정식 명칭은 〈빨간 지붕, 마을 모퉁이, 겨울 효과Les toits rouges, coin de village, effet d'hiver〉로 공간의 깊이를 확실하게 나타낸 그림이다. 작품은 그냥 일회적인 풍경화 표현이 아닌, 캔버스의 표면과 평행을 이루면서 그림 속에 깊은 공간감을 만들었다. 그동안 원근감은 소실점을 향해 줄어드는 선의 형태였다면, 이 그림은 원근감을 공기로서 빛을 반영한 색과 면으로 표현하여 주제들의 크기가 점차 줄어드는 것처럼 보이게 한다. 즉, 세심한 계산에 의한 작품인 셈이다.

기울어진 지붕들은 오렌지에서 붉은 갈색으로 변하며 마치 화면 전체로 퍼져 나가듯이 보인다. 같은 색조를 앞면에 있는 들판과 식물들에서, 그리고 배경이 된 코트생드니 모습에서도 볼 수 있다. 두텁게 칠한 표면의 질감은 광선효과를 잘 표현하고 있으며, 생동감과 운동감을 붓 터치로 잘 살려 시선을 사로잡는다.

비 내리는 파리 테아트르 프랑세스 거리

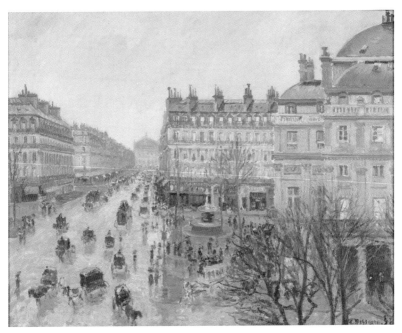

〈비 내리는 파리 테아트르 프랑세스 거리Place du Théâtre Français, Paris: Rain〉
Camille Pissarro, 1898, 73.6×91.4cm, Minneapolis Institute of Art, Minneapolis, Minnesota

피사로는 파리의 번화가 그림으로 꽤 유명해졌다. 그는 밝은 빛으로 이루어진 풍경과 정원들을 적지 않게 그렸다. 어찌하다가 이런 그림을 그리게 되었을까? 이 작품은 필요 이상의 표현이 이루어진 작품이 아닐까 한다.

그는 야외에서 그리는 사생en plein air에서는 거의 최고의 작가로 일

컬어진다. 하지만 실외에서 그림을 그리다 먼지 바람으로 인해 안질환을 생기는 등 눈에 문제가 생겨 결국 실내에서 밖을 내다보면서 그림을 그려야 했다. 1898년 무렵 미술관 바로 옆에 있는 루브르 호텔Hotel du Louvre에서 주로 작업을 했다. 이 시기에 창문을 통해 도시를 내려다보는 시점의 꽤 큰 작품들을 그렸다.

소개한 그림은 현재 앙드레 말로 광장Place André Malraux으로 알려진, 당시의 테아트르 프랑세스Place du Théâtre Français를 그린 것이다. 비가 내리고 있는 광장 멀리에는 오페라Opera 또는 가니에 궁Palais Garnier이 보인다. 행인들과 마차들이 빗물에 반사되어 마치 일렁거리듯 춤을 춘다. 거리는 지금의 택시 또는 버스에 해당하는 마차들로 차 있고 사람들은 우산을 쓴 채 마차 꼭대기 좌석에 앉아 있다. 속도감 있는 붓터치들로 상세한 부분이 생략된 것처럼 보이지만 자세히 들여다보면 당시의 거리에 어떤 일들이 있었는지도 알 수 있다. 그림을 고즈넉이 보고 있으면 마치 거리의 소음까지 들리는 듯하다.

루베시엔느의 베르사유로 가는 길

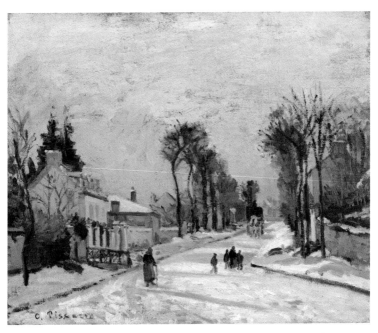

〈루베시엔느의 베르사유로 가는 길Road to Versailles at Louveciennes〉
Camille Pissarro, 1869, 38.4×46.3cm, Walters Art Museum, Baltimore, Maryland

　전후기 인상주의에 영향을 끼친 피사로는 1869년 인상주의 화가들이 자주 찾던 파리의 북서쪽 마을 루베시엔느Louveciennes에 정착해 꽤 괜찮은 작업실을 꾸미고 동네 모습을 그린 작품을 많이 남겼다. 소개한 이 작품에서도 볼 수 있듯 그의 집은 베르사유로 가는 큰길가에 있었다. 그곳에서 그는 날씨에 따라, 계절에 따라 각기 다른 여러 그

림을 그렸다.

그런데 이주 이듬해 보불전쟁(1870~1871)이 일어나 프로이센 군대가 파리를 점령하면서 그의 집이 징발되어 많은 작품이 훼손되고 말았다. 이 작품은 그런 와중에 보존된 몇 점 중 하나다. 피사로의 초기 작품으로 그의 집에 자주 들르던 모네와의 관계를 보여주는 그림이기도 하다.

피사로는 지금은 미국의 영토이지만 당시에는 덴마크 영토이던 세인트 토마스 St. Thomas 태생으로 엄밀히 말하면 덴마크 출신의 신인상주의 화가라고 할 수 있다. 구스타브 쿠르베와 장 밥티스트 카미유 코로 Jean-Baptiste-Camille Corot와 같은 대가에게서 그림을 배우고, 54세 무렵 쇠라와 폴 시냑 등과 함께 신인상주의를 받아들였다. 1874년부터 1886년까지 여덟 차례에 걸쳐 열린 파리의 인상주의 전시회에 한 번도 빠지지 않고 작품을 출품한 유일한 작가이기도 하다.

사람들은 그를 일컬어, "인상주의 화가들은 물론 후기 인상주의의 대표자인 '쇠라, 폴 세잔, 반 고흐, 폴 고갱'의 아버지 역할을 했다"라고도 언급한다.

1859년 아카데미 스위스 Académie Suisse에서 배울 무렵, 자신보다 나이 어린 학생이던 클로드 모네와 아르망 기요맹 Armand Guillaumin, 폴 세잔 등과 알고 지냈다. 그리고 이들과 함께 살롱의 독단적 스타일에 대한 반감을 공유했다. 그러던 어느 날 세잔의 그림이 학교에서 조롱거리가 되는 일이 벌어지자 피사로는 세잔의 편이 되어 그를 옹호했다. 한 평론가는 세잔이 이후로 피사로의 이해심과 진심 어린 지원을 평

생 잊지 못했다고 적기도 했다. 피사로 역시 그들과 교류하면서 외롭지 않게 같은 목적을 향해 꾸준히 나아갈 수 있었다.

당시 프랑스 최고의 화가 등단 제도이던 살롱에서는 그들만의 기준에 충족하는 스타일이 있었다. 개성을 추구하는 젊은 신진 화가들은 이를 거부하면서도 한편으로는 넘을 수 없는 벽으로까지 인식하고 있었다. 그런 가운데 1863년 살롱에서 대규모의 작품이 출품 거부되는 일이 벌어졌다. 황제 나폴레옹 3세가 낙선된 화가를 위해 따로 전시하도록 지시하여 낙선전의 형태로 같은 장소 다른 방에서 전시회가 열렸다.

출품한 화가 중 피사로와 세잔의 작품만이 선정되어 열린 전시는 살롱 주최 측과 관람자들 사이에 긴장감이 감도는 가운데 진행되었다. 이어진 1865년과 1866년의 살롱에서는 스승 멜비Melbye와 코로로부터의 영향 관계가 고려되었는지 피사로는 작품을 출품할 수 있었으나, 1868년 전시부터는 그럴 수 없었다.

당시 유명작가이자 비평가였던 에밀 졸라는 피사로를 가리켜 "오늘날을 대표하는 서너 명의 화가 중 한 사람으로 볼 수 있다. …(중략)… 이렇게 훌륭한 기법을 보여준 작가는 결코 본 적이 없다"라고 평가했다.

부지발의 집들, 가을

〈부지발의 집들, 가을Houses at Bougival, Autumn〉
Camille Pissarro, 1870, 88.9×115.9cm, Getty Center, Los Angeles, California

서양화의 아름다움이 새삼스럽게 느껴지는 그림이다. 구도가 그리 완벽해 보이지 않는 이유는 풍경 속에 집들과 두 인물을 함께 그리다 보니 그렇게 된 것 같다. 피사로는 자신의 집에서 얼마 떨어지지 않은 곳의 집들을 그리면서 그늘에서 일하는 농부들, 나무들로 이루어진 정원 등을 화폭에 담았다.

회색빛 하늘과 나뭇가지에 달린 잎사귀가 적은 것으로 보아 계절은 가을로 추정된다. 잎들이 떨어져 성긴 가지와 흩어지는 나뭇잎 아래 엄마와 아들로 보이는 두 사람이 서 있다. 그들은 대화를 나누고 있는데 이들의 모습은 낙엽 지는 가을과 자연스럽게 어우러져 녹아 들어가는 듯하다. 물 양동이를 들고 있는 엄마는 뭔가 일을 하는 중이고, 어깨에 책가방을 메고 있는 아이는 학교에서 막 돌아온 것 같다.

피사로는 르누아르와 함께 자연 풍경을 그리면서 자유롭게 내던지는 듯한 붓 터치로 새로운 표현을 시도하고, 자신이 만든 기법을 점진적으로 발전시켰다. 그러면서 인상주의라는 기념비적 모습을 갖추어갔다. 그는 빛의 흐름이 물체 형상에 어떤 영향을 주는가를 모색했다. 붓 터치를 물체의 재질과 움직임 등에 따라 다양하게 적용했다. 예를 들어, 건초더미를 표현할 때는 밀짚 같은 붓 터치를, 낙엽을 표현할 때는 듬성듬성하게 칠하는 식이었다. 그리고 넓은 건물 벽은 물감을 부드럽고 넉넉하게 채웠다.

알프레드 시슬레

Alfred Sisley, 1839~1899

〈포트마를리의 범람Flood at Port-Marly〉

Alfred Sisley, 1872, 46.4×61cm, National Gallery, Washington D.C.

(Collection of Mr. & Mrs. Paul Mellon)

포트마를리의 범람

1872년 봄 시슬레가 살고 있던 루베시엔느 근처 포트마를리Port-Marly의 센강이 범람했다. 물이 밀려들어 와도 사람들은 속수무책이었다. 화가는 이 극적인 상황에 주목해 그림으로 남겼다. 그가 화면에 담은 고요함과 함께 단순하면서 직접적인 관찰은 1860년대 만났던 스승 카미유 코로의 영향이었다.

그림의 구도는 전통적이다. 왼편에 있는 음식점과 오른편에 있는 송전탑이 마주 보며 서 있고, 그 사이 가운데에 나무들과 마을 언덕이 보인다. 시슬레는 어쩌면 홍수에 의한 범람보다는 인상주의자로의 안목으로 마을에 벌어진 일을 나타내는 것에 더 집중했던 것 같다. 화면은 빠르게 단번에 그려진 것 같으며, 풍경 속 물체들은 각기 다른 붓 터치로 여러 겹 칠해져 있다. 다양한 색이 보이지만 중간색이 우세하다. 운동감이 살아 있는 강의 수면과 중량감 있는 색상들은 작가의 성숙함과 완성미 있는 작품 세계를 보여준다.

시슬레는 1876년 같은 마을에 홍수가 또 나자 이 장면을 다시 한번 더 그린다. 두 작품은 같은 사건을 기록한 이미지로 그에게는 특이한 경험이었는데 결과적으로 큰 성공을 거두었다.

아르장퇴유의 엘로이즈 가로

〈아르장퇴유의 엘로이즈 가로Boulevard Héloïse Argenteuil〉
Alfred Sisley, 1872, 63.2×85.1cm, National Gallery, Washington D.C.
(Ailsa Mellon Bruce Collection)

센강의 아르장퇴유Argenteuil 마을은 파리의 생라자르Saint-Lazare 역에서 열차를 타고 약 30분 거리에 있다. 강폭이 넓어지면서 수상 스키를 비롯한 여가를 즐길 수 있는 멋진 장소로 매력 있는 곳이었다.

1871년 모네는 그곳으로 이주한 이후 자주 동료 화가들을 초대하여 함께하는 시간을 가졌다. 시슬레는 그런 이유로 자주 그곳에 가서 이젤을 펴고 그림을 그렸다. 구체적인 장소는 엘로이스 가로Héloïse Boulevard였다.

아르장퇴유는 요트 타는 사람들에게 인기가 많았지만, 시슬레의 그림 속에서는 일하는 장소로 그려져 있다. 춥고 축축한 날씨 속 어느 날을 자세히 그렸다. 시슬레는 그 어떤 인상주의 화가들보다 거의 모든 작업을 풍경 그림에 매진하면서 인상印象을 만들던 작가였다. 인상주의의 실천 방법을 부지런히 탐구하듯 매진하여 순전히 빛과 대기의 효과 표현에만 집중했다.

모네와는 아카데미 작가 샤를 글레어 Charles Gleyre 에게 배우던 학생으로 만났고, 르누아르와 프레데릭 바질 역시 같은 스튜디오에서 공부했다. 그들은 카미유 피사로와 더불어 인상주의의 기초를 세웠다.

루베시엔느에 내리는 눈

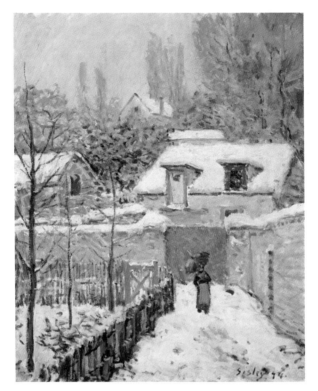

〈루베시엔느에 내리는 눈Snow at Louveciennes〉
Alfred Sisley, c. 1874, 55.9×45.7cm, The Phillips Collection, Washington D.C.

　시슬레는 부유한 비단 상인이던 영국인 아버지가 프랑스에 정착하면서 파리에서 태어났다. 결혼 후에는 음악 애호가인 부인과 함께 생의 대부분을 파리에서 보냈다.

내 손 안의 작은 미술관

1857년 부모는 그를 영국에 보내 경영 수업을 받게 하려고 했지만, 그는 경영 수업에는 전혀 흥미가 없었다. 결국에는 부모의 바람에 역행하는 선택을 한다. 4년 후 돌아와서는 미술로 방향을 확고히 하고 프레데릭 바질, 클로드 모네, 어거스트 르누아르 등과 어울리기 시작했다. 그들과 더불어, 이른바 '외광파en plein air, outdoors'로 활동하면서 화가로서 인정을 받아 자연 풍경을 그리는 인상주의의 대표 작가로 남았다.

잘 알려진 모네나 그의 작품과 유사한 피사로와는 달리, 시슬레는 풍광의 어떤 특정 시점을 표현하는 데 집착했디. 그는 강렬한 대기의 외광 효과를 잘 표현했다. 그러나 작품은 그리 잘 팔리지는 않아서 아버지의 유산으로 생활해야 했다. 그랬던 삶도 보불전쟁 이후에는 더 어려워져 친구들과 후원자들의 도움이 필요했고, 말년에는 매우 가난하게 살았다고 한다.

서양 미술사에서 조금 흥미로운 점은 눈이 내린 풍경이 사라진 사실이다. 16~17세기 플랑드르와 네덜란드 화가들을 예외로 하면 인상주의가 확립되기 이전까지 눈 내린 풍경은 찾아볼 수 없었다. 시슬레는 그렇게 사라졌던 겨울 풍경을 다시 그린, 그것도 잘 그려낸 작가 중 선구적 존재다. 1870년대 초기 이주한 작은 마을 루베시엔느 주변의 겨울 풍경을 그리기 위해 추위를 무릅쓰고 여기저기를 헤매고 다녔다. 눈과 함께 마을 건물들의 구도가 매력적으로 이루어진 풍경은 고요한 대기와 함께 멋진 형태를 갖춘 작품이 되었다.

생제르망 테라스의 봄

〈생제르망 테라스의 봄The Terrace at Saint-Germain, Spring〉
Alfred Sisley, 1875, 73.6×99.6cm, The Walters Art Museum, Baltimore, Maryland

생제르망앙레St.-Germain-en-Laye 마을 근처 센강 풍경이 파노라마처럼
펼쳐지는 그림이다. 이른 봄의 대기와 광선 표현을 그림에서 보듯이
나타냈다.

봄철 일을 나선 농부들의 모습과 곡선으로 휘도는 길을 따라 걷고
있는 아낙이 정겹다. 왼쪽 강 언덕 위로는 1682년까지 프랑스 왕가의
성이던 오래되고 낡은 건물이 희미하게 보이고, 오른쪽 위치한 강에
는 작은 증기선과 바지선이 지나가고 있다. 강 위로는 기차가 지나는

철교 등이 보이고 그 외에도 현대적인 기물과 구조물들이 그림에 배치되어 있다.

시슬레는 모네와 르누아르, 바질 같은 친구들과 함께 어울려 즐겁게 그림을 그렸다. 그러면서 이른바 '외광파'로 자처하며 퐁텐느블로 Fontainebleau 등지에서 작업에 몰두했다. 1874년 그는 인상주의의 첫 전시회에 작품 다섯 점을 출품했다. 그렇게 시작한 인상주의 그룹에서 모네와 더불어 오직 풍경에만 매진한 화가였다.

조르주 쇠라

Georges Seurat, 1859~1891

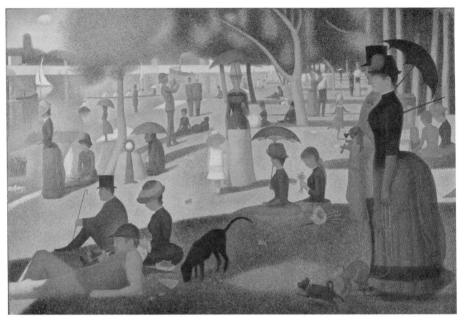

⟨그랑자트 섬의 일요일 오후Sunday Afternoon on the Island of La Grande Jatte⟩
Georges Seurat, 1884–1886, 207.6×308cm, The Art Institute of Chicago
(Helen Birch Bartlett Memorial Collection), Chicago, Illinois

그랑자트 섬의 일요일 오후

채색점묘파pointillism 화가로 유명한 조르주 쇠라는 파리의 부유한 집안에서 태어났다. 처음에는 시립조각학교École Municipale de Sculpture et Dessin를 다녔으나 나중에 국립미술학교로 옮겨 앙리 레망Henry Lehmann에게서 회화 수업을 받았다. 점차 미술기법 이론에 빠져들어 이에 정통해졌으나, 미술학교의 교육에 회의감을 느껴 그곳을 떠났다.

이후 1년간의 군 복무를 마치고 다시 파리로 돌아왔다. 그리고 친구와 공유한 스튜디오에서 여러 유명작가의 작품을 모사하는 등 작업에 몰두하며 작품을 살롱에도 출품했다.

실험적이던 그의 작품들이 살롱에서 거부되기 시작하자 앙데펑덩전에 출품하고 관련 전시 단체 작가들과 친해졌다. 그 과정에서 그의 실험적 그림은 더욱 진전되었다. 그렇게 탄생한 작품이 〈그랑자트 섬의 일요일 오후Sunday Afternoon on the Island of La Grande Jatte〉이다.

조르주 쇠라는 이 그림을 그의 광학적 이론과 이상적 미학의 기준으로 삼으며, 인상주의의 또 다른 모습을 제시했다. 이 작품을 1886년 인상주의자들의 여덟 번째이자 그들의 마지막 전시회에 발표했다.

파리 서쪽 외곽에 있는 한 섬에서 여유롭게 휴식을 즐기는 중류층 시민들의 모습은 보는 이들의 주의를 끌었다. 이 무렵 많은 작가가 유사한 주제의 그림을 그렸지만, 이 작품처럼 철저히 공간과 사물이 계산적으로 위치한 도해적圖解的 구성은 일찍이 없었다. 거의 옆모습으로 서 있는 인물들은 고대 이집트의 부조를 떠올리게 한다. 이러한

구성은 잠시 유행하다 사라질 수도 있었을 인상주의에 점묘파라는 새로운 작가군을 등장시키는 계기가 되었다. 그 시점까지 인상주의 화가들은 기존의 아카데미파와 비교하여 어떤 의혹의 대상이 될 수도 있던 작가들의 기법을 지워버리고자, 손으로 자유롭게 그리는 스케치 대신에 의도적으로 세심하게 도입된 점dot 같은 기법을 시도했다. 그런 다음, 보는 이들이 일정한 거리를 두고 보며 느낄 수 있는 새로운 벽걸이 장식과 같은 그림을 만들었다.

쇠라는 광학 이론을 작품에 도입하고자 '점'과 '짧은 막대dash'를 그려 각각의 색들을 병치하면서 새로운 색의 혼합 효과를 만들었다. 소묘와 물감 연구 등을 하면서 기나긴 시행착오를 겪게 되는데 그런 과정을 거쳐 이 그림이 완성되었다. 비평가들은 "생동하는 빛과 풍부한 색상, 달콤하며 시적인 조화"라고 평했다.

쇠라는 미술학교 교수직을 끝내고 일찌감치 풍경에 몰입하기로 결심했다. 이런저런 방법으로 형태와 요소들을 실험해보지만, 결과들이 마음에 들지 않았다. 그러나 머지않아 초록과 파랑 그리고 노랑으로 이루어진 색들이 눈부신 파편들로 펼쳐지면서 교향악처럼 사람들에게 친숙하게 다가가도록 만들 수 있었다. 공간 분할에 대한 작가의 고집스러운 의도와 함께 그 안에 숨어 있는 상징이 눈길을 끌었고 그 결과 더욱 복합적인 효과가 나타났다.

명백한 시가 담배의 연기가 흰색의 개로 변해가는 시각적 유희를 비롯하여 그림 왼편 위에 보이는 서툴기만 한 프렌치 혼French horn 연주자를 향하여 노를 젓는 한 떼의 사람들이 보인다. 이런 모습을 통

하여 그가 시도한 간결한 위트는 마치 소설의 한 페이지를 읽는 듯 느껴진다.

　스스로 어디론가 사라지려는 듯한 인물들의 모습은 전체 구성에서 묘한 통합을 이루고 있다. 따지고 보면 매우 많은 요소가 일정한 공간 속에 규칙적으로 배열되어 일종의 고뇌와 함께 긴장감 역시 엿보이는 그림이다. 이런 분위기로 인해 어떤 비밀스러운 매력마저 풍긴다.

　이 작품을 계기로 쇠라는 명성을 얻고 관련 화가 그룹을 이끌게 되었다. 카미유 피사로와 폴 시냑이 신인상주의를 따랐으며, 미술사의 중요한 자리를 차지하는 점묘파 혹은 신인상주의 내 분할파Divisionism 를 창안했다. 아쉽게도 쇠라가 화파에서 활동한 기간은 짧았지만, 이들의 양식은 이후 아방가르드avant-garde에 새로운 기법을 제공했다. 형식의 단순화와 고전적 분위기, 그리고 장식에서 보여준 정교한 감각 등이 바로 그것이다. 쇠라는 추상을 향해 가는 지향점을 제시함으로써 현대미술 발전을 위해 알게 모르게 큰 공헌을 했다.

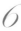

구스타브 카유보트
Gustave Caillebotte, 1848~1894

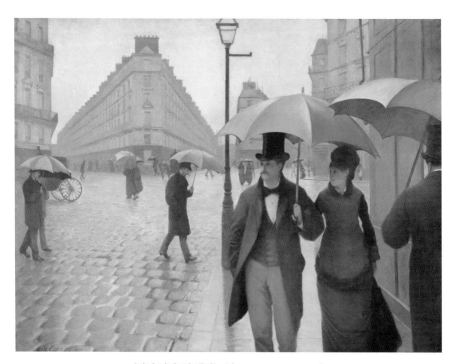

〈파리 거리, 비 내리는 날Paris Street, Rainy Day〉
Gustave Caillebotte, 1877, 212×276.2cm, The Art Institute of Chicago
(Charles & Mary Worcester Collection), Chicago

파리 거리, 비 내리는 날

구스타브 카유보트의 아버지는 직물을 생산하여 군대와 법조계 등에 납품하던 부자였다. 카유보트는 20대 중반까지 법과 공학을 공부하다가 아버지의 죽음 이후 막대한 유산을 물려받으면서 본격적으로 그림 수업에 몰두한 화가다.

인상주의 화가들과 함께 전시회를 자주 열었지만, 마치 사진을 찍은 듯한 그의 사실적 기법은 다른 인상주의 화가들과는 매우 달랐다. 그는 주로 익숙한 도시 풍경, 전원에서의 삶을 묘사하거나 남녀의 뱃놀이 풍경 등을 그렸다.

카유보트는 부모에게 물려받은 재산으로 인상주의 화가들의 작품을 사들여 큰 컬렉션을 만들었다. 그의 사망 후 유언에 따라 프랑스 정부에 기증하고자 했으나 받아들여지지 않았다. 당시는 아직 인상주의에 대한 제대로 된 평가가 내려지기 전이었기 때문이다. 우여곡절 끝에 현재 그의 작품들은 파리의 오르세 미술관Musée d'Orsay에서 볼 수 있다.

소개한 작품은 제3회 인상파 전시회 '화가들의 전시회Exposition de Peinture'에서 가장 주목을 받은 그림이다. 작품들을 둘러본 소설가 에밀 졸라는 《마르세유의 신호La Semaphore de Marseille》에 기고한 글에서, "그가 지닌 충분한 자질로 말미암아 이들 중 가장 두드러진 작가가 될 것이다"라고 언급했다.

이 그림에서는 당시 시장이던 조르주 유진 본 위스망 남작Baron

Georges Eugène von Haussmann에 의하여 새롭게 조성되던 19세기 파리의 변화 모습을 볼 수 있다. 도시를 근본적으로 바꾸기 위한 굴착 공사 등이 여기저기에서 벌어졌다. 넓은 가로수 길 등 현대적으로 멋진 모습으로 변모한 파리의 장관이 보인다. 그림 가운데 가로등 뒤편으로 멀리 흐릿하게 보이는 건물 공사를 위한 비계scaffold로 도시가 정비되고 있음을 알 수 있다. 도시의 60퍼센트 가까이 정비한 이 프로젝트는 위스망화Haussmannization라고 한다. 카유보트도 당시 번창하던 8구역에 건물을 갖고 있었다고 한다.

그림에서는 멋진 차림의 남녀, 행인과 저 멀리 근로자들 그리고 작가 역시 늘 다니던 파리의 거리가 새로운 모습을 갖춰가는 것을 인상적으로 표현했다. 그와 그의 인상주의 동료들은 당시 파리에서 파격적인 변화를 맞던 현대적 공간들을 지켜보며 공유했다.

그러나 카유보트는 파리 기차역이라는 공간을 열차의 매연으로 표현한 클로드 모네의 그림들이나 일상적 장소에서 일어나는 대중의 이야기를 그리던 르누아르와 등과 달리 개인적 경험을 기준으로 심리적 관점에 집중해 그림을 그렸다.

색상 또는 질감으로 대표되는 인상에서 벗어난 이 작품은 사실적 기법과 적절한 연출, 즉흥성이 자연스럽게 어우러진 구성을 보여주고 있다. 여러 방향에서 등장해 화면 속을 걷고 있는 잘 차려입은 커플은 서로 눈을 마주치지 않고 있다. 이는 언제나 다시 만나게 되므로 굳이 대화를 나눌 필요가 없는 일상성을 보여주는 것이다.

구도적인 면에서는 그들의 시선과 자세 및 상대적인 크기 같은 요

소들을 통해 보는 이의 시선을 도로를 따라 캔버스의 저 뒤쪽 멀리까지 이끌어 원근감을 강조하고 투시도처럼 보여준다.

작품은 제법 커다란 크기임에도 구도는 매우 꼼꼼하며 계획적으로 만들어졌고 놀랍도록 정적이다. 인상주의 작가 중에서 이 작품과 유사한 작품을 찾고자 한다면, 카유보트의 방식을 물려받은 조르주 쇠라를 들 수 있다. 불과 몇 년 뒤에 쇠라는 〈그랑자트 섬의 일요일 오후〉를 그렸다.

눈 덮인 파리 지붕들

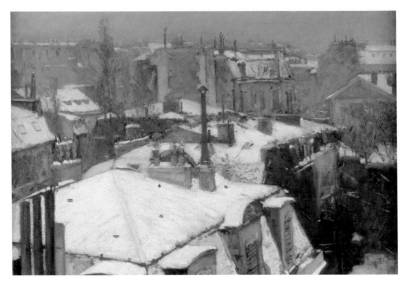

〈눈 덮인 파리 지붕들View of rooftops(Effect of snow)〉
Gustave Caillebotte, 1878, 65×81cm, Musée d'Orsay, Paris

구스타브 카유보트가 1878년 말과 1879년 초에 그린 작품으로 현재 오르세 미술관에 소장되어 있다. 1894년 카유보트의 동생이 뤽상부르 미술관Musée du Luxembourg에 기증한 이 그림은 1929년 루브르미술관 Musée du Louvre으로 옮겨졌다가 1947년 제2차 세계대전 이후 많은 인상주의 화가들의 그림을 소장하던 죄드폼 국립미술관Galerie nationale du Jeu de Paume에 전시되기도 했다. 이후 1986년에 기차역 건물에 기차역의 이름을 딴 오르세 미술관이 문을 열면서(오르세 미술관 자리는 원래 기

차역이었던 곳) 영구적으로 옮겨졌다.

카유보트가 사망한 1894년 무렵부터 공공장소에서 볼 수 있게 된 그의 작품 중 하나이다. 1875년 작품 〈창문의 젊은 남자Jeune homme à la fenêtre〉에서 그린 실내 모습이나 1877년 작 〈파리 거리, 비 내리는 날〉에서처럼 도시 풍경을 약간 과장한 투시기법으로 그렸다. 파리의 전통이 숨 쉬고 있는 몽마르트르 지역의 발코니에서 본 눈 덮인 지붕들 모습이다.

카유보트는 건물의 어두운 부분과 밝은 부분까지 회색 조 위주로 조합하여 표현했다. 프랑스 회화에서 엄격한 투시적 기법으로 이루어진 그림들은 그리 흔치 않은데, 카유보트는 유명 사진작가 이폴리트 바야르Hippolyte Bayard의 작품들에서 영감을 받았다고 한다. 이폴리트 바야르는 사진을 최초로 만든 루이 다게르Louis Daguerre와 폭스 탈보트Henry Fox Talbot 이후 본격적 사진 작업을 이룬 1세대 사진작가로 꼽힌다.

이 작품은 1879년 파리에서 열린 제4회 인상파 전시회에 출품한 그의 25점의 작품 중 하나였다. 전시회에서 그리 큰 주목을 받지는 못했지만 그렇다고 무시되지도 않는 수준에서 무난한 평가를 받았다. 그렇지만 시간이 지나면서 지붕 위를 덮은 눈 표현이 주목을 받으며 중요한 작품으로 인정받았다.

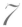

에두아르 마네

Édouard Manet, 1832~1883

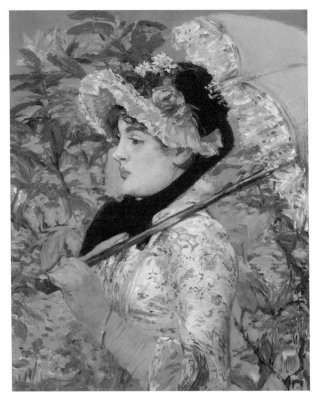

〈봄Spring(Le Printemps)〉
Édouard Manet, 1881, 74×51.5cm, Getty Center, Los Angeles, California

봄

마네는 1832년 파리, 지금의 보나파르트^{rue Bonaparte}가에 있는 매우 부유한 가정에서 태어났다. 어머니 위제니 데지레 푸르니^{Eugénie-Desirée Fournier}는 스웨덴 왕가의 자손이었으며, 아버지 오귀스트^{Auguste Manet}는 판사 출신으로, 아들 마네 또한 같은 법조인의 길을 선택하길 바랐다고 한다. 그러나 외삼촌 에드몽 푸르니^{Edmond Fournier}가 마네의 그림 소질을 일찍이 파악하고 어린 조카를 루브르^{Louvre}에 데리고 다니면서 그림과 인연을 맺었다.

1841년 그는 콜레쥐 홀렁^{Collège Rollin} 고등학교에 입학하고, 1845년에는 외삼촌과 평생 친구가 되는 미술 최고행정관^{Minister of Fine Arts} 앙토넌 프로스트^{Antonin Proust, 1832~1900}의 권고로 소묘를 배우기 시작했다.

1848년 요트를 타고 브라질의 리우데자네이루^{Rio de Janeiro}에 다녀왔는데, 이는 아들을 바다에 익숙하게 만들어 해군 장교를 만들고자 한 아버지의 명령 때문이었다. 그러나 이후 두 차례의 해군 지원 시험에 낙방하자, 실망한 아버지는 결국 마네가 미술을 배우는 것을 허락했다. 이리하여 1850년부터 1856년까지 전문적인 미술학교 시스템 아래에서 교육을 받았다. 이 시기 마네는 틈나는 대로 루브르에 있는 거장들의 작품을 모사했다.

마네는 1853년에서 1856년 사이 독일, 이탈리아, 네덜란드 등지를 여행하면서 네덜란드의 프란스 할스^{Frans Hals}와 스페인의 디에고 벨라스케스^{Diego Velázquez} 및 프란시스코 고야^{Francisco José de Goya}의 작품들로부

터 큰 감명을 받았다고 한다.

1856년 자신의 스튜디오를 갖게 되면서 부드럽게 늘어지는 붓 터치와 색상 톤tone을 억제하는 듯한 과도기적 표현으로 자세한 부분을 단순하게 처리하는 그만의 양식을 만들어갔다.

에두아르 마네는 평생 살롱과는 그리 좋은 관계를 맺지 못했다. 20여 년간 마네의 그림들은 살롱에서 전시가 거부되거나 평론가들로부터 맹렬한 비난을 받았다. 그의 그림은 전통적 기법과 아카데미의 미술 교육 방법을 철저히 거부했기 때문이다. 하지만 죽음을 앞둔 시점에 작품 한 점이 살롱에 선정되며 큰 성공을 거둔다. 그 유명한 작품이 바로 〈봄Spring〉이다. 이 작품은 그의 살롱 전시 도전에 멋진 성공을 알렸고 과거의 평판을 완전히 바꿔놓았다. 하지만 그의 성공은 1년 후 매독 후유증으로 죽으면서 비극적으로 끝이 났다.

물오른 잎사귀들과 나무들 사이로 푸른 하늘이 보이는 배경은 전형적인 봄의 정경이다. 그는 본격적인 스튜디오 작업에서는 초록색으로 배경을 그리고 모델을 옆모습과 반신半身으로 그리는 초기 르네상스 양식의 초상화 기법을 참고했다. 꽃무늬 야회복에 이마를 감싸는 모자를 쓰고 어깨 위로 양산을 펼친 옆모습의 이 여인은 당시 꽤 유명하던 여배우 잔 드막시Jeanne DeMarsy이다. 막 인기를 얻기 시작한 파리 출신의 여배우는 봄을 상징하는 모델로 꽤 적절해 보인다. 고개를 들어 정면을 보고 있는 그녀는 자신의 모습에 찬탄하는 감상자를 의식한 듯 무심한 듯한 표정이다. 이처럼 마네가 내놓은 전형적인 봄의 모습은 단순히 '유행의 한 단면'을 넘어서, 아름다운 파리 아가씨

를 통해 당시의 현대적 분위기를 요약하여 보여준다. 이 작품은 당시 처음으로 특별히 종이에 천연색으로 인쇄되기도 했다.

그림에서 모네는 대도시 파리를 대표하는 멋진 여성들을 모델로 하면서, 의도적으로 사계절을 함축적으로 표현하고자 했다. 이는 친구 앙토넌 프로스트의 아이디어로, 당시 여인과 그들의 패션을 통해 계절의 아름다움을 알리고자 한 것이다.

작품과 더불어 그녀의 매혹적인 모습을 비평가들 모두가 환호했다. 고르게 잘 다듬어진 스케치와 같은 배경 처리, 부드럽게 그려진 여배우 잔의 얼굴, 섬세하게 강조한 꽃무늬 의상에 가늘게 이어나간 멋진 붓 터치 등 그림은 온통 우아함으로 완성되었다. 밝은 분위기와 생동감 넘치는 색상은 축복과도 같은 봄의 기쁨을 그대로 캔버스에 담아 놓은 듯하다.

작품 완성을 위해 마네는 화가들의 전통적인 기법과 당시 트렌드 두 요소를 함께 고려했다. 여성 패션에 상당한 안목을 지녔던 그는 직접 옷가게와 모자 판매점 등을 모두 뒤져 의상을 구해 모델 잔을 더욱 우아하게 연출했다.

2014년 11월 폴 게티 미술관Getty Center은 이 그림을 6,500만 달러에 사들였다. 이 금액은 2010년 작 〈팔레트를 들고 있는 자화상Self Portrait With a Palette〉이 세웠던 3,320만 달러라는 판매 기록을 넘어선 것이다.

스튜디오 보트에서 작업하는 모네

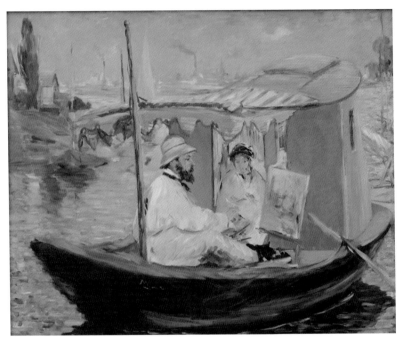

〈스튜디오 보트에서 작업하는 모네Claude Monet painting in his Studio Boat〉
Edouard Manet, 1874, 80×98cm, Neue Pinakothek, München

인상주의 화가 중 마네와 모네Claude Monet는 이름이 비슷해서 종종 혼동되기도 한다. 마네는 인상주의 작가 중에서 조금 앞선 세대로 모네보다 여덟 살 위였다. 그래서인지 그의 작품들에서는 다른 인상주의 화가들보다 전통적인 방식을 더 많이 볼 수 있다. 스튜디오에서 주로 작업을 하며, 작품 구성에 주의를 기울여 스케치와 소묘를 많이

하는 등 철저히 준비하는 편이었다. 무엇보다도 그는 여러모로 혁신적인 작가였다.

그가 다룬 주제들은 종종 사람들에게 익숙하지 않았으며, 언제나 새로운 방식의 기교를 보여주었다. 특히 물체의 표면에 내려앉아 변하는 광선의 움직임을 주시했다. 모네의 작품들은 이러한 마네의 작품들에 영향을 받았고, 빛의 효과에 집중하면서 여러 기법을 연구하여 자신만의 스타일 창조했다.

그들은 서로 아는 사이였다. 당시 파리 미술계가 그리 넓지 않아서 같은 카페 등지에서 자주 얼굴을 마주쳤다고 한다. 마네를 인상주의 운동의 아버지로 여기지만 이는 사실과 다르다. 마네는 자신을 인상주의자로 지칭하지 않았다. 그들로부터 몇몇 전시에 함께하자는 제안을 받고 이에 응했을 뿐이다. 그렇지만 모네가 발전시켜 이룩한 당시의 혁신적 기법에는 큰 관심을 보였다.

주로 실내 스튜디오에서 그림을 그린 마네와 달리 모네는 주로 야외에서 작업을 했다. 스케치 없이 즉석에서 재빠르게, 마치 구도 설정 같은 것은 필요 없다는 듯이 그림을 그려나갔다. 사물이나 자연을 많이 볼 수 있는 강ㅕ 관련 이미지들은 모두 그의 선상 작업실boat studio에서 작업한 것들이다.

1874년 여름 드디어 둘이 함께 작업하면서 서로에게 영향을 주었다. 마네가 모네에게, 모네가 마네에게 영감을 부여한 것이다. 이 작품은 마네가 모네와 그의 부인을 그린 것이다. 마네가 모네와 주로 함께하고자 일부러 이곳까지 와서 좋은 작품을 그려 남겼다.

푸른 베니스

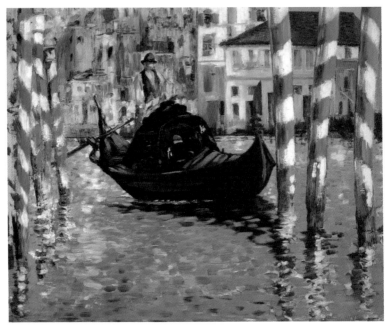

〈푸른 베니스The Grand Canal of Venice(Blue Venice)〉
Edouard Manet, 1875, 54×65cm, Shelburne Museum, Shelburne, Vermont

1875년 9월 마네는 그의 친구이자 동료 화가인 제임스 티소James Tissot 등과 함께 이탈리아의 베니스로 여행을 갔다. 티소는 인상주의 작가들과 다소 거리를 두던 화가로 1870~1871년에 일어났던 보불전쟁을 피해 런던으로 이주한 상태였다.

물의 도시 베니스의 멋진 모습은 많은 화가에게 강한 영감을 주었

지만, 마네에게는 조금 어려운 작업이었다. 그에게 그곳 바다는 전에 접한 북대서양의 그것과는 매우 달랐다. 그러나 그는 당시 인정을 받기 시작하던 인상주의 기법을 빌어 완성할 수 있었다. 그해 여름 마네는 모네와 함께 보내면서 그로부터 거친 붓 터치와 야외 사생에서 밝은 색채를 표현하는 법을 익혀 베니스의 멋진 모습을 어렵지 않게 그려낸 것이다.

미국인 동료 화가 메리 캐섯Mary Cassatt은 그를 두고, "어떤 작품이든 마무리하는 과정에서, 완벽하게 자신의 마음에 들지 않으면 언제나 깊은 실망에 빠지는 작가였다"라고 회고했다.

이 작품의 제목은 영어식으로 〈베니스의 대운하The Grand Canal of Venice〉이지만 〈푸른 베니스Blue Venice〉라고도 불린다. 마네와 동행한 화가 샤를 토쉬Charles Toché는 "이 작품을 그리기 위하여 마네가 얼마나 많이 다시 그리고 또다시 시작했는지 기억하기 어려울 정도이다"라고 언급했다.

그림 속 건물을 주의 깊게 살펴보면, 성당 지붕은 원래 그림에 그려진 것보다는 높았을 텐데 작가가 의도적으로 조금 낮게 고쳐 그린 것을 알 수 있다. 처음부터 어떻게 접근해야 할지 어려웠지만, 이 작은 작품은 작가의 질감에 대한 이해와 재빠르게 그린 신선하고 능숙한 스케치를 바탕으로 산뜻한 결과물이 되었다.

베르트 모리소

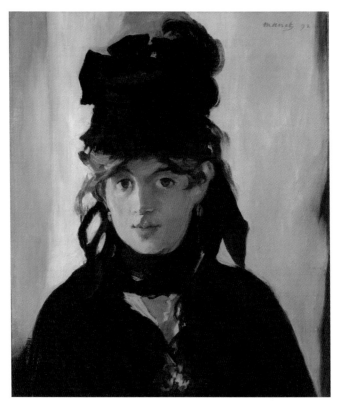

〈베르트 모리소Berthe Morisot with a Bouquet of Violets〉
Édouard Manet, 1872, 55×38cm, Musée d'Orsay, Paris

마네는 1868년부터 베르트 모리소Berthe Morisot, 1841~1895와 알고 지냈다. 그녀는 로코코 시기의 유명 화가 프라고나르Fragonard의 증손녀이자 화가로, 둘은 서로의 작품에 영향을 주고받으며 지내는 사이였다.

마네는 모리소의 모습을 적잖게 그렸는데 초창기 작품인 〈발코니The Balcony〉에서도 그녀를 볼 수 있다. 모리소는 1874년 마네의 동생 위젠Eugène과 결혼했다.

마네는 보불전쟁 중이던 1870년과 이듬해에 파리에 남아 수도 방위를 위해 군 복무를 했다. 1871년 파리가 적의 수중에 떨어지자 피신했다가 전후에 열린 파리 코뮌Paris Commune 종료 이후 다시 돌아온다. 전쟁과 어수선한 사회 분위기로 잠시 그림 그리기를 포기하기도 했지만, 다시 작업을 시작했다. 이 그림은 1872년과 1874년 사이의 모리소를 그린 흑백으로 이루어진 초상화 중 하나다(실제로는 흑백이 아니다). 다른 그림들에서는 그녀의 핑크빛 구두와 부채 등을 은은하게 그렸다.

야외의 밝은 광선을 그리던 이전의 그림들과 달리, 모리소의 모습은 모자로 한 면이 가려져 있다. 그림 속 여인의 얼굴 오른편은 밝게 빛나고 있는 반면에 왼쪽 볼은 그림자가 져 있다. 그녀가 입은 장례복과도 같은 검은색 옷, 검정 리본과 스카프로 감싼 목 그리고 목걸이와 귀걸이 같은 액세서리까지 밝은 배경과 대조를 이룬다.

가슴 아래쪽 옷에 그려진 제비꽃은 목 주변에서 시작되는 흰색 블라우스의 주름 장식 부분에 줄기처럼 연결된다. 모리소의 눈동자는 원래 초록색인데 그림에는 검은색으로 그려 어둡고 짙은 색의 옷차림과 함께 스페인 사람처럼 보이기도 한다. 마네는 일찍이 어머니를 애도하면서 검은색 계열 배경으로 이 그림과 비슷한 초상화를 그린 적이 있다.

발코니

1869년 살롱에 전시되었던 작품이다. 그림 속 왼편에 앉아 있는 여성이 인상주의 화가 베르트 모리소이며, 오른쪽은 바이올리니스트 파니 클로스Fanny Claus이다. 여인들 뒤편으로 화가 앙토넌 기유메Antonin Guillemet가 있다. 그는 같은 전시회에 〈센강 언덕의 마을Village on the Banks of the Seine〉을 출품했다.

마네가 이 작품을 그릴 당시, 화가들은 앞다투어 부르주아bourgeois를 겨냥한 이미지들을 만들어내고 있었다. 그러나 이 그림은 그런 유행과는 반대의 성격을 보이는 작품이라고 할 수 있다. 주제와 관련된 인물들 모두 예술가라는 사실이 이를 말해준다. 특히 베르트 모리소는 마네의 작품에서 처음으로 포즈를 취했는데 후에 마네의 가장 선호하는 모델 중 한 명이 되었다.

아카데미 출신들이 철저히 지배하던 당시의 미술계와 시장에서는 신화나 종교처럼 어떤 스토리가 있는 그림이 주를 이루었다. 그 때문에 이를 거부한 인상주의 화가들의 작품은 당연히 비난의 대상이 되고 심지어 거론의 대상조차 되지 못했다. 이 작품 역시 이야기 혹은 일화 등이 없는 것으로 보아 스페인 화가 고야Francisco Goya의 〈발코니의 마하들Majas at the Balcony〉을 참고한 것이 분명하다.

작가 마네가 아카데미라는 넘을 수 없는 벽으로부터 자유를 이룩한 증거라도 보이려는 듯이, 내면의 꿈 안에 스스로 고립을 택한 듯한 화면 구성이다. 그래서인지 주인공들의 표정과 몸짓들 역시 어떤

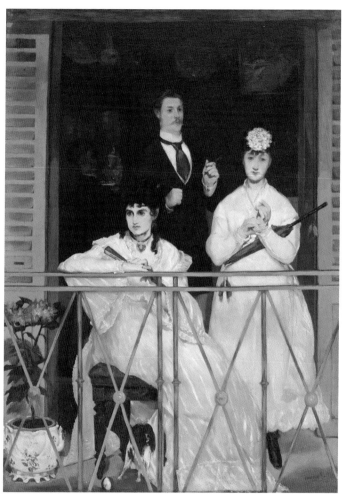

〈발코니|The Balcony〉
Édouard Manet, c. 1868–1869, 169×128cm, Musée d'Orsay, Paris

에두아르 마네

가 굳어 있다.

이 작품이 살롱에 전시되었을 때, 사람들은 그림 속의 불가사의한 표정과 몸짓으로 인해 완전히 해석 불능이었다. 어떤 비평가가 "매우 거친 그림"이라면서 맹공을 퍼붓자, 한 풍자만화가는 "창틀 문을 달아라!"라고 반응했다. 이 작품은 "그림의 수준이 건축업자들과 경쟁이나 벌일 정도로 낮다"는 식의 비난을 받았다.

발코니의 난간과 창틀 문을 칠한 생생한 색감과 남자의 타이에 감도는 푸른 빛은 인물들이 입고 있는 흰색 의상들과 대조를 이루고 있다. 이러한 극단적인 색 대조는 당시 대중이 느끼기에는 세련되지 못한 회화 기법일 수밖에 없었다. 이런 그림을 살롱에 전시한 것만으로도 도발이라고 생각했다.

그림 속 인물과 사물에는 사회계층을 설명하는 것들이 전혀 보이지 않고, 묘사도 인물의 얼굴보다는 꽃과 장식물 등에 더 집중한 것을 볼 수 있다. 그러나 미술사를 들여다보면 자유롭게 느끼고 감상하던 전통적 관례(고전주의)와 사실주의 그림들 역시 초기에는 대중에게 반감을 일으킬 정도의 충격을 주었다는 점을 상기할 때, 당시 마네나 인상주의에 대한 평가는 그리 놀랄 일이 아니다.

풀밭 위의 점심식사

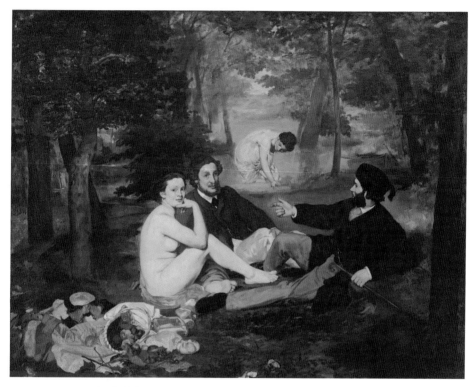

⟨풀밭 위의 점심식사 The Luncheon on the Grass(Le déjeuner sur l'herbe)⟩
Édouard Manet, 1863, 208×264.5cm, Musée d'Orsay, Paris

이 작품은 마네의 친구이자 유명 소설가, 미술 비평가였던 에밀 졸
라가 마네의 작품 중에서 최고 대표작으로 꼽은 그림이다. 매우 특이
한 그림으로 당시를 나타내는 아이콘이기도 하다.

그렇지만 처음 발표되었을 때는 말로는 다 설명하기 어려운 어마어마한 반발을 일으켰다. 당연히 살롱에 출품이 거부되어 낙선전에서 전시되었는데, 사람들은 이 작품을 보고 그저 어리둥절하기만 했다. 이를 반영하듯 작품 판매 역시 거의 어려워서 전시 이후 10여 년 동안 그의 스튜디오에 처박혀 있었다. 그러나 이 작품을 좋게 본 사람들도 있었다. 유명 소설가 에밀 졸라가 그중 한 사람으로, 그는 계속 이 작품에 대한 찬사의 글을 썼다. 그 결과 차츰 사람들은 작품에 호감을 느끼게 되었다.

마네는 19세기 이른바 모던한 삶을 최초로 표현한 작가이자, 사실주의Realism에서 인상주의Impressionism로 넘어가는 과도기의 중심 역할을 한 인물이었다. 상류 계급 출신으로 막강한 정치적 배경을 가진 장래가 보장된 자리에 있었음에도 유리한 조건들을 모두 거부하고 오직 그림에만 몰두했다.

그의 초기 작품 중 명작이자 문제작으로 평가받는 〈풀밭 위의 점심식사The Luncheon on the Grass, Le déjeuner sur l'herbe〉와 〈올랭피아Olympia〉는 1863년 작품으로, 두 작품 모두 대중으로부터 엄청난 거부감을 초래했다. 하지만 한편으로는 젊은 작가들에게 인상주의자들만의 모임을 결성하게 하는 결정적 계기가 된 작품이기도 하다. 현재 이 두 작품은 진정한 현대회화의 시작을 알린 작품으로 평가받고 있다.

당시 왕족이나 귀족, 성직자가 아닌 일반인들의 모습을 가감 없이 나타낸 최초의 화가는, '압생트 마시는 사람'을 비롯하여 거지들, 노천 가수와 집시, 카페에 있는 사람들, 투우사 등을 그린 구스타브 쿠

르베 정도였다. 그의 영향 때문이었는지 마네는 미술 수련기를 제외하고는 종교적, 신화적, 역사적 주제의 그림들을 거의 그리지 않았다. 1861년 살롱에 출품하기 위하여 그린 〈그리스도의 조롱Christ Mocked〉(Art Institute of Chicago)과 〈그리스도와 천사들Christ with Angels〉(Metropolitan Museum of Art, New York) 정도만 있을 뿐이다.

초창기 주요 작품 중 하나인 이 작품의 처음 제목은 '목욕Le Bain, The bath'으로 1863년 살롱에서 전시를 거부당했다. 그러나 살롱에 출품된 5,000여 점의 작품 중 2,783점이 거부되는 초유의 사태를 빚자 나폴레옹 3세가 살롱이 열린 장소인 성 엘리지궁Palais des Champs-Elysée에서 낙선전을 동시에 열게 하여 파리 사람들에게 두 전시회의 작품을 비교하며 감상할 수 있게 했다.

그림을 그리기 위해 마네는 모델 빅토린Victorine Meurent과 자신의 부인 수잔Suzanne, 그리고 장래 매부가 되는 페디낭 리노프Ferdinand Leenhoff 등 가족과 형제 모두를 동원했다. 모델 빅토린은 마네의 유명한 작품 〈올랭피아〉를 비롯한 여러 그림에서 볼 수 있다. 그녀 역시 1870년대 중반 화가로 변신한다.

그림 속에는 옷을 벗은 한 여인과 정장을 한 두 남자가 일상적인 점심식사를 하고 있다. 여인은 실오라기 하나 걸치지 않은 채 앉아 있는데 마치 스스로 빛을 발하고 있는 듯하며, 자신을 똑바로 바라보는 이들을 정면으로 응시하고 있다. 정장을 입은 멋진 두 젊은이는 벗은 여인에게는 별 관심이 없는 듯 대화에 열중하고 있다. 그들 앞에는 여인이 벗어놓은 옷가지들과 과일이 담긴 바구니, 빵 한 덩이가

놓여 있다.

한편 그림의 뒤편에는 가벼운 옷차림을 한 여인 한 명이 흐르는 냇물 속에서 발을 씻고 있다. 앞쪽 인물들의 비중으로 인하여 그녀는 마치 그들 위로 떠올라 있는 것으로 보인다. 거칠게, 그리고 왠지 깊이가 무시된 배경으로 보는 이들은 그 장면이 야외가 아닌 스튜디오에서 그린 것이라는 인상을 받게 된다. 그림자가 거의 없는 장면은 보통 '스튜디오'에서 그린 결과물로 여겨졌기 때문이다. 오른편의 남자는 주로 야외 활동 시 착용하는 장식 달린 모자를 쓰고 있다.

어떤 특정 스토리가 없는 그림임에도, 마네는 신화나 종교 또는 역사화를 그릴 때 쓰는 커다란 캔버스(208×264.5cm)를 선택했다. 그런 선택 역시 당시의 전통을 완전히 무시한 일이었다. 그는 붓 터치 또한 숨기지 않아서 그림의 어떤 부분은 분명히 미완성처럼 보인다. 누드의 여인 모습 역시 카바넬 또는 앵그르Ingres가 보여준 부드러운 여인의 모습과는 완전히 다르다.

이렇게 옷을 완전히 벗은 한 여인이 관객들 앞에서, 그것도 정장을 입은 남자들과 천연덕스럽고 당당하게 점심식사를 하는 장면은 적절성 면에서 큰 논란을 일으켰다. 그러자 마네 옹호자 에밀 졸라는 루브르의 여타 그림들과 비교하면 이상할 이유가 전혀 없다면서 여러 반론을 들어 열심히 여론을 잠재웠다. 졸라는 마네라는 작가가 그림 주제를 선정할 때부터 충분히 분석하는 사람이라면서 조목조목 설명을 더 했다.

이후로 그린 〈올랭피아〉를 비롯한 다른 작품에서 마네가 이룩하는

구도는 라파엘로Raphael의 소묘를 근거로 한 르네상스의 동판화에서 비롯된 것들이었다. 라파엘로는 당시 프랑스 아카데미의 보수적인 회원들 사이에서 가장 존경받는 화가로 그의 프레스코fresco화 52점은 모사용 교재로 계속 전시되고 있었기 때문에, 마네는 어느 정도 그를 따랐다고 볼 수 있다.

처음 이 작품의 제목이 '목욕'이었던 점을 비롯하여 여러 요소를 종합하면 결국 기존 회화에 대한 노골적인 반항과 다름이 없었다. 그는 "뻔뻔스럽게 르네상스 대가의 신화적인 이미지를 가져다가 천박한 파리 시민들의 읽을거리었던 타블로이드 신문처럼 되살렸던 셈"이라는 말까지 들었다.

그러나 이 그림을 계기로 서양 누드는 완벽하게 객관화되어 진정한 예술로의 미술 세계를 이룩하게 된다. 이제 여인의 누드는 신화나 역사, 종교를 빌어 관능성만을 강조하는 것이 아닌, 미술가의 눈에 의해 냉정한 여성성으로 표현되었다. 모델의 당당한 모습과 표정 등은 그녀만의 정체성을 떳떳하게 알리는 목적을 담고, 이로써 그림의 현대성을 연 셈이다.

당시 화가들의 모습을 가상으로 설정하여 출판한 에밀 졸라의 소설 《작품》에서 이를 엿볼 수 있다. 소설 속 주인공은 클로드 란티에이다. 그가 소설 속의 전시회Salon Des Refusés에 출품하는 작품이 바로 이 작품이다. 대중의 반응이 별로 좋지 않을 것은 예상했지만, 그 반발 정도가 거센 조롱으로까지 이어지자 작가는 큰 낙담에 빠진다. 그러자 모델을 선 연인(훗날 부인이 된다)의 위로를 받으면서 서로의 사랑

이 더욱 깊어진다는 줄거리이다.

　클로드 모네가 1865년과 1866년 그린 같은 제목의 작품 역시 이 그림에서 영감을 받은 것이다. 제임스 티소가 1870년 그린 〈광장에서의 파티La Partie Carrée〉는 누드가 아닌 것만 빼고는 마네의 작품과 거의 같아서 논란을 일으켰다. 폴 세잔 역시 1876년과 1877년 같은 제목의 그림을 그렸는데, 현재 파리의 르오제리 미술관Musée de l'Orangerie에 전시되어 있다. 그러나 제목만 같을 뿐이고 그림 속 구도는 마네의 것과는 많이 다르다.

　세잔의 그림은 1627~1628년에 니콜라 푸생Nicolas Poussin이 그린 〈야단법석Bacchanal〉과 유사하다. 세잔은 루브르에서 푸생의 작품을 꽤 많이 모사했다고 한다. 오히려 그의 작품은 어린 시절부터 친구였던 에밀 졸라와 함께 뛰놀던 시골 엑상프로방스Aixen-Provence에서의 즐거운 기억으로 해석하는 편이 더 낫다.

　마네의 영향은 20세기 들어 피카소P. Picasso에게도 이어졌다. 커다란 캔버스에 단일한 주제를 채워 넣는 기법들이 그것이다. 또한 1907년 제작된 〈아비뇽의 여인들Les Demoiselles d'Avignon〉에서 앞쪽에 누드 여인들을 배치한 것은 이 작품에서 받은 영향을 보여준다. 폴 고갱 역시 1896년 작 〈우리는 어디에서 왔으며, 우리는 누구이며, 어디로 가는가?〉에서 마네의 누드 여인 대신 타히티Tahiti 여인을 그리는 식으로 이 그림의 영향을 보여주었다. 막스 에른스트Marx Ernst는 1944년 같은 제목의 패러디parody 작품을 그렸다. 그는 누드 여인 대신 생선 한 마리를 그려 넣었고, 제목에 'r'을 더하는 유머를 보여줬다.

이 그림은 인상주의 화가 르누아르의 아들 장 르누아르(Jean Renoir, 1894~1979) 감독의 1959년 영화에도 영감을 주었다.

클로드 모네

Claude Monet, 1840~1926

〈모네의 베테위 집 정원Monet's garden at Vétheuil〉
Claude Monet, 1881, 151.5×121cm, National Gallery of Art, Washington D.C.

모네의 베테위 집 정원

1881년 모네는 베테위Vétheuil에 있는 자신의 집주변을 그리기로 마음먹고 집 정면에 있는 정원의 낮은 곳에서 센강 쪽으로 내려가는 모습에 집중했다. 머지않아 떠날 예정이라 정든 그곳의 풍경을 기념으로 남기고 싶었기 때문이다.

같은 장면을 여럿 그렸는데 각각의 작품 모두 서로 자랑하는 듯 매우 눈부시다. 그림들은 수직 구도로 집 앞쪽 경사를 나타내고, 다소나마 화면에 깊이가 있다. 그의 둘째 아들 미셸 모네와 의붓아들 장 피에르 오슈디 등의 모습을 통해 정원의 큰 규모를 가늠할 수 있다.

광선들은 지면 위에 그림자를 만들면서 춤을 춘다. 전체적으로 광선으로 인해서인지 활기찬 분위기이다. 모네는 이 작품에서 이전에 그가 노력을 기울인 시각적 혼합 기법과 여러 식물을 생생하게 묘사하는 기법을 완성시켜 보여준다.

1878년 9월 모네는 파리 북서쪽 지역 마을에 있는 이 집을 빌려 이사했다. 개인적 이유로 손실과 경제적 어려움을 겪던 시기였지만, 늘 그랬듯이 그림에 열중했다. 그곳에서 3년 동안 보내면서 300여 점의 작품을 남겼다. '대기의 효과에 따른 풍경'이라는 그만의 현대적 탐구 방식에 따라 회화 관점을 바꾸는 데 집중한 시기였다.

1881년 여름에는 캔버스 네 개를 연결해 자신의 정원에서 앞다투어 피던 해바라기들을 연속적으로 그렸다. 그중 하나는 현재 노턴 사이먼 컬렉션Norton Simon Collection에 있고 색상 및 화면 구성이 거의 같은 또

하나는 워싱턴National Gallery of Art, Washington에 있다. 각각의 작품은 둘 사이에 빠진 요소들을 함께 보완하며 전시되고 있다. 차이점이라면, 구름과 전경의 그림자, 인물 등이다.

노턴 사이먼에 있는 작품은 약간 더 큰 캔버스였으며, 워싱턴에 있는 것보다 자세하게 묘사된 것으로 여겨졌으나 최근 연구에서는 이런 점들에 의문이 제기되고 있다. 워싱턴에 있는 작품에서 모네가 전경을 나중에 다시 그렸다는 사실이 밝혀졌다. 실수로 날짜를 1880년으로 기록하면서 작품의 제작 시기에 혼란이 생겼다. 1882년에 각각 반출된 이후 이 두 작품은 최근 들어 처음으로 함께 특별전으로 준비되며 만났다.

2007년의 이 전시회는 패서디너Pasadena의 노턴 사이먼 미술관과 워싱턴의 내셔널 갤러리에서 상호 대여 형식으로 열렸다. 〈베테위 정원The Artist's Garden at Vétheuil〉은 워싱턴으로 이동하여 전시된 그의 네 번째 작품이다.

모네가 이곳의 핑크빛 집을 빌린 때는 그의 인생에서 가장 힘들었던 시기다. 부인이 병을 앓다 숨졌고, 그림 시장에는 불경기가 덮쳐 도움을 주던 심부름꾼들도 일을 그만둬야 했다. 그런 상황에서 이 그림이 탄생했다.

무성한 식물들과 함께 햇빛이 찬란하게 내려앉은 전형적인 뜰 안의 모습인데 아마도 그의 작품 중 가장 생동감 넘치는 그림이 아닐까 한다. 여름 한낮의 작열하는 태양 속 어느 한 집과 정원, 태양 빛이 가득한 마당에 피어난 해바라기들과 글라디올러스들, 그리고 꽃들의

그림자가 드리워져 있다. 이런 작품을 보면 한 인상주의자가 남긴 전형적인 이미지를 느끼게 된다. 인상주의가 없었다면 이렇게 강렬하면서도 매우 적절한 여름 대낮의 이미지 감상은 힘들었을 것이다.

맨포트, 에트르타 절벽

1868년 소설가 기 드 모파상Guy de Maupassant은 모네가 그린 에트르타 Étretat의 풍경에 주목하고 그에 대해 이렇게 언급했다.

"캔버스를 들고 그를 따르는 다섯 또는 여섯의 아이들과 함께 해변을 걸어가면서, 작가는 하루 중 시간의 경과에 따른 여러 효과를 같은 주제의 그림으로 남겼다. 하늘의 변화와 그에 맞추어 그림자를 차례차례 덜거나 더하는 작업을 한 것이다."

모네는 에트르타 절벽에 이어지는 멋진 아치의 모습을 여섯 차례나 그렸으며, 이를 그의 스튜디오에서 모두 마무리했다. 1868년 겨울에서 1869년까지 모네의 관심은 노르망디 코Caux 지역에 있는 맨포트 Manneporte의 에트르타 절벽에 집중되어 있었다.

한참이 지난 후인 1883년부터 1886년까지 다시 이곳을 자주 오가면서 그 멋진 장소에 다시 매료되어 50점 이상의 작품을 그렸다. 그 이전에는 사실주의를 대표하는 화가 구스타브 쿠르베가 그곳에 자주 오갔다고 한다.

모파상은 1884년 그의 작품《고별Adieu》에서 "이상스럽게 열린 공간이 이루어져, 문으로 불리는 높다란 절벽이 기이한 경치를 만들고 있다"라고 묘사했다. 그는 또 모네의 그림 중 가장 커다란 세 점이 맨포트의 절벽인데,《거대한 바다 까마귀Guillemot Rock》(1882)에 "선박 한 척

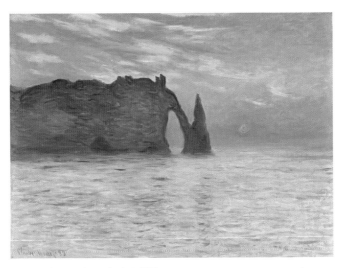

〈맨포트, 에트르타 절벽, 일몰The Manneport, Cliff at Etretat, Sunset〉
Claude Monet, 1883, 60×81cm, North Carolina Museum of Art, Raleigh, NC

〈맨포트 근처의 세 번째 작품The Manneporte near 3〉
Claude Monet, 1883, 81.3×65.4cm, Metropolitan Museum of Art, New York

클로드 모네

정도 겨우 통과할 수 있는 거대한 기둥 사이"를 "화가 모네가 기념비적 공간으로 만들었다"고 썼다. 비슷한 작품을 필라델피아 미술관에서도 볼 수 있다.

같은 해 모네는 에트르타에서 살고 있던 모파상을 자주 만났다. 모파상 역시 그의 단편 속에 이 지역을 묘사했는데 그 느낌 역시 모네가 그림에서 표현한 것과 같다. 이렇게 미술과 문학을 통해 두 작가가 에트르타의 바닷가 명승지를 다루면서 아름다운 노르망디 지역의 모습이 널리 알려졌다. 모네가 연작으로 그린 붓 터치를 남기는 기법은 당시를 넘어 후대에까지 이어졌다.

양귀비꽃이 핀 들판

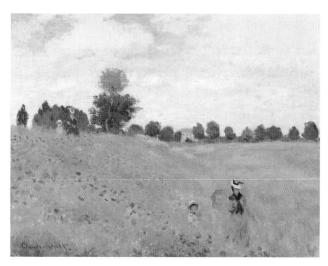

〈양귀비꽃이 핀 들판Poppy Field〉
Claude Monet, 1873, 50×65cm, Musée d'Orsay, Paris

1871년 영국에서 돌아온 모네는 아르장퇴유Argenteuil에서 1878년까지 살았다. 그에게 모든 것이 완벽했던 기간이었다. 미술품을 거래하던 폴 뒤랑 뤼엘의 지원을 받으면서 집과 부근을 오가며 탁 트인 야외에서 사생을 할 수 있었다.

1874년의 첫 번째 인상파 전시회는 더는 사용하지 않게 된 사진작가 나다르Nadar의 스튜디오에서 열렸다. 여기서 모네는 〈양귀비꽃 핀 들판Poppy Field at Argenteuil〉을 선보였다. 지금은 꽤 유명한 그림 중 하나이지만, 그때는 그냥 어떤 여름날 들판을 활보하면서 느낀 생동적 모습

을 그린 정도로 알려졌을 뿐이다.

모네는 양귀비의 줄기 부분의 윤곽선을 없애면서 마치 물감을 뿌려 얼룩이 생긴 것처럼 꽃잎들을 다양한 리듬감으로 표현했다. 전경에 불규칙적으로 찍은 듯한 큰 물감 터치는 시각적 인상에 우선순위를 의도하는 듯하다. 마치 추상을 향한 첫걸음을 내딛는 것처럼 보인다. 그림 앞부분과 뒤에서 걷고 있는 두 쌍의 엄마와 아이는 작품의 구조를 대각선으로 연결하는 역할을 하고 있다. 빛바랜 초록과 붉은색이 서로 조화를 이루며 채색되어 있다. 그림 앞쪽 양산을 들고 있는 젊은 여인과 아이는 작가의 부인 카미유와 아들 장Jean임에 틀림이 없다.

양산을 쓴 여인

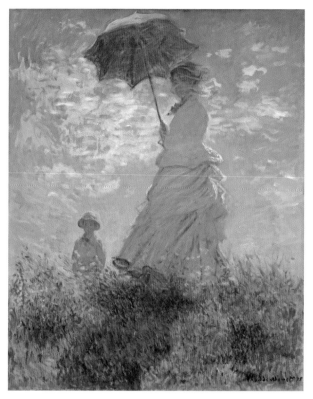

〈양산을 쓴 여인Woman with a Parasol(Madame Monet & Son)〉
Claude Monet, 1875, 100×81cm, National Gallery, Washington D.C.

　모네는 마네의 도움으로 1871년이 지날 무렵 아르장퇴유 근교에 거처를 구했다. 그렇게 이루어진 이주는 그의 경력에 큰 뒷받침이 되었다. 1860년대 말부터 인상주의는 보통 사람들이 취미로 삼았을 뿐인

야외의 일상적인 사생에 본격적으로 집중해 좀 더 큰 캔버스에 그림을 그리게 되었다. 자연스럽게 진행되는 인상주의의 순수성을 유지하기 위해 모네는 더 많은 야외 사생을 고집했다.

모네는 아카데미의 인위적 초상화 기법과는 반대로 그림의 대상이 되는 인물은 물론 배경 역시 자연스럽게 그렸다. 그렇게 자유롭고 부담 없이 완성된 결과물이 1876년 개최된 제2회 인상파 전시회에서 큰 호평을 받았다.

〈양산을 쓴 여인Woman with a Parasol〉은 당시로는 드물던 야외 사생 작품이었다. 그림은 아마도 몇 시간 혹은 한나절 만에 완성된 것으로 보인다. 어떤 의도적인 구성을 하지 않고 그냥 한 가족의 일상적 야외 나들이를 그리고자 했다. 이를 위해 자신의 부인과 아들에게 마음대로 그곳을 돌아다니게 한 다음 자연스럽게 연출된 정경을 그렸다. 간결한 표현과 마치 꾸며진 듯 이루어진 생생한 색상과 동적인 붓 터치, 그리고 모네 특유의 회화 기법들과 함께 그만의 도구들로 형태들이 전달된다.

아울러 부인 카미유의 앞모습에서는 야생화들로 이루어진 노랑에 가까운 색상들이 반사되고 있으며, 뒤에서 쏟아지는 밝은 빛은 그녀의 양산 위에서 흰색의 물결로 찬란하게 빛나고 있다.

베니스의 성지오르지오 마지오레 성당에서 바라본 공작 궁

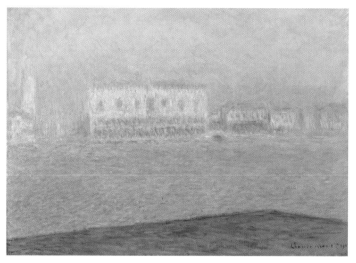

〈베니스의 성 지오르지오 마지오레 성당에서 바라본 공작궁
The Doge's Palace Seen from San Giorgio Maggiore〉
Claude Monet, 1908, 65.4×92.7cm, Metropolitan Museum of Art, New York

작품 속 배경은 물의 도시로 유명한 베니스다. 흐릿하면서도 광채가 나는 풍경은 어찌 보면 우리 일상생활에서 조금은 익숙한 모습이랄 수 있다. 햇살이 제법 빛나는 날에도 미세먼지가 합쳐지면 이런 광경이 이루어지는 것 같다.

1908년 베니스 여행 중 모네가 그린 이 작품은 뉴욕 메트로폴리탄 미술관Metropolitan Museum of Art에서 볼 수 있다. 그는 미완성 상태의 많은 작품을 프랑스로 돌아와서 마무리한 다음 1912년 개인전에 29점을 내

놓았다. 파리 베나임준Bernheim-Jeune 화랑에서 열린 전시는 매우 성공적이었다. 전시한 작품 중 6점은 온종일 광선의 변화에 집중해 각기 다르게 그린 그림이었다.

모네는 같은 작품을 여러 개로 다시 만들곤 했는데 이것 역시 그의 유명한 연작 중 하나이다. 그는 작가로서 이미 초창기 시절부터 빛의 효과에 대한 대기 변화에 주목한 인상주의 화가였다. 이 그림은 그의 말년기 작품이다.

사람들이 그리 크게 만족하지 못한 이유는 그가 짧은 기간 베니스에 머물렀다는 점과 마무리를 제대로 못 한 채 프랑스 집으로 작품을 가져왔기 때문이다. 도게의 궁Doge's Palace, 흔히 공작 듀칼레Ducale 궁으로 유명한 이 장소는 베니스 공화국을 상징하는 아이콘이랄 수 있다. 이 궁은 리바 디글리 쉬아보니Riva degli Schiavoni를 따라 이루어진 멋진 건축물 중 하나로 성 지오르지오 마지오레San Giorgio Maggiore에서 바라본 모습이다.

짧은 기간 베니스에서 보내면서 그린 그림이지만, 작품은 이후 인상주의 특유의 기법으로 여겨지면서 많은 찬사를 받게 되었다. 세계 여러 곳을 옮겨 다니는 우여곡절을 겪은 끝에 현재는 뉴욕에 안착하여 큰 광채를 발하고 있다.

눈 속의 까치

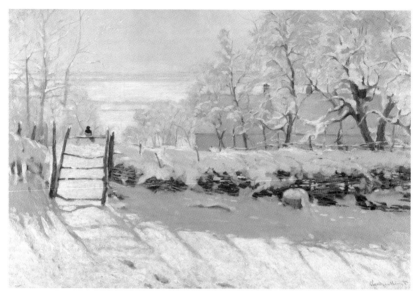

〈눈 속의 까치The Magpie〉
Claude Monet, 1869, 89×130cm, Musée d'Orsay, Paris

모네가 그린 까치Magpie가 있는 눈 내린 풍경이다. 1867년과 1893년 사이, 모네와 동료 인상주의 화가 시슬레와 피사로는 눈이 내려 쌓인 풍경을 수백 점 이상 그렸다. 이들과 비교하여 작품 수로는 적지만 르누아르, 구스타브 카유보트, 폴 고갱 등 역시 유사한 겨울 풍경을 그렸다.

미술사가들은 프랑스의 혹독한 겨울로 인하여 인상주의 화가들이 겨울 풍경을 다수 그릴 수 있었다고 설명한다. 그러나 필자는 일본

목판화에서 다수 찾아볼 수 있는 눈경치에서도 그 원인이 있다고 생각한다. 인상주의 화가들 상당수가 일본 우키요에Ukiyo-e를 접하고 있었기 때문이다.

모네가 그린 140점에 이르는 겨울 풍경 중에서 가장 잘된 것으로 이 작품을 들 수 있다. 바닷가 시골 마을인 에트르타 근처에서 그린 것인데, 한 마리의 외로운 까치가 아치처럼 생긴 가지 위에 앉아 있고 그 위로 반사된 광선이 눈부시게 빛나고 있다. 까치의 그림자는 순백의 눈 위에 제법 큰 푸른색 점을 그리듯 내려앉았다.

밝은 빛을 보이면서 놀랍도록 차갑게 보이는 눈에 대한 표현이 미술평론가 펠릭스 페네옹Felix Fénéon의 주목을 받았다. 그는 "기술 및 요리 학교 출신 주방장들이 잘 익혀 만든 소스 요리에 마냥 익숙해 있던 우리 모두, 이 창백한 그림을 보고 깜짝 놀랐다"라고 당시의 미술 관련 책자에서 언급했다.

모네의 참신하며 대범한 이러한 접근법은 그의 작품을 거부할 정도로 고정된 사고 속에 있던 프랑스 미술계의 생각을 바꿔놓았다. 이 작품은 1869년 살롱에 전시될 수 있었고, 페네옹의 글 이상으로 호평을 받았다. 비평보다는 작품 내용에 대한 칭찬이 줄을 이었다.

맨체스터 대학교Manchester Metropolitan University의 마이클 하워드Michael Howard는 이 작품을 두고, "겨울날 어느 늦은 오후, 눈보라 치는 추위를 불러일으키는 모습을 그린 독특한 그림"이라고 말하면서, "긴 그림자가 이루어내는 푸른 띠와 같은 이미지는 그림 속의 경치와 하늘이 함께 어울려져 있고, 함께 만들어진 크림 같은 흰색과 섬세한 대조를

이루고 있다"고 언급했다.

샌프란시스코 미술관Fine Arts Museums of San Francisco의 큐레이터 린 페데를 오어Lynn Federle Orr는 "거친 붓 터치를 사용하여 투시적 공간 안에 매우 제한적인 색상들을 골고루 사용한 것은 물론, 그것들이 전체에 퍼져가도록 표현한 모네의 초기 걸작"이라고 언급하고 있다. 그녀는 덧붙여서, "색상을 자유자재로 다루는 대가의 작품답게 담장을 따라 강한 보랏빛이 감돌고 있으며 주제로 그려진 것과 더불어 실재감을 더해주고 있다"라고 말했다.

이 작품은 모네의 초기자에서 엿보인 색상 탐구 방식의 한 예로 볼 수 있다. 그림에서 모네는 청색과 노랑의 보색 관계를 확실히 보여주고 있다. 노랑에 가까운 태양 빛이 눈 위에서 빛나는 동시에 푸른 보라색 그림자가 대조를 이루어 강한 인상을 준다.

프랑스 인상주의 화가들은 색상들이 더해져 이루어내는 그림자를 자주 그렸다. 색의 채도를 떨어뜨려 어둡게 묘사함으로써 그림자를 만들어내는 표현법을 발견한 것이다. 프레드 클라이너Fred S. Kleiner의 책 《연령에 따른 정원사의 기술Gardner's Art Through the Ages》에 다음과 같이 요약되어 있다.

"그림자는 회색이나 검정이 아니다. 모든 이전 화가들이 생각했듯이, 그것을 만들어내는 물건들에 따라 상대적으로 이루어지는 것이다. 다양한 색과 화가의 짧고 간략한 붓질을 통해 모네는 빛의 동적인 질감을 정확히 잡아낼 수 있었다."

그림자에 나타난 색상은 19세기에 유명하던 색채이론들의 근거가 되었다. 요한 볼프강 폰 괴테Johann Wolfgang von Goethe는 1810년에 발표한 《색채이론Theory of Colours》에서 그림자의 색상을 요약하여 소개했다. 그것은 1704년 뉴턴Isaac Newton이 발표한 《광학Opticks》에서의 색채이론에 대한 도전이었다. 괴테는 객관적이면서도 상대적인 색채이론과 시지각 개념을 내세웠다. 그만의 직관과 시지각적 감각으로, 굳이 수학을 이용하지 않아도 되는 방법이었다. 그가 내세운 개념은 다름 아닌 잔상殘像, after image에 관한 것이었다.

이후 30년이 지나 프랑스의 화학자 미셸 위젠 셰브롤Michel Eugène Chevreul이 그의 개념을 이어받아 '색채의 조화와 대비 이론'을 세웠다. 괴테와 셰브롤의 색채이론은 미술 세계에 매우 큰 영향을 미쳤다.

빈센트 반 고흐와 카미유 피사로, 그리고 모네는 이 색채이론을 자신들의 회화에 중요한 근거로 삼았다.

생라자르 역

모네는 같은 장면과 장소를 여러 번 그린 화가로 유명하다. 같은 곳을 두고 같은 날 시시각각의 변화를 나타낸 작품들도 있다. 예를 들면 루앙 대성당Rouen Cathedral과 런던의 웨스트민스터와 국회의사당 등을 같은 날 같은 장소에서 여러 번 그렸다.

1877년 모네는 파리의 주요 역 중 하나인 생라자르 역 La Gare Saint-Lazare을 이상적 장소로 여기면서 건물 안과 밖의 각기 다른 모습을 일곱 개의 주제로 나누어 그렸다. 이 작품은 그렇게 그린 연작 세 점 중 하나로, 제3회 인상파전에 출품해 비평가들로부터 호평을 받았다.

모네의 표현에 관해 인상주의 화가인 르누아르의 아들이자 유명한 영화감독 장 르누아르가 아버지의 일대기를 쓴《나의 아버지 르누아르Renoir, My Father》에 당시 아버지와 모네가 주고받은 대화를 언급했다. 아버지 르누아르가 아들 장에게 한 말이다.

"일반적으로 그림을 그리는 실제 과정에 관한 이해가 부족한 평론가들의 무지가 모네에게 이 그림에 증기를 더욱 가득하게 그리게 했지. 어느 날 그는 나에게 의기양양해 하며 말했단다. '나는 드디어 해냈어. 생라자르 역 그림을! 아무것도 보이지 않을 정도로 두껍게 연기를 뿜으며 기차가 막 출발을 하는 그림을 보여주겠네. 누구나 꿈꿀 수 없는 정말 멋진 장면이지.' 그는 당연히 그 장면을 머릿속에 담아 작업하지는 않았지. 증

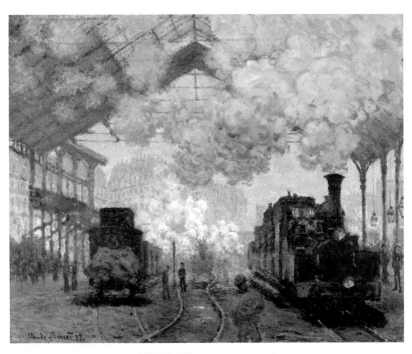

〈생라자르 역La Gare Saint-Lazare〉

Claude Monet, 1877, 80×98cm, Fogg Art Museum, Harvard University, Cambridge,
Massachusetts

기기관차에서 줄기차게 올라오는 연기 위에 태양 빛이 어떻
게 움직이는지 그 모습을 포착하기 위해 역이 있는 바로 그 자
리에서 그림을 그리곤 했지."

현재도 '완벽한 장면 포착perfect shot' 추구를 위하여 돈 많은 영화 제

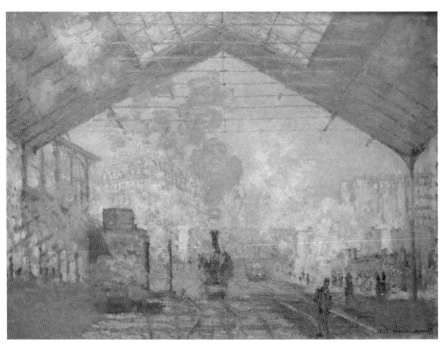

〈생라자르 역La Gare Saint-Lazare〉
Claude Monet, 1877, 75×105cm, Musée d'Orsay, Paris

작자들이 제작과정을 좌지우지하고 있는 것처럼, 르누아르 부자 역
시 모네의 결과물을 충분히 인식하고 인정했던 셈이다.

인상, 해돋이

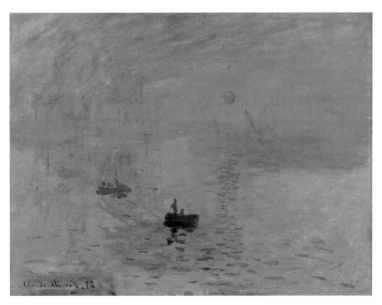

〈인상, 해돋이Impression, Soleil Levant〉
Claude Monet, 1872, 48×63cm, Musée Marmottan Monet, Paris

이 그림으로부터 인상주의印象主義 Impressionis가 시작되었다. 모네가 그린 르아브르Le Havre 항의 여러 모습 중 하나이다. 이 그림 제목에는 이곳에 대한 그의 솔직한 마음을 담아 그림에 제목을 붙였다. 모네가 젊은 시절 대부분을 보낸 이곳 항구에서 그의 아버지는 선박에 음식과 생필품들을 공급하는 일을 했다.

모네는 항구의 여러 모습을 그려 동료 50여 명과 함께 1874년 파리

에서 전시회를 열었다. 당시 전시 홍보용 카탈로그에 소개할 그림 제목을 두고 고민하다가 〈인상, 해돋이Impression, Soleil Levant, Impression, Sunrise〉로 붙였다고 한다. 자신이 그린 완결되지 않고 계속 변하는 해돋이 광경의 인상印象을 그대로 제목으로 정한 것이다.

이 그림을 자세히 들여다보면 여러 멋진 형태들이 이어지는 것을 찾을 수 있다. 앞쪽에는 분명히 보이지만 뒤쪽으로는 희미해지는 배들이 조금씩 이어지며 증기선에서 나온 연기가 뭉치고 그 사이로 범선의 돛들이 보인다. 작품의 오른편 뒤로는 크레인도 보인다. 모네는 붓 터치 몇 번으로 물결의 움직임을 표현했는데 이런 방식으로 떠오르는 태양이 물 위에 비쳐 번지는 장면도 그렸다. 출렁이는 물결의 움직임을 따라 재빠르게 휘젓듯이 표현한 셈이다.

그러나 이런 식의 표현이 평론가이자 신문 기자 루이스 르로이Louis Leroy에게는 전혀 마음에 들지 않았던 모양이다. 르로이는 전시회에서 모네를 필두로 다른 이들의 그림들을 폄하하기 위해 '인상주의Impressionism'라는 단어를 언급했다. 하지만 모네를 비롯한 작가들은 이 용어를 그대로 받아들였고, 마침내 미술사에 획기적인 새역사가 시작되었다.

황혼의 성지오르지오 마지오레 성당

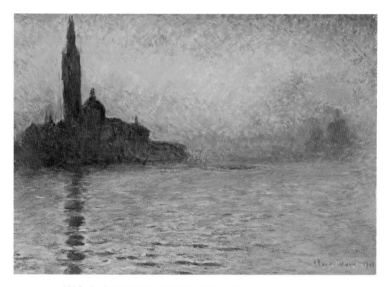

〈황혼의 성지오르지오 마지오레 성당San Giorgio Maggiore at Dusk〉
Claude Monet, 1908-1912, 65.2×92.4cm, National Museum Cardiff, Cardiff, Wales

인상주의 화가들은 베니스의 풍경을 무척이나 그리고 싶어 했다. 모네 역시 베니스를 1908년 〈황혼의 성지오르지오 마지오레 성당St. Giorgio Maggiore at Dusk〉으로 그렸다. 모네가 그린 이 작품은 여럿이다.

작품은 성지오르지오 마지오레 성당이 있는 수도원 섬연작 중 하나이다. 1908년에 비교적 크게 제작된 것으로 베니스에 딱 한 번 방문한 기간에 그린 것이다.

그림 중 하나는 웨일스Wales 출신 미술품 수집가 그웬돌린 데이비

스Gwendoline Davies가 파리에서 사들여 사후에 웨일스 카디프의 국립미술관National Museum Cardiff에 기증했다. 그곳에 가면 언제나 이 작품을 볼 수 있다. 다른 하나는 일본 도쿄의 브리지스톤 미술관Bridgestone Museum of Art에 있다.

모네는 여섯 색깔 광선 속에 있는 성당을 그렸다. 이런 접근법을 통해 '자연적 체험'에 초점을 맞추었다. 그는 베니스의 인상적인 황혼에 큰 감명을 받은 듯 "이런 모습은 아마 세상 어디에서도 볼 수 없을 것이다"라는 말도 남겼다.

그는 이전에도 노르망디와 런던에서 같은 경험을 한 적이 있다. 그의 그림 〈루앙 대성당Rouen Cathedral〉과 2019년 세계 최고가로 팔린 〈건초더미Haystack〉 등 1890년대 그린 작품과 런던의 국회의사당을 주제로 그린 연작에서 그런 느낌을 알 수 있다.

모네와 부인 알리스Alice는 몇 주 동안 팔라조 바바로Palazzo Barbaro에 머문 후 호텔 브리타니아Hotel Britannia로 옮겼고, 그곳에서 12월까지 지냈다. 그의 부인은 "브리타니아 호텔에서 보는 경치가 이전에 있던 곳보다 훨씬 멋졌다"라고 회고했다. 이 그림은 호텔에서 내다본 풍경을 그린 것 같지만 그렇지 않다. 물론 호텔 방에서도 성당이 보이기는 하지만 그림은 리바 디글리 쉬아보니로 알려진 바닷가에서 본 모습이다.

모네는 이곳 바닷가에서 그림 그리기를 매우 꺼렸다고 한다. 관광객들이 몰려드는 것도 싫었고, 르누아르 또는 마네처럼 베니스에 빠진 다른 화가들과의 차별화 역시 고민을 했다. 성당의 모습은 인상주

의 이전에 그 틀을 제시한 영국 화가 터너^{J. M. William Turner}를 포함한 많은 동료 작가들의 멋진 주제였다.

모네는 베니스에 대하여 "너무나 아름다워서 그리기 어려운 곳이었다"라고 말하면서, 많은 미완성작을 가지고 프랑스 지베르니^{Giverny} 집으로 돌아왔다.

그런 까닭은 대표적인 인상주의 작가로 명성을 얻고 있었으며 주제를 앞에 두고 보면서 치열하게 그림 그리던 그의 화가 초기 시절과 달리, 노쇠한 나이가 되었기 때문이었다. 그 후 몇몇 장면을 손보던 중 1912년 부인 알리스가 먼저 세상을 떠났다. 그는 작품 마무리를 서둘러 그해에 29점으로 파리의 베나임준 화랑에서 '클로드 모네, 베니스^{Claude Monet, Venise}'라는 이름으로 전시를 열었다. 이 화랑에서는 그의 루앙과 런던에서 그린 연작들도 전시되었다.

이 그림은 1999년 존 맥티어넌^{John McTiernan}이 만든 영화 〈토마스 크라운 어페어^{The Thomas Crown Affair}〉에 소개되면서 사람들에게 많이 알려졌다. 영화 속에서는 메트로폴리탄 미술관에 전시되는 것으로 나오지만, 실제 그곳에는 이 작품 대신 그의 다른 베니스 풍경인 〈성지오르지오 마지오레 성당에서 본 도게 궁^{The Doge's Palace Seen from San Giorgio Maggiore}〉이 소장되어 있다.

일본식 정원 인도교

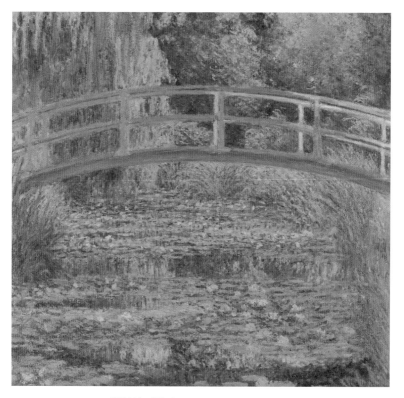

〈일본식 정원 인도교The Japanese Footbridge〉
Claude Monet, 1899, 81.3×101.6cm, The National Gallery of Art, Washington D.C.

그림은 미국 내셔널 갤러리의 일본식 인도교 코너Japanese Footbridge
에서 볼 수 있다. 1883년 모네는 이곳으로 완전히 이주했다. 처음에는
빌린 집이었으나 7년 후 사들인 시골 마을 지베르니의 가옥으로, 두

아들과 함께 재혼한 부인 알리스 오슈디Alice Hoschedé와 아이들 역시 함께 살았다. 1893년 초, 그는 근처의 철길 때문에 땅이 주저앉아 집에 물이 스며드는 사실을 알고 지방 관서에 이를 따져 자신의 집에 물길을 따로 내도록 만들었다. 그렇게 집 안에 조성한 물길이 나중에 작품들을 위한 멋진 영감으로 작용할 줄은 그 자신도 몰랐다.

1899년 그는 그곳을 내려다본 작품 12점을 그렸다. 그것은 푸른색 아치가 있는 다리와 또 하나의 작은 세상처럼 만들어진 물이 있는 정원이었다. 모네는 스스로 다리를 비롯한 연못의 전체적 모습을 설계하고 수련을 비롯한 여러 식물을 심었다.

어느덧 인상주의의 지도자가 된 모네는 광선과 색상이 움직이는 효과를 포착하는 데 집중했지만, 이제 그것들의 자연스러움에 초연한 상태였다. 말년 작품들은 반복적으로 어떤 관념이 부여되며 재창조가 이루어진 자연스러운 모습으로 변해 있었다.

1890년 뒤랑 뤼엘의 화랑에서 이 작품들을 전시했을 때, 많은 비평가 모두 일본 미술에서 가져온 주제들이라고 언급했다. 중세에서 볼 수 있던 정원 양식과 아치형 다리, 그 위의 공간은 마치 꿈을 꾸거나 명상을 하는 장소로, 상징주의 대표 시인 스테판 말라르메Stéphane Mallarmé의 시 〈푸른 수련Le Nénuphar blanc〉을 떠올리게 한다.

수련

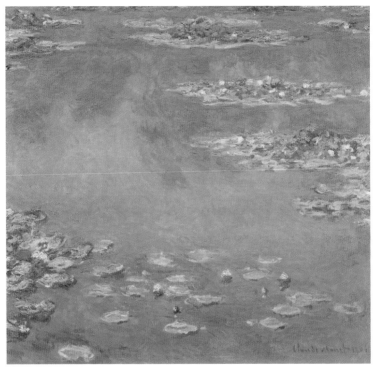

〈수련Water Lilies〉
Claude Monet, 1906, 87.6×92.7cm, The Art Institute of Chicago, Chicago, Illinois
(Mr. & Mrs. Martin A. Ryerson Collection)

모네는 1897년부터 1926년 세상을 뜨기 전까지 자신이 그린 자연에
대해 "하나의 순간, 즉 그 한 단면이 자연을 통째로 담고 있다One instant,
one aspect of nature contains it all"라고 언급했다.

말년에는 1870년대와 1890년대에 걸쳐 이룩해온 것들을 바꿔 수련 睡蓮. water lily만을 모티브로 한 그림에 집중했다. 모네는 일본식 다리와 수초가 가득한 작은 연못이 있는 자신의 정원에 큰 애착이 있었다. 그의 〈수련Water Lilies〉 연작들은 바로 그의 정원에서 영감을 받아 그린 것들이다.

1897년과 1899년에 처음 그린 〈수련〉 연작에서는 수평적 구도로 수련과 다리 및 나무들을 정리해서 그렸다. 그러다가 시간이 지나면서, 점차 전형적인 방법과 다르게 변화시켜갔다. 그런 작업의 세 번째 시도에서는 수련들만을 그리기 시작하면서 수련들을 수평적으로 고르게 위치하도록 만들었다. 화면이 어딘가 모호하게 보이는 까닭은 그가 연못을 내려다보면서 수면에 집중해 그렸기 때문이다. 수면 위로 반사된 하늘과 나무들 위로 수련들이 떠 있는 듯하다. 모네의 시점은 수직이지만 그림은 수평적으로 마무리했다.

4년이 지난 후 그림 외곽을 무시하는 기법으로 변화시켜 화면을 크게 확대하고, 수련이 밀집된 수면은 마치 물과 합쳐지는 듯한 장면으로 그려냈다.

그르누예의 물놀이

　모네의 그림 중 약간의 마법과도 같은 그림들이다. 르누아르와 모네, 두 작가의 이름 없고 가난하던 시절의 그림들이다. 경력을 막 쌓기 시작하던 시기였기 때문에, 이들의 작품을 알고 좋아하던 사람들이 거의 없었다.

　당시 르누아르와 모네는 늘 함께하면서, 스케치하고 그림을 그렸다. 그림 속 장소인 그르누예La Grenouillère는 센강 상류에서 가장 인기 있는 음식점이었다. 이 주변은 사람들이 물놀이하고 배를 빌려 타면서 시간을 보낼 수 있는 일종의 리조트였다. 르누아르의 부모 집이 이곳에서 매우 가까워 그들은 많은 시간을 같이 보냈다. 특히 모네는 이곳 실내에서 적지 않은 그림을 그렸는데 불행히도 제2차 세계대전 중에 거의 분실되었다.

　이들의 그림은 강물을 제대로 그렸다는 점에서 대단하다. 물 번짐과 물결 같은 것이 마치 실제로 젖은 모습 그대로이다. 모네의 그림과 르누아르의 그림 중 어느 것이 더 좋아 보이는가?

〈그르누예의 물놀이Bain à la Grenouillère〉
Claude Monet, 1869, 74.6×99.7cm, Metropolitan Museum, New York

내 손 안의 작은 미술관

〈그르누예La Grenouillère〉
Pierre-Auguste Renoir, 1869, 66.5×81cm, National Museum, Stockholm

르누아르

Pierre-Auguste Renoir, 1841~1919

〈퐁 네프Le Pont Neuf〉
Pierre-Auguste Renoir, 1872, 75.3×93.7cm, National Gallery of Art, Washington D.C.

퐁 네프

르누아르는 인물화를 그린 화가로 잘 알려져 있지만, 인상주의의 중심을 이룬 한 사람으로 풍경 그림에도 정력적이었고 나름 사물에 대한 신선한 시각을 가지고 있었다. 이 그림에서 드러난 자연광 효과를 보면 그런 면모를 확실히 알 수 있다.

이 그림은 1870~1871년 사이 프랑스를 황폐하게 한 보불전쟁과 뒤를 이어 일어난 내부 갈등을 끝낸 1872년 파리의 모습이다.

해가 높이 솟은 한낮, 광선이 파노라마를 만들면서 작가의 팔레트를 통해 사람들로 붐비는 파리의 한 다리 모습의 특징을 명확하게 포착하고 있다. 르누아르는 상처가 회복되어가는 파리와 그들의 가장 오래된 다리를 오가는 시민들의 모습을 정감 넘치게 그렸다.

르누아르의 남동생이자 1872년 막 언론인이 된 에드몽 르누아르 Edmond Renoir는 이 그림과 관련해 "어떻게 작가가 한 카페의 지붕 위에서 강렬한 태양이 빛나는 한낮에, 무리 없이 그림을 그릴 수 있었느냐"는 질문을 했다. 그 질문 속에는 건물 주인의 까다로운 허가까지 포함되어 있다.

아무튼, 동생 에드몽은 형의 작업을 위해 행인들의 이동을 잠시 멈추도록 연출을 했고, 자신도 그림 속 보행자로 등장한다. 흰색 밀짚모자를 쓰고 지팡이를 든 남자들이다. 만일 그의 말대로 이 그림을 딱 한나절 만에 그렸다면, 아마도 매우 주의 깊게 준비했을 것이다. 움직임이 전혀 없는 구조물들(건물과 다리)에 대한 상세도 등이 필요했을

지 모른다. 그렇다 하더라도 이 작품은 작가의 동생이 언급한 것보다
는 훨씬 폭넓은 뜻을 내포하고 있으며, 미묘하고 풍부한 결과물을 보
여준다.

우산들

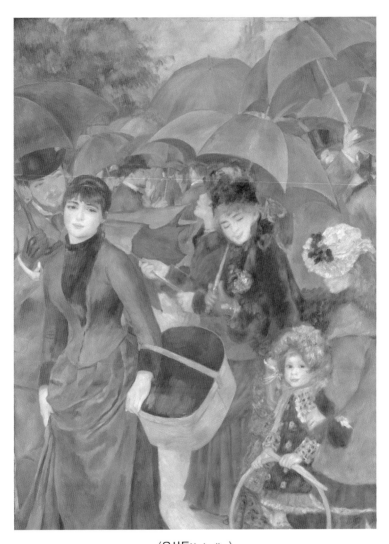

⟨우산들Umbrellas⟩

Pierre-Auguste Renoir, 1880-1886, 180.3×114.9cm, Hugh Lane Gallery of Dublin Museum,
Dublin

이 작품은 르누아르의 또 다른 명작으로, 런던의 내셔널 갤러리가 소유하고 있고 아일랜드 더블린 미술관의 휴 레인 갤러리Hugh Lane Gallery of Dublin Museum에서도 볼 수 있다.

르누아르는 이 그림을 1880년과 그 이듬해에 걸쳐 시작했는데, 이때 인상주의 운동의 전형적인 모습인 밝고 느슨한 붓 터치를 보여준다. 그러나 몇 년 지나, 1885년과 1886년에는 인상주의 기법을 버리는 대신 이탈리아에서 본 고전적 그림들과 앵그르와 세잔의 방법을 참고로 하여 다시 그렸다. 특히 그림 왼쪽의 여성을 좀 더 원숙한 색상을 선택해 고전적으로 다듬고, 배경에 손질을 더하고 그곳에 우산을 많이 그려 넣었다.

X선 투시로 살펴본 결과, 여성의 옷은 원래의 그림과 달라졌음이 밝혀졌다. X선 분석으로 그녀가 입은 옷을 알아내 지위를 추정할 수 있었다. 그녀는 모자를 쓰고 주름 장식에 흰색 소매와 옷깃이 달린 된 옷을 입고 있는 중산층의 여성이었다. 그런데 다시 작업하면서 옷이 간단해졌고 원래 모습의 부르주아 여성이 아닌, 노동자층인 여성 점원으로 변했다.

그림은 번잡한 파리의 거리 모습이다. 사람들은 비가 내리는지 우산을 쓰고 있다. 오른쪽에서는 한 엄마가 딸들을 내려다보고 있는데, 사람들의 옷차림은 1881년 오후의 나들이 모습을 그대로 보여주고 있다. 한 여성이 그림 가운데 다른 여성의 모습을 가리고 있는데, 가려진 여성은 우산을 올리거나 내리는 것 같은 몸짓이다. 이로써 내리던 비가 그쳤거나 다시 시작됨을 추측할 수 있다.

왼쪽에 보이는 여성은 그가 가장 좋아하는 모델이자, 영세 업체 점원이면서 나중에 유명 화가가 되는 수잔 발라동 Suzanne Valadon이 틀림없어 보인다. 모자 상자를 한 손에 들고, 비옷 차림도 아니며 우산도 없는 그녀는 지금 고인 물에서 자신의 치마에 튄 진흙을 털어내려는 듯한 자세이다.

뒤편에 보이는 수염을 기른 건장한 젊은 신사는 그녀에게 자신의 우산을 씌워주려는 듯하다. 수잔과 오른편에서 후프와 막대기를 들고 있는 한 소녀만이 관람자를 쳐다보고 있고 다른 사람들은 모두 각자의 일로 분주하다.

어떤 우연 속의 장면처럼 그림의 주제는 가운데에 있지 않고 약간 한쪽으로 쏠려 많은 인물이 잘려져 나갔는데 이는 마치 사진의 구도법과 같다. 전체적인 구성과 사람들 모두 자연스럽다. 다만 위쪽 우산들의 정렬은 기하학적이면서, 아래로 여인이 들고 있는 모자 상자와 아이의 후프가 더해져 둥근 구도를 만들고 있다.

그림의 주조색은 푸른색과 회색이다. 그러면서 그림의 윗부분은 우산들로 이루어진 덮개 지붕 canopy과 같고, 아래에는 사람들의 치마와 코트들로 갇힌 듯하다.

공들여 사물들을 배치한 그림이지만 르누아르는 작품이 대중들에게 다가서기 적절치 않다고 판단하여 전시하지 않았다. 그러다가 1892년 미술상 뒤랑 뤼엘에게 팔고, 그 후 아일랜드의 저명한 미술애호가 휴 레인 경 Sir Hugh Lane에게 다시 판매되었다. 레인 경은 1915년 승선한 루시타니아호 RMS Lusitania가 독일 잠수함의 어뢰 공격을 받아 세

상을 떠난다. 그의 유언에 따라 그가 수집한 그림들과 함께 이 작품은 런던의 테이트 화랑Tate Gallery 소유가 되었다.

1935년 소유권을 이전받은 런던의 내셔널 갤러리에서는 그림의 소유자가 아일랜드 출신 유명인이자, 미술애호가였던 점을 참작하여 1959년 이후 이 작품을 더블린 미술관의 휴 레인 화랑Dublin Hugh Lane Gallery of Dublin Museum과 번갈아 전시하는 협약을 맺었다. 2013년에는 뉴욕의 프릭 컬렉션Frick Collection에 대여되어 전시되기도 했다.

테라스의 두 자매

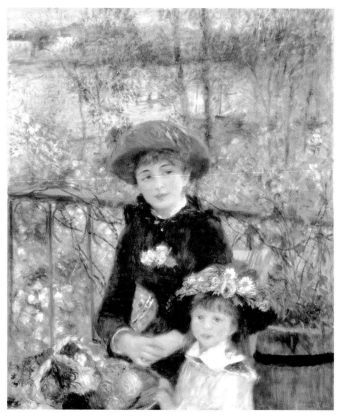

〈테라스의 두 자매Two Sisters on the Terrace, Les Deux Sœurs〉
Pierre-Auguste Renoir, 1881, 100×80cm, Art Institute of Chicago, Chicago, Illinois

르누아르의 그림들은 원근을 분간하기 힘들 정도로 다채롭고 화려
하면서 부드러운 색채들이 가득해 마치 꿈을 꾸는 듯한 느낌을 준다.

그런 그의 여러 작품 속에 이 작품은 좀 특별하다. 예쁜 모습의 자매만큼이나 아름답게 수놓듯이 이루어진 색채가 음악의 선율처럼 퍼져 있다. 그것은 마치 어떤 리듬이 되면서 불분명한 기억을 서서히 불러내는 듯하다.

르누아르는 파리 서쪽 외곽 센강의 샤토Chatou 섬에 있는 한 음식점 메종 푸르네즈Maison Fournaise의 테라스에서 이 그림을 그렸다.

한 여인과 그녀의 어린 여동생이 털실 바구니를 들고 야외에 앉아 있는 모습이다. 덩굴로 둘린 테라스 너머로는 센강과 관목들이 무성한 길이 보인다.

1880년부터 이듬해까지, 이들 자매를 그리기 직전에 작가는 그의 유명한 그림인 〈뱃놀이 일행의 오찬Luncheon of the Boating Party, Le déjeuner des canotiers〉을 이곳에서 그렸다. 모델 중 언니인 잔 달롯Jeanne Darlot은 당시 18세였는데, 나중에 배우가 되었다. '어린 여동생'은 누구인지 모르며, 둘은 서로 어떤 관련도 없는 사람들이었다고 한다.

1881년 4월에 그리기 시작한 그림은 다음 해 7월에 마무리되었다. 그리고 미술상 뒤랑 뤼엘에게 1,500프랑에 팔렸으며, 1882년 열린 제7회 인상파 전람회에 전시되었다. 이후 1883년 미술상이자 수집가 겸 출판업자 샤를 에프르시Charles Ephrussi의 컬렉션이 되었다가 1892년에 다시 뒤랑 뤼엘 가족에게로 돌아갔다. 1925년 작품은 시카고의 애니 스완 코번Annie Swan Coburn에게 10만 달러에 팔렸고, 1932년 그녀가 죽은 후 현재의 미술관에 유증되었다.

뱃놀이 일행의 오찬

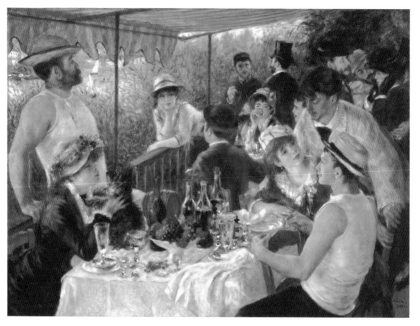

⟨뱃놀이 일행의 오찬Luncheon of the Boating Party(Le déjeuner des canotiers)⟩
Pierre–Auguste Renoir, 1880–1881, 130×175cm, The Phillips Collection,
Washington D.C.

이 작품은 1882년 열린 제7회 인상파 전시회에서 가장 주목을 받았
다. 비평가 세 명이 매우 긍정적으로 평가했고 바로 미술상 뒤랑 뤼
엘에게 팔렸다. 1923년 기업가 던컨 필립스Duncan Phillips가 12만 5,000달
러에 샀는데, 그는 이 작품을 사고자 10여 년 이상 공을 들였다고 한
다. 미국 워싱턴에서 그의 이름으로의 컬렉션이 열렸을 때 보는 이들

은 풍부한 형식과 물결치는 듯한 붓 터치, 그리고 빛나는 광선효과에 감탄했다고 한다.

그림은 센강 유역 샤토 지역에 있던 음식점 메종 푸르네스 발코니의 장면이다. 모여서 즐거운 시간을 보내던 작가의 친구들을 그린 것으로, 인물 배치와 정물, 풍경 등을 고루 볼 수 있다.

화가이자 미술 후원자였던 구스타브 카유보트가 아래 오른쪽에 앉아 있고, 그림 앞쪽에 작은 개와 함께 있는 꽃 달린 모자를 쓴 여자가 르누아르의 장래 부인이 되는 알린 샤리고Aline Charigot이다.

그림은 두 관점에서 볼 수 있다. 비스듬한 대각선 구도로 음식점 주인의 딸 루이살퐁신 푸르네스Louise-Alphonsine Fournaise와 아들 알퐁스Alphonse 2세 두 인물의 대비가 만들어내는 두드러진 표현과 함께 이들을 위해 남겨둔 공간 외 다른 곳에 조밀하게 모여든 사람들이다.

작가 르누아르는 광선 표현에 치중하여 발코니 전체를 매우 밝게 만들면서 속옷 같은 차림에 노란색 모자를 쓴 남자들을 눈에 띄게 하였다. 그들은 물론 식탁 포가 함께 빛을 발하면서 그림 전체 구도에 영향을 주고 있다.

1912년 독일의 미술비평가 율리우스 마이어 그래페Julius Meier-Graefe는 구체적으로, 어떤 이들을 그렸는지 밝히고 있다.

강아지를 쓰다듬고 있는 샤리고와 르누아르는 1890년 결혼해 슬하에 세 아들을 두었다. 그리고 부자이면서 아마추어 미술사가이자 미술품 수집가, 《가제트지the Gazette》 편집자인 샤를 에푸르시Charles Ephrussi는 중절모자를 쓰고 그림 뒤편에 있다. 그를 마주하며 말을 하는 듯

한 젊은이는 갈색 옷에 챙이 없는 모자를 썼는데 아마도 에푸르시의 개인 비서이면서 시인이자 비평가였던 쥘 라포르게Jules Laforgue로 보인다.

그림의 가운데에는 여배우 엘렌 앙드레Ellen Andrée가 유리잔을 들어 뭔가를 마시고 있다. 그녀 건너편에는 식민지 베트남의 사이공Saigon 시장이었던 라울 바비에Raoul Barbier 남작이 앉아 있다. 그리고 주인집 딸과 아들은 전통적 뱃사공 복장에 밀짚모자 차림으로 그림 왼편에 보인다. 미소를 짓고 있는 딸은 발코니에 기대고 있으며, 모든 시설과 행사를 책임지고 있는 듯한 아들이 왼편 끝에 서 있다.

그들과 같은 복장을 한 인물들이 르누아르의 친한 벗인 국회의원 위젠 피에르 레스탕기Eugène Pierre Lestringez와 자칭 화가였던 폴 롯트Paul Lhote이다.

작가는 오른쪽 위에 여배우 잰 사마리Jeanne Samary와 함께 그녀에게 추파를 던지는 듯한 장난스러운 남자들을 그렸다. 화면 오른편 앞쪽에는 화가 구스타브 카유보트가 흰색 뱃사공 복장에 밀짚모자를 쓰고 앉아 있으며 그의 옆에 있는 이들은 여배우 앙젤 루고Angèle Legault와 이탈리아의 언론인 아드리엔 마지올로Adrien Maggiolo이다.

에드가 드가

Edgar Degas, 1834~1917

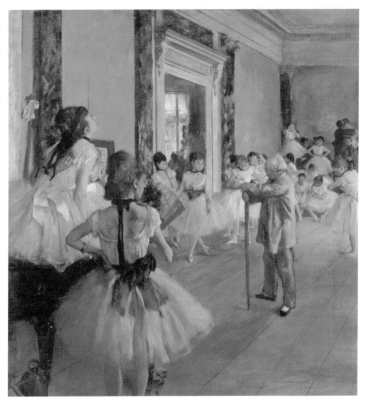

〈발레 교실The Ballet Class(La Classe de danse)〉

Edgar Degas, 1871–1874, 85×75cm, Musée d'Orsay, Paris

발레 교실

에드가 드가는 경력을 쌓아나가면서 역사 화가로 남길 원했다. 아카데미에서 정규 교육을 받으면서 고전과 함께 엄격한 여러 과정을 매우 잘 이수한 나름대로 준비된 화가였다. 그러나 30대 초반 그런 자세를 바꾸었다. 역사적인 주제에서 탈피하여 현대적인 주제로 변화를 시도하며 고전을 그리는 작가가 아닌, 당시의 삶을 나타내는 화가로 변신했다.

그렇게 이루어진 기법을 툴루즈 로트렉이 감탄하면서 받아들였다. 그것은 결코 고전적이 아닌, 일종의 초기 인상주의에 해당하는 기법이었다. 고갱 역시 드가의 기법에 영향을 받았음은 물론, 수잔 발라둥과 함께 그로부터 많은 도움을 받았다. 인상주의의 창시자 중 한 사람이기도 한 드가는 어쩌면 19세기 위대한 화가들의 스승이었을지 모른다.

그러나 그는 인상주의라는 명칭과 그 유파에 자신을 포함하는 것을 원치 않았다. 그래서인지 그의 작품 중 사생 작품은 초창기에 그린 달리는 말 그림을 빼고는 찾아보기 힘들다. 춤추는 여인들 그림이 대부분이다.

그는 고집 센 보수주의자로 강력한 반유대주의자, 독신주의자로 평생 살았다. 미국 루이지애나에서 살던 프랑스계 이민자들인 크리올^{Creole}의 후손인 그는, 13세 때 죽은 어머니의 불륜으로 상처를 받아 평생 독신으로 살았다는 말도 있는데 이에 대한 근거는 어디에서도

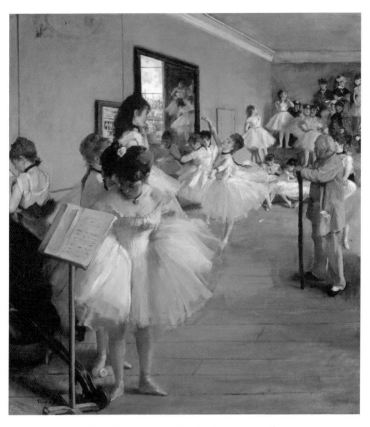

〈발레 교실The Ballet Class(La Classe de danse)〉
Edgar Degas, 1874, 83.2×76.8cm, Metropolitan Museum of Art, New York

찾아보기 어렵다.

작품은 뉴욕 메트로폴리탄 미술관에 있는 것과 거의 같다. 당시 파리에서 유명한 발레 공연과 관련된 이미지이다. 눈에 바로 들어오는 사람은 당시 유명하던 발레 교사 줄 페롯Jules Perrot으로, 엄격하기로 소문난 교사를 중심으로 그린 작품이다. 그림이 완성되기 바로 전해에 불타 없어진 파리 오페라Paris Opera에서의 준비 모습이다. 중앙에서 크고 두꺼운 나무 막대기에 몸을 의지한 것처럼 보이기도 하는 교사는 카리스마 넘치는 자세로 발레리나들을 휘어잡고 있다.

마치 고전주의 회화를 보는 듯이 색조는 절제되어 있는데, 그런 안정감 있는 색상과 구도로 인해 적지 않은 수의 무용수들로 혼란스러울 수 있는 장면을 질서 있게 표현했다. 벽에 로시니Rossini의 〈윌리엄 텔Guillaume Tell〉 홍보 포스터가 붙어 있는 것으로 보아 유명한 오페라 가수 장 바티스트 포레Jean-Baptiste Faure의 공연임을 알 수 있다.

발레 공연을 위한 오케스트라 연주자들

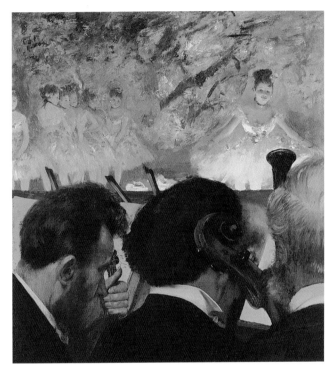

〈발레 공연을 위한 오케스트라 연주자들Musicians in the Orchestra〉
Edgar Degas, 1872, 49×69cm, Städel Museum, Frankfurt

그림 아랫부분에 흑백의 의상을 입은 오케스트라 연주자 몇몇이
보인다. 윗부분 오페라 무대에서는 그와 대조적으로 밝은 색상의 빛
과 움직임에 의한 발레리나들이 공연 중이다. 누가 보아도 젊은 발레
리나들과 나이 든 남자 연주자들의 대조가 확실하다.

내 손 안의 작은 미술관

드가는 일찌감치 1872년에 첫 그림을 그렸는데, 몇 년 후 이를 수정하여 크게 만든 후 가로 구도를 세로로 바꾸었다. 수정은 원본 위에 덧칠을 하는 식이었다.

원래의 그림에서는 오케스트라 연주자 좌석이 중앙에 있고 무대는 뒤에 있었기 때문에 발레리나들의 반 정도만 보였다. 그러나 수정하면서 음악인들을 크고 넓게 부각하고 무대는 몇 사람의 무용수만을 볼 수 있게 그렸다.

이 작품은 그의 유명한 발레리나 연작의 시작을 알렸다. 그는 발레리나 그림들을 통해 고전적인 아름다움과 현대의 사실주의를 포착하는 일에 집중하게 되었다. 이를 위하여 파리 오페라Paris Opéra와 발레에 정규 회원이 되고, 독특한 그림 세계를 위한 소묘와 분홍색과 백색 색상을 활용한 새로운 기법을 개발했다.

이 그림은 그의 친구가 소유하고 있었는데 2년이나 지나 중요한 수정을 위해 돌려달라고 부탁을 했다. 완전히 새롭게 보이게끔 액자를 20센티미터 정도 덧붙이는 등의 변화를 주고, 그림을 수정하면서 발레리나들의 밝은 부분과 음악 연주자들의 어두운 면에 더 큰 대비를 만들었다. 동시에 마치 콜라주처럼 두 개의 투시를 만들어 전경과 배경, 그리고 나이 든 남자들과 젊은 여인의 얼굴과 뒷머리에 병치 효과를 주었다. 이렇게 구분된 두 부분에서 전경 표현은 비교적 꼼꼼하게 손을 봤으며, 배경이 되는 무대는 스케치처럼 처리했다. 그렇지만 파리의 유명 화가답게 전체적으로는 하나의 장면으로 보이게 만들었다.

무대에서 전문적인 공연을 펼쳐 대중에게 즐거움을 선사하고자 노력을 기울이는 연기 예술의 세계를 그림으로 재현한 것이다. 드가는 이런 목적으로 발레 장면을 200점 이상 그렸는데, 이들 작품의 80퍼센트 이상은 주제가 무대 뒤의 장면이다. 이 장면은 관객들이 정면에서 보는 드문 그림 중 하나다. 하지만 여전히 보는 이들은 무언가 뒤에서 살펴보는 것처럼 느끼게 된다.

머리 빗는 여인

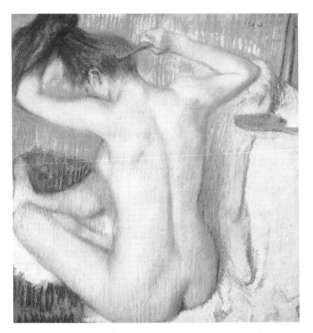

〈머리 빗는 여인Woman Combing Her Hair(La Toilette)〉
Edgar Degas, c. 1884–1886, pastel on paper, 52×51cm, Hermitage Museum,
St. Petersburg

드가는 인상주의 화가로서의 명칭을 거부했지만, 카페와 극장, 특히 그의 아이콘이랄 수 있는 발레 장면 등을 통해 당시 파리 시민들의 덧없는 삶을 매우 의미심장하게 그려냈다.

그는 "볼 수 없는, 심지어 기억 속에 있는 것을 그리는 것은 좋은

일이다"라고 말하면서, "당신의 머릿속에서 지울 수 없는 무엇인가를 그리는 것, 그것이야말로 필요한 일이다"라고도 했다.

드가는 다른 인상주의 작가들과 달리 아카데미에서 전통적 미술교육을 받은 화가였다. 그의 초창기 작품들에서는 기초에 매우 충실하면서 감정을 잘 잡아 그린 것을 볼 수 있다. 미술 수업 과정에는 발레 동작을 포함한 여러 자세에 대해 깊고 심오한 관심도 포함되어 있었다. 일생 1,500점에 가까운 발레리나들의 모습을 그렸다.

또한 그 시대 다른 작가들과 마찬가지로 일본 목판화의 특징을 받아들여 비대칭적이면서도 어딘가 낯선 장면들을 만들었다. 그리고 여러 기법과 매체들을 실험했는데, 파스텔 같은 재료들을 함께 사용하면서 그림에 마치 완성된 조각 작품처럼 견고한 느낌을 부여했다.

드가는 매우 붐비는 파리 시내의 분위기에서 문을 닫은 상점 내부에서는 어떤 일이 벌어지는지에 관심을 두고 그것을 표현한 일종의 역사 기록자이기도 했다. 그렇게 그린 작품들의 주제들로는 발레리나, 경마꾼 그리고 매춘부 등이 있었다.

이 작품은 그의 말년 작품으로 머리카락에 집중한 그림이다. 어딘가 불안한 붉은색과 눈에 띄게 그은 검은색 선을 빠르게 연결해 마치 움직이는 장면처럼 표현했다. 드가는 머리 빗는 여인(들)의 모습을 많이 그렸는데, 이 역시 그만의 독특한 주제였다고 할 수 있다.

19세기 머리카락은 관능을 일컫는 뜨거운 요소였다. 작가는 아마도 발레 공연을 마친 무희를 그린 것 같다. 거의 모든 관련 작품에서 머리를 꽤 오랜 시간에 걸쳐 만지는 장면을 그렸다. 그는 언젠가 음악

가 조르주 비제Georges Bizet의 부인 제네비에브Genevieve의 틀어 올린 머리를 내려달라고 요청한 적이 있다고 한다.

에드가 드가

기다림

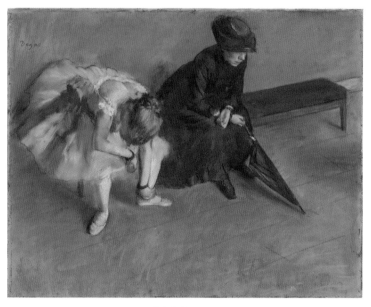

〈기다림Waiting〉

Edgar Degas, c. 1882, 48.3×61cm, J. Paul Getty Museum, Malibu, California

　젊은 발레리나가 자신의 다리를 매만지기 위하여 몸을 굽히고 있다. 그 옆에는 수수한 의상의 나이 든 동료가 조용히 의자에 앉아 있다. 그들 모두 오디션 또는 그 결과를 기다리고 있는 것 같다.

　두 인물은 대조적인 주제가 될 수 있다. 멋진 발레 의상을 입은 활기찬 모습의 발레리나는 우아함과 예술적인 자세를 보이는데, 구부리고 앉아 있는 여인은 허름한 옷차림으로 보아 그리 좋은 삶으로 보

이지 않는다. 드가가 표현한 당시의 현대적이라는 삶 속에는 세탁부, 모자를 만드는 여공, 나이트클럽 가수, 경마장 근무자, 발레리나 등이 등장한다. 이들은 당시 파리 시민의 다양한 직업을 나타낸다고 할 수 있다.

이런 작업을 위하여 그는 파리 오페라Paris Opéra에 자주 들락거리면서 공연, 리허설 등을 기록하고 스케치했다. 그런 다음, 그의 작업실에서 여러 모티브와 함께 세련되게 마무리했다. 드가는 그때까지 없던 대담한 기법과 함께 심리적으로도 교묘한 세상을 나타내었다.

여기서 그는 파스텔을 사용해 완벽한 마무리를 보여준다. 심세하고 복합적으로 이루어진 터치들, 대담하며 확실한 대각선묘對角線描, hatching, slash들은 자주와 청색 그리고 크림색으로, 나이 든 여인에게 확실한 어둠과 대비를 만들고 있다.

폴 세잔

Paul Cézanne, 1839~1906

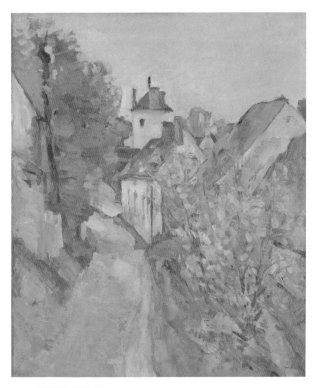

⟨닥터 가셰의 가옥The House of Dr. Gachet at Auvers-sur-Oise⟩
Paul Cézanne, 1873, 61.6×51.1cm, Yale University Art Gallery, New Haven,
Connecticut

닥터 가셰의 가옥

세잔은 1872년 오베르 쉬르 우아즈에서 가셰 박사Dr. Gachet를 알게 되어 그와 친하게 지냈다. 가셰 박사는 의사로서 그가 세상을 떠나기 전 반 고흐를 70일 동안 보살핀 인물이다.

세잔이 그곳에서 간 이유는 그에게 멘토로서 작품에 영향을 준 피사로와 더불어 그림을 그리고 싶었기 때문이다. 한편, 반 고흐의 그림에서도 보이는 페레 탕기Père, Julien François Tanguy가 운영하던 파리의 미술용품점에서 세잔과 반 고흐가 한 번 이상 만났다는 기록이 남아 있다. 탕기는 화가들과 음식도 함께하고 돈도 빌려주는 등 매우 친밀하게 지낸 사람이었다. 처음으로 반 고흐의 작품을 구입하려던 미술상이기도 했다. 또한 세잔의 작품과 관련 있는 몇 사람 중 하나였다.

세잔은 나중에 반 고흐의 작품을 '미친 사람의 작품'으로 언급했지만, 반 고흐는 세잔의 것들을 좋아했다. 특히 이 작품에 대하여 큰 찬사를 보냈다. 그가 나중에 가셰 박사를 만났을 때, 이 그림과 더불어 세잔이 1873년 그린 작은 델프트 꽃병의 제라니움과 금계국화Coreopsis를 언급한 편지를 동생 테오에게 보냈다. 그 그림은 세잔이 그만의 색상으로 자연을 종합하여 어떤 통합을 이룬 것이고 반 고흐의 시각적 언어에도 약간의 영향을 주었다.

작품은 자연을 넓게 분할된 파편으로 만든 후 각각에 부피감을 주고 있다. 개개의 입체 덩어리로 풍경의 색다른 면을 보여주고 있다. 전형적인 세잔의 기법으로 되어 있으며, 특유의 냉정한 구도와 그에

따른 면 분할 및 입체화 시도는 나중에 피카소와 브락크^{Georges Braque} 등에게 영향을 주게 된다. 그들의 분석적이며 종합적인 입체파의 근원이 보이는 작품이다.

세잔은 가셰 박사 가옥 그림을 여럿 그렸다. 작품은 파리의 오르세 미술관^{Musée d'Orsay}을 비롯한 여러 곳에서 볼 수 있다.

생빅투아르 산

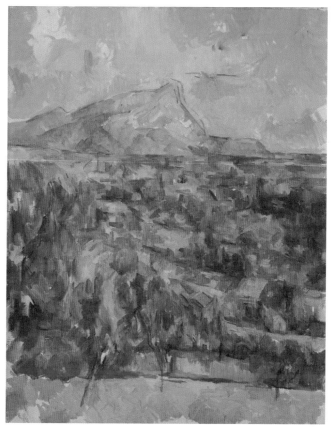

⟨생빅투아르 산 Mont Sainte-Victoire seen from Les Lauves⟩
Paul Cézanne, 1904-1906, 65.1×83.8cm, Princeton University Art Museum, Princeton, New Jersey

오스트리아 출신 소설가 페터 한트케 Peter Handke 는 1980년대 초부터 유력한 노벨문학상 수상 후보로 세상의 주목을 받아왔다. 그러다가

관심에서 벗어나는 듯하더니 마침내 2019년 노벨문학상을 받았다.

《관객 모독》,《긴 이별을 위한 짧은 편지》등의 작품으로 유명한 그는 후기 인상주의 화가 세잔에 매료되어 세잔이 연작으로 그린 생빅투아르Sainte-Victoire 산을 직접 찾아 나선 후 이를 글로 남겼다. 그렇게 만들어진 책이 국내에 《생빅투아르 산을 찾아서Die Lehre der Sainte-Victoire, The Lesson of Mount Sainte-Victoire》라는 제목으로 소개되었다.

세잔의 말년 작품들은 모두 이후 일어날 현대미술 운동의 기폭제로 작용한다. 특히 프로방스의 렐 로브Les Lauves에 있는 그의 작업실 테라스에서 바라본 생빅투아르산의 열한 개 모습은 그런 면에서 중요하다.

그는 거의 추상에 가깝게 보이는 이 작업은 자연에서 보이는 사물들을 세 가지 기본 입체(원통, 원추, 육면체)로 단순화시켰다. 그의 영향은 피카소와 브라크를 거쳐 현대의 실험적인 입체파cubism가 만들어지는 계기가 된 것이다.

생빅투아르 산에서 세잔은 물리적인 모습 이상의 것을 느끼며 작업을 이어갔다. 세상을 뜨기 한 해 전 그는 화가 조아킴 가스케Joachim Gasquet와 대화를 나누면서 다음과 같이 영감의 대상인 자연에 대한 자신의 구체적 느낌을 언급했다.

"생빅투아르 산이 저기 있지. 멋지지 않은가. 태양 빛에 도도
하게 맞서다가 저녁이 되어 모든 빛이 사라졌을 때, 그 쓸쓸함
이 막 느껴지기 직전의 마지막 불꽃이란! 끝까지 타오르며 버

티려 애를 쓰게 되지. 어쩌면 온종일 빛의 움직임이 이어지면서 이면에는 그림자들이 떨고 있는 것 같기도 하지. 사라지기를 두려워하면서. 게다가 큰 구름이라도 걸쳐지면 플라톤의 '동굴의 우상Plato's cave'을 떠올리게 되지. 그것들의 그림자들이 바위산 위에 마치 불에 그슬린 듯이 떨고 있는 모습이 된다네. 그러다가 즉시 한 덩어리의 불 속에 삼켜져 버리지."

사과들이 있는 정물

〈사과들이 있는 정물Still Life with Apples〉
Paul Cézanne, 1893–1894, 65.5×81.5cm, Getty Center, Los Angeles, California

세잔은 초록색 꽃병과 럼주를 담는 술병, 생강 단지 그리고 사과로 대표되는(또는 그것들과 같은) 사물들을 죽기 전까지 30년간 그렸다. 그의 관심은 정물 자체가 아니라 그것들을 그리면서 형태와 색상 및 광선을 실험하는 것이었다.

그의 정물화는 사물의 부분들이 바로 옆으로 이어지는 식으로 모

내 손 안의 작은 미술관

두를 함께 묶었다. 예를 들어 검정 아라베스크 문양이 청색 직물에서 튀어나와 사과의 가운데 부분에 악센트를 만든다거나, 푸른 생강 단지의 물결 모양 곡선으로 이루어진 등나무 줄기 모양이 그 아래 놓인 병의 줄기 무늬로 합쳐지는 모습 등이다. 또 병치並置, juxtaposition 방법의 붓 터치와 주의 깊게 채색하여 정물에 질감과 입체감을 부여했다. 그림 전체에 안정감과 조화로움으로 작품을 완성했다.

1862년 고향 액상프로방스Aix-en-Provence를 떠나 파리로 올 당시 세잔의 미술은 외젠 들라쿠르아Eugène Delacroix와 구스타브 쿠르베의 영향을 강하게 받고 있었다. 그의 초기 작품들을 보면 두껍게 칠한 어두운 색감과 조각 작품 같은 표현이 주를 이룬다. 파리로 온 후에는 인상주의 화가들과 전시를 세 번 같이하지만, 그의 작품에 대한 반응이 좋지 않자 이후 13년간 전시를 중단했다.

1872년 피사로로부터 야외 사생을 알게 되지만 그에게는 여전히 자연광 효과를 표현하는 회화는 관심 밖이었다. 그는 인상주의자들이 사물의 구조를 무시한다며 '무언가 미술관에 있는 작품들처럼 단단하고 오래된 것처럼' 그리겠다고 선언했다.

1886년 부친 사망 후 그는 고향으로 돌아가 스스로 돈을 벌어 생활하면서 정물과 풍경, 초상화, 목욕하는 사람들의 모습 등 좋아하는 주제들만 파고들었다. 그는 사물들을 이렇게 저렇게 조정하며 끊임없이 다시 그리면서 작업했는데, 이는 마치 마무리가 없는 일로 보였다.

세잔은 형태와 구조를 나타내기 위해 투시나 축약의 기법보다는 '구조를 만드는 붓 터치'가 우선이라고 주장하고, 아울러 그림의 깊이

를 이룩하고자 따뜻하고 차가운 색상들을 이리저리 부지런히 조정했다. 그의 그림을 두고 시인 라이너 마리아 릴케Rainer Maria Rilke는 "그의 그림이 만들어낸 색상들은 어떤 메시지의 연장延長, extension을 이루고 있다. 이렇게 확실한 이미지를 만든 사람은 세잔 말고 아무도 없다"라고 언급했다. 1890년 이후 그가 그렇게 관념을 부여한 방법이 당시의 전위적 작가들에게 큰 영향을 주면서 그의 미술은 입체주의Cubism와 추상미술abstract art의 기초를 제공했다.

목욕하는 사람들

세잔은 1870년 들어 혼자 있는 여성이나 남성, 혹은 그룹으로 목욕하는 사람들을 무척 많이 그리면서 구성적 실험을 이어나갔다. 말년에 이르러 대형 여인 누드 세 점을 그렸다. 그중 한 점이 런던 내셔널 갤러리에 있는 이 작품이다. 나머지 그림들은 미국의 미술관 두 곳에 소장되어 있다. 아마도 죽음을 앞두고 세 작품을 동시에 작업했던 것으로 보인다.

그러면서 그는 그동안 티치아노Titian와 푸생Poussin에 걸쳐온 풍경 속 누드를 재해석했다. 그들이 전통적으로 신화 속 인물을 그렸다면 세잔은 그렇게 하지 않았을 뿐이다. 그가 주로 내세운 점은 진흙색과 다름없는 색상으로 육체를 표현하고 완벽한 구도를 갖춘 구성과 엄격한 인물 형식이 풍경 속에서 조화를 이루는 것이었다.

1907년 처음 전시되었을 때는 마티스와 피카소에 의해 막 태동하던 입체주의의 매우 직접적인 근거로 언급되었다.

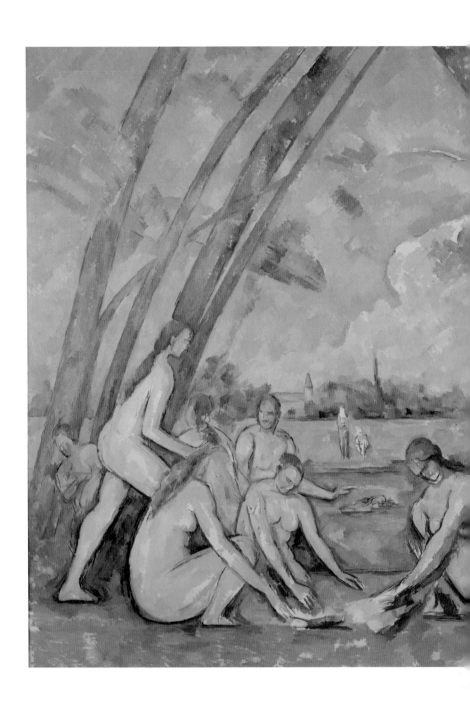

내 손 안의 작은 미술관

〈목욕하는 사람들Bathers
(Les Grandes Baigneuses)〉
Paul Cézanne, c. 1906, 210×250cm,
Philadelphia Musem of Art, Philadelphia,
Pennsylvania

빈센트 반 고흐

Vincent van Gogh, 1853~1890

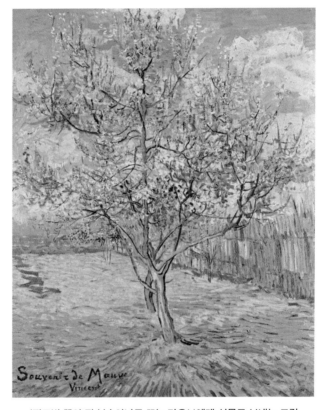

〈핑크빛 꽃이 핀 복숭아나무 또는 마우브에게 선물로 보내는 그림
Pink Peach Tree in Blossom(Reminiscence of Mauve)〉

Vincent van Gogh, 1888, 73×59.5cm, Kröller–Müller Museum, Amsterdam

핑크빛 꽃이 핀 복숭아나무 또는 마우브에게 선물로 보내는 그림

빈센트 반 고흐의 초창기 그림 공부에 많은 도움과 영향을 준 화가로 안톤 마우브Anton Mauve, 1838~1888가 있다. 그는 네덜란드 헤이그파the Hague School를 대표하는 사실주의 화가로 고흐 형제의 이종사촌 누나 소피아Ariëtte Sophia Jeannette Carbentus의 남편이었다.

1881년 반 고흐는 마우브의 집에서 3주간 머물면서 그림의 기초를 배웠다. 당시 마우브는 그림을 시작한 처남 고흐에게 소묘와 수채화를 지도했다. 그리고 고흐가 그림을 계속할 수 있도록 격려는 물론 생활비도 보내고, 돈을 빌려주면서 작업실을 만들도록 도왔다. 고흐 형제들이 나눈 편지에서 이런 내용이 많이 언급된 것을 볼 수 있다.

편지 속에서 빈센트는 마우브가 자신의 비뚤어진 면을 꾸짖으며 다시는 연락하지 말자던 일 등을 언급했다. 고흐가 매춘부 시엔Sien과 함께 생활하는 등 큰 문제들을 일으켰기 때문인데, 그러나 고흐에게 마우브와의 관계 단절은 있을 수 없는 일이었다. 몇 차례 회복을 위해 시도하지만, 그로부터 아무런 연락도 받을 수 없었다. 그렇게 소원하게 지내던 중 갑자기 매형의 사망 소식을 접했다. 그는 존경하던 매형 마우브를 기억하며 이 그림을 그렸다. 그리고 다음과 같은 편지 글을 동생인 테오에게 썼다.

"꽃이 핀 나무 그림을 여섯 점 그렸어. 그중 한 점을 가져갈 예정이야. 부드러운 담장으로 둘러쳐진 과수원 땅에 심은 꽃이

만개한 복숭아나무 두 그루야. 햇살이 눈에 부신 푸른 하늘에 구름이 있고 핑크빛 꽃이 활짝 핀 그림이지. 너 역시 이를 보면, 마우브 매형에게 보내도 된다고 할 거야. 그래서 그림 제목을 〈마우브에게 보내는 테오와 빈센트의 선물〉로 정했단다."

반 고흐가 죽을 무렵 하숙집에서 함께 지낸 네덜란드 출신 화가 안톤 허쉬그Anton Hirschig와 마우브의 어머니Elisabeth Margaretha Hirschig는 사촌 관계였다. 장남 반 고흐에게는 여동생 셋과 남동생 둘이 있었다. 여동생 중에서는 자신을 이해해주는 막내 여동생 빌Wil, Wilhelmina과 비교적 친하게 많은 대화를 나누면서 지냈다.

1888년 3월 30일 아를Arles에서 여동생 빌에게 보낸 편지글이다.

"나는 잘 알고 있어. 어디에서든지 적당한 주제들을 잘 찾아내고 있는데 다른 화가들 역시 그러리라고 여기고 있지. 내가 집에서도 선택했듯이 보다 색상이 다양하며, 확실히 무리 없고, 사실적 주제인 자연을 대상으로 한 작업은 언제나 나에게 힘을 준단다.

게다가 이곳 사람들도 그림의 대상이 되기에 충분해. 가난해 보이지만 멋진 풍모를 지녀서 만화 등으로도 그리기 좋구나. 그리고 졸라나 기 드 모파상을 읽어보면, 사람들이 미술에서 뭔가 풍요로우면서 즐거운 것을 원하고 있음을 알게 되었어. 두 작가가 똑같이 가슴에서 우러나오는 사람들의 이야기를

쓴 것처럼, 회화도 같은 작업을 해야 한다. 그 예로, 나는 화가들이 피에르 로티Pierre Loti가 쓴 《로티의 결혼Le mariage de Loti》에서 묘사한 지역 타히티Otaheite, Tahiti의 자연을 반드시 알아야 한다고 생각하며, 그 책을 너에게 강력하게 추천하고 싶어. 그리고 너도 알다시피, 이쪽 남프랑스의 분위기는 그림으로 그리기에 회색 조의 대가인 북쪽의 작가 마우브가 한 방식과는 다를 수밖에 없어.

오늘 내 그림 역시 하늘색, 핑크, 오렌지, 다홍색, 밝은 노랑과 초록, 붉은 포도주색과 보랏빛 등 여러 색상으로 그렸단다. 그렇게 섞인 색상들은 이제 고요한 조화를 이루게 돼. 그리고 마치 바그너의 음악에서처럼 장대한 교향악이 되면서, 마냥 친숙하지만 않은 무언가가 만들어지지.

오로지 사람들만이 밝고 화려한 색상 효과를 좋아하니 화가들은 열대 지방에서 작업했으면 하는데, 그럴 수밖에 없는 그들의 심정이 충분히 이해가 된단다."

고흐의 편지 속에서 고갱이 남태평양 타히티로 간 이유까지 읽힌다. 고갱이 단순히 여행지를 소개한 글을 읽고 타히티행을 결정한 것으로 알려져 있지만, 반 고흐는 그와 함께 있을 때 로티의 책과 관련해 타히티 이야기를 분명히 했을 것이다. 반 고흐는 손에서 책을 놓지 않은 화가로 여러 기록에서 나타나는데, 고갱이 고흐만큼 책을 읽었다는 글은 찾아보기 어렵다.

꽃이 핀 복숭아나무

반 고흐는 1888년 아를에서 봄을 맞이하면서 꽃이 핀 과수원의 풍경 그림들을 많이 남겼다. 이는 식물에 대한 그의 유별난 관심에서 비롯된 것이다.

당시 네덜란드의 가장 큰 도시 헤이그 출신으로, 제본가 집에서 자란 그의 어머니는 도시적인 교양인이었다. 시골 목사 남편에게 시집온 어머니는 자녀들에 독서와 화단 가꾸기, 동식물 분류 등 많은 것을 배우게 했다. 그때 반 고흐는 식물 분류에 큰 소질을 보였는데 온갖 꽃들이 만발하는 남프랑스의 봄은 그를 감동으로 충만케 했다.

그는 1888년 초 눈보라가 몰아칠 때 아를에 도착했다. 그리고 두 주 정도 지나 날씨가 변하면서 꽃들이 피기 시작했다. 새롭게 태어나는 대지에 감탄하면서 자연 풍경을 묘사하는 데 열정적으로 매달렸다.

그렇게 자연을 묘사하는 일면에는 언제나 밭에 나가 일하시던 시골 목사 아버지와 화초를 무척 사랑하던 어머니에 대한 그리움이 담겨 있다.

당시 그의 그림은 영향력을 막 행사하기 시작하던 인상주의의 기법과 일본 목판화에서 보이는 멋진 풍경 묘사에 빠져 있었다. 꽃이 피는 과수나무를 발견하면서, 그는 거의 하루에 한 점꼴로 그림을 그려나갔다. 테오에게 보낸 4월 21일의 편지에서는 "이제 과수원에 꽃들이 활짝 피었다"고 흥분으로 가득 찬 글을 볼 수 있다.

그에게 꽃이 핀 나무들의 모습은 어떤 정신적 회복의 상징이기도

내 손 안의 작은 미술관

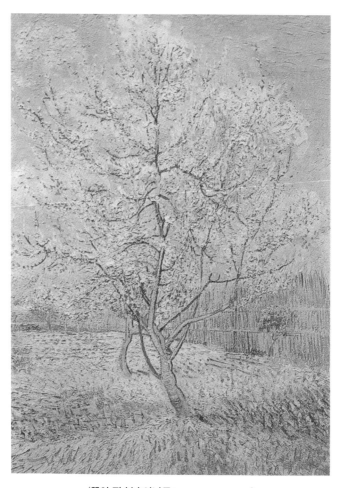

〈꽃이 핀 복숭아나무Peach Tree in Bloom〉
Vincent Van Gogh, 1888, 81×60cm, Van Gogh Museum, Amsterdam

했다. 일찍이 1883년부터 꽃이 핀 나무의 상징성에 대한 글을 쓴 적이 있었다.

> "인간은 마치 마른 땅을 뚫고 나오는 듯한 통렬한 아픔을 통해 생산의 기쁨을 맛보게 되는 존재이다. 즉, 거칠고 힘들어 보이는 땅에 박힌 오래된 마디로 이루어진 사과나무와 같은 것이 고통을 이겨내면서 멋진 햇살을 받아 다시 살아나는 순간을 만드는 것이다."

그는 1888년 남프랑스에 머물면서 인생 최고의 창작기를 보내게 된다. 밝고 더 밝은색을 찾아 면을 상세하게 구성하되 주제를 단순화시켜 간결한 선들로 표현해냈다. 이러한 표현기법은 그가 일본 판화에서 찾던 패턴과 같은 양식이기도 했다. 그는 아를 지방을 일컬어 '남쪽의 일본the Japan of the South'으로 불렀다. 그러면서 더욱 분명한 색을 만들어갔다.

보색을 이루는 빨강과 초록 같은 색상들로 나무를 묘사하고 마치 오렌지와 청색으로 직조한 듯 담장을 그렸다. 그리고 핑크빛 구름은 고요한 하늘에 활기를 주었다. 이렇게 색상 대조를 통해 그림 곳곳을 강조했다.

이 작품에 대하여 미술사가 데브라 만코프Debra N. Mancoff는 이렇게 평했다.

"반 고흐는 꽃이 핀 나무들을 통하여 자연스러움과 함께 그 자

신 파리에서의 지나치게 분석적 접근에 의한 경직에서 벗어 날 수 있었다. 〈꽃이 핀 아몬드 나무Almond Tree in Blossom〉에서 그 는 빛과 부러진 가지에 의한 인상과 함께, 표면이 빛나는 효과 를 이루는 점묘파의 분할주의를 나타냈다. 나무의 두드러진 윤곽을 그림 전면에 두는 방식으로, 이는 일본 목판화에서의 전형적인 방식 역시 받아들인 것이다.”

아를에서 경험한 꽃 피는 모습은 반 고흐의 의기소침한 면을 명랑 하고 긍정적이며 밝은 성격으로 만들기에 충분했다. “나는 이런 모습 속에 작업하면서 정말 즐거운 나날 속에 살고 있다”고 말하면서, 단 시간에 활동적인 모습으로 변한 자신을 발견했다.

꽃이 핀 과수원의 여러 모습을 그리기 위해, 그는 엄청나게 불어 대는 봄바람에 맞서 이젤을 여러 번 다시 세웠다고 한다. 그만큼 그 에게 자연물을 대상으로 한 그림 작업은 정말로 ‘놓칠 수 없는’ 일이 었다.

아를의 빨래하는 여인들과 랑글루아 다리

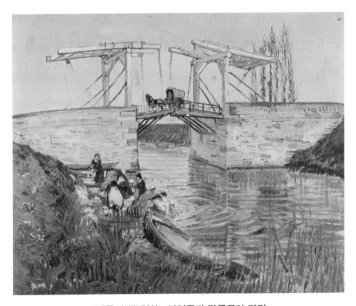

〈아를의 빨래하는 여인들과 랑글루아 다리
The Langlois Bridge at Arles with Women Washing〉
Vincent Van Gogh, 1888, 54×60cm, Kröller-Mueller Museum, Otterlo, the Netherlands

랑글루아Langlois 다리는 아를 지방의 부크Bouc 수로를 가로지르는
교량 중 하나이다. 19세기 중반에 만들어진 구조물로 이곳의 수로는
지중해로 흘러갔다. 다리는 여럿이었는데, 모두 물과 교통량을 조절
하기 위한 것이었으며 아를의 외곽에 있었다. 처음 만들어진 다리의
공식 이름은 '레지넬 교Pont de Réginel'였으나 소유자의 이름을 따서 랑글
루아로 불렀다. 1930년에 콘크리트로 다시 만들었으나 1944년 퇴각하

는 독일군에 의하여 다른 교량들과 함께 모두 파괴되고 말았다.

1888년 3월 중순부터 반 고흐는 이 다리 근처 물가에서 빨래하는 여인들을 그리기 시작했다. 이는 그가 동생에게 보낸 편지를 통하여 알 수 있다. 그리고 4월이 되면서 다리만을 그린 작품들도 여럿 있다.《반 고흐와 고갱: 신성한 그림을 찾아서Van Gogh and Gauguin: The Search for Sacred Art》를 쓴 작가 데보라 실버먼Debora Silverman은 "반 고흐가 그린 다리 그림은 일본풍과 함께 고향에 대한 그리움이 기묘하게 뒤섞여 있는 것으로 볼 수 있다"고 언급하면서 "이는 매우 진지하며, 연속성이 있다"고 덧붙인다. 아울러 "구도와 기능, 풍경에서 보이는 기술적 기법 등의 조합으로 이루어진 작품"이라고 규정하고 있다.

1888년 3월 동생 테오에게 보낸 편지에서 이렇게 적고 있다.

"나는 매일 반복하지 않아도 재미있게 할 일을 찾았어. 그것은 노란색의 작은 구조물을 함께 지닌 도개교跳開橋, drawbridge와 빨래하는 여인들이야. 이들을 그리면서 밝은 주황색과 초록색으로 변하는 대지, 그리고 하늘과 물의 푸른 빛에 대해 공부를 하게 돼.

특별히 이 그림에 맞는 로열 블루와 금색의 액자가 필요하지만, 그것은 그냥 어떤 아로새김 없이 단순하게 푸른색과 금색으로 마무리된 것이면 충분해. 이 작품은 지난봄에 그렸던 아니에르Asnières 그림 연작보다는 좋은 것 같아."

프로방스의 농가

반 고흐가 1888년 2월 아를에 왔을 때 비록 프로방스는 눈 속에 있었지만, 그가 찾던 밝은 광선과 함께 깨끗하고 정리된 자연 풍경은 늘 의식하던 일본 목판화에서 느끼던 단순함을 확인하기에 충분했다. 그곳에서 15개월, 즉 444일 머물면서 200점 이상의 회화와 100점 가까운 소묘, 그리고 200편 이상의 편지를 썼다.

그는 그곳의 자연을 보며 여러 가지 연구를 하게 된다. 낡고 오래된 노란색으로 이루어진 풍경, 마치 빨리빨리 이루어지길 기원하다가 그렇게 서둘러 만들어지는 수확. 그리고 타오르는 태양 아래의 고요. 하지만 그렇게 진행되는 자연을 그는 '여유 있는 자세'로 대하면서 그림으로 담을 수 있었다. 그것들은 빠르게 변하는 자연 풍경만큼이나 신속하게 그린 그림들이었다. 자연과 계절의 변화에 따라 모습들이 바로바로 달라지므로 서둘러서 그려야 했기 때문에 잘 준비하고 정한 구도에 따라 마무리했다.

보색들의 병치, 모두 다른 터키색 하늘에 분홍 구름, 오렌지와 청색의 담장 등, 풍경 속 요소들 모두 살아서 움직인다. 이러한 기법은 인상주의 화가들이 그림을 눈부시게 만들기 위해 노력한 결과물이기도 했다. 인상주의자들에게 반 고흐를 소개한 피사로는, "내가 만일 이 훌륭한 화가의 연구와 노력을 몰랐다면 그게 과학적이라는 사실을 몰랐을 것이며 아마도 우리 인상주의 화가들은 이처럼 확신을 갖고 광선에 집중하지 못했을 것이다"라고 했다.

〈프로방스의 농가Farmhouse in Provence〉

Vincent van Gogh, 1888, 46.1×60.9cm, National Gallery, Washington D.C.

(Ailsa Mellon Bruce Collection)

알피 산맥 기슭 배경으로의 밀밭

반 고흐는 1888년 6월 21일 동생 테오에게 보낸 편지에 "작열하는 태양 아래에서 밀밭 그림을 그리느라 일주일간 무척 힘들었다"고 썼다. 그해 여름 그는 같은 주제로 많은 그림을 그렸다. 밀밭에 넘실거리는 밀들은 그에게 색상과 기법에 많은 실험을 할 멋진 기회가 되었다. 이 작품을 통하여 청밀이 노랗게 익어가는 모습과 노랑, 초록, 빨강, 갈색, 검정 등 여러 색상으로 병치를 이루는 전경의 소용돌이를 볼 수 있다. 캔버스 가장자리로 멀리 보이는 지평선에는 수확을 뜻하는 색상이 집합되어 있다. 알피 산맥Alpilles mountains 기슭 역시 멀고 흐릿하게 보인다.

그는 짧은 기간에 밀밭 모습을 그리고 또 그렸다. 그것은 그의 종교적 신념과 관련된 구절들, 그리고 자연과의 연결, 다른 이들에게 어떤 안락을 가져다주는 수단이 되는 노동의 대가이자 감사의 표시이기도 했다.

이미 그의 고향 네덜란드에서부터 느껴온 밀밭에서 수확하는 농부들에 대한 연민이, 더욱 극적으로 더 밝은 색상으로 생생하게 아를과 생레미 그리고 오베르 쉬르 우아즈의 자연에서 발전하고 있었다. 그에게 화가의 길은 전도사로의 직업에서 탈락 후 삶의 깊은 의미를 깨닫고자 하는 희망이자 수단이었다.

《반 고흐와 신: 창조적 탐구자Van Gogh and God: A Creative Spiritual Quest》를 쓴 작가 클립 에드워즈Cliff Edwards는 "빈센트의 삶은 어떤 통합에의 갈구

〈알피 산맥 기슭 배경으로의 밀밭Wheat Field with the Alpilles Foothills in the Background〉
Vincent Van Gogh, 1888, 54×65cm, Van Gogh Museum, Amsterdam

였으며, 이것은 종교, 미술, 그리고 문학 및 그에게 영감을 준 자연과 이상과의 결합을 어떻게 하느냐 하는 문제였다"라고 언급했다.

반 고흐는 그림을 하나의 소명召命, calling으로 인식했다. 그의 그림이 "나는 어쩌면 세상에 빚을 지고 있는 셈이다. 감사와 겸허를 모르는 …(중략)… 그림과 소묘를 통해 어떤 반성의 선물을 남기고자 한다. 그것은 단순히 미술 취향이 아닌 도시적 삶 속의 병폐에 대한 치유, 그리고 수고하고 짐을 진 농부들에 대한 위안"이 되길 원했다. 그는 미술을 시골에서의 힘든 삶에 대한 보상으로 받아들이고 있었다.

밀밭 그림들을 통해 느낀 깊은 영적 결과는 바로 새로운 색상 구현이었다. 그리고 그러한 것들은 육체 노동자들에 대한 감사, 그리고 자연을 주제로 하여 상징주의로 나아가는 길을 만들었다.

회색 펠트 모자의 자화상

⟨회색 펠트 모자의 자화상Self-portrait with Grey Felt Hat⟩
Vincent Van Gogh, 1887, 44×37.5cm, Van Gogh Museum, Amsterdam

반 고흐가 파리에 온 1886년 2월은 그가 거의 5년이 가까이 그림을 그리던 시절이었다. 그 시절까지도 자화상은 한 점도 그리지 않던

그가 파리에 머물면서 2년 동안 무려 26점의 자화상을 그렸다. 그런데 반 고흐가 그린 그의 모습들을 보면 같은 인물로 보기 어렵다. 표정들이 모두 극단적으로 다르기 때문이다. 어떤 순간은 말쑥한 차림이고, 어떨 때는 그냥 단순하다. 어떤 그림에서는 여러 가지 인상이 뒤섞여 있고, 다른 모습에서는 무척 긴장된 표정이다. 이렇게 자신의 모습을 여럿 그리면서 각기 다른 양식과 기법을 실험했다. 때로는 극단적인 방법을 동원해 자신만의 독특한 모습을 만들어나갔다.

반 고흐는 왜 그렇게 많은 자화상을 그린 것일까? 그의 진정한 모습은 어떠했을까? 궁금해지지 않을 수 없다. 혹시 네덜란드의 후미진 시골에서 국제적인 대도시 파리로 온 어떤 충격에 가까운 혼란 속에서 자신의 정체성을 찾고자 노력한 것은 아니었을까? 그렇게 본다면 이들 자화상에는 고향의 가족과 주변의 친한 이들에 대한 상념이 담겨 있는 것 같기도 하다.

이 자화상은 1887년과 1888년 사이 겨울에 그린 것이다. 2년간의 파리 생활을 거의 끝내던 시점이다. 그는 파리에 도착해 점묘파의 기법을 받아들이면서 점차 자신만의 특색으로 발전시켜 나갔다. 이 그림에서는 붓 터치를 여러 방향으로 전개해 자신의 머리 주변으로 퍼지게 하여, 마치 광배halo처럼 번져나가는 듯한 소용돌이를 만들었다. 그렇게 다이내믹하며 다양한 붓 터치 기법은 훗날 모더니즘 회화 중 하나의 양식이 되었다.

꽃이 핀 아몬드 가지

〈꽃이 핀 아몬드 가지Blossoming Almond Branches〉
Vincent van Gogh, 1890, 73.5×92cm, Van Gogh Museum, Amsterdam

　반 고흐의 회화 속에는 미묘한 상징적 의미가 담겨 있기도 하지만, 그가 이전의 상징주의 양식을 거부했기 때문에 그의 그림을 해석하는 데 어려움이 따르기도 한다. 다행히 동생과 나눈 편지들 속에서 그의 세계에 대한 통찰을 엿볼 수 있다.

　이 작품은 그의 짧은 생애에서 몇 번 없었던 좋은 시간을 알게끔 해준다. 푸른 하늘을 배경으로 꽃들이 춤을 추듯 그려져 있다. 이는

그가 선호했던 일본 판화들로부터 영감을 받은 기법이다. 이러한 구도는 아직도 이상스럽다. 배경은 물론 지평선조차 볼 수 없고 단지 공중에 뜬 나뭇가지들만 보고 있는 셈이다.

이 그림은 그의 동생 테오가 아들을 낳았다는 소식을 듣자마자 그린 것이다. 그들은 아기의 이름을 빈센트Vincent로 부르기로 했다. 건강이 악화되는 등 어려움을 겪고 있었지만, 삼촌 빈센트는 조카 소식에 무척 들떠 있었다. 그는 태어난 조카에게 멋진 선물을 주려고 그림을 그렸다. 그리고 "아몬드 꽃은 봄에 가장 먼저 피어나며, 이는 첫 생명을 나타내는 상징"이라고 테오에게 편지를 썼다.

조카 빈센트는 이 그림을 평생 간직했다. 그는 훗날 삼촌의 작품들을 모아서 그들(삼촌과 조카 빈센트 반 고흐) 이름을 딴 미술관을 개관한다. 지금 이 작품을 볼 수 있는 곳이 바로 그곳이다.

감자 먹는 사람들

스페인 화가 피카소는 친구 카사헤마스^{Carlos Casagemas}의 자살에 큰 충격을 받고, 그 영향으로 우울한 색깔을 사용하여 매춘부, 거지, 알코올 중독자 같은 소외된 사람들을 그리게 되었다. 훗날 "나는 친구의 죽음을 알고부터 푸른색의 그림을 그리기 시작했다"라고 회상했을 정도다. 이 시기를 피카소의 청색 시대^{Blue period}라고 부른다.

피카소에게 청색 시대가 있다면, 반 고흐에게는 회색 시대^{Grey period}가 있었다. 이 기간은 고향 네덜린드에 머물면서 그림의 기본을 충실하게 다지던 시기이다. 가족들이 있는 누에넨^{Nuenen}에서 그는 움막에서 기거하면서 소묘 연습에 온 힘을 기울였다. 그리하여 직물을 만드는 사람들^{weavers} 그림을 비롯하여 여러 스케치를 남겼다.

1884년 마고 베게만^{Margot Begemann}이라는 빈센트보다 열두 살 많은 이웃집 딸이 종종 그의 작업에 참여했다. 그러다 빈센트와 사랑에 빠졌고 그들은 결혼을 약속한다. 순진한 마음에 젊은 화가를 도와주려고 시작한 일이 이렇게 진전되자, 당연히 마고의 집에서 크게 반대했다. 그러자 괴로워하던 마고가 음독을 기도하고 마고의 아버지는 이에 큰 충격을 받아 심장마비로 사망한다.

반 고흐의 그림 수업 초창기 회색빛 스케치들은 그가 겪은 이러한 일련의 슬픔과 여러 이야기를 반영하고 있다.

파리로부터 그동안 그린 작품들에 대한 첫 번째 반응이 왔다. 〈감자 먹는 사람들^{The Potato Eaters}〉을 비롯해 농부들을 그린 그림들이 처음

〈감자 먹는 사람들The Potato Eaters〉
Vincent van Gogh, 1885, 82×114cm, Van Gogh Museum, Amsterdam

내 손 안의 작은 미술관

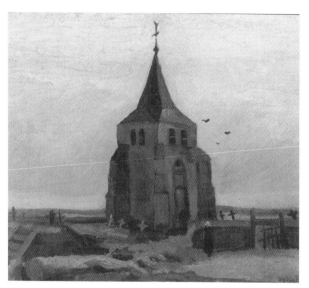

〈누에넨의 교회, 교회 앞마당의 농부들
Old Church Tower at Nuenen, 'The Peasants' Churchyard〉
Vincent van Gogh, 1884, 47.5×55cm, Stiftung Sammlung E.G. Bührle, Zürich

대중으로부터 주의를 끌었고, 1885년 8월 헤이그에서 화상 루Leurs에 의해 첫 전시가 열렸다. 이로 보아 그의 그림들이 철저히 무시되었다는 말, 작품이 전혀 팔리지 않았다는 말은 틀린 말이다. 1885년에는 주로 정물 위주의 그림을 그렸던데 남겨진 것들로는 밀짚모자, 담배 파이프 등이다.

그는 누에넨에서 머물던 2년간 거의 200점에 달하는 소묘와 수채화를 남겼다. 그의 팔레트에는 흙색과 진한 갈색의 어두운 색조들이 주를 이루었다. 동생 테오에게는 작품 판매를 위한 노력을 소홀히 한다고 불평을 하곤 했는데, 동생은 당시 막 태동하기 시작한 인상주의의 밝은 색조와는 달리 형의 그림들은 너무 어둡다는 것 말고는 달리 할 말이 없었다.

1885년 그는 안트워프Antwerp로 이주하여 어떤 화상畫商의 작은 방 하나를 빌려 작업을 했다. 동생 테오는 형을 위하여 돈을 가끔 보내주었는데 빈센트는 그림 재료와 모델을 위하여 거의 사용하고, 빵과 커피, 담배 이외에 다른 것은 거의 없는 부실한 식사를 하며 지냈다.

1886년 2월 동생에게 보낸 편지에는 "작년 5월 이후 따뜻한 식사는 겨우 여섯 번" 했을 뿐이라고 적고 있다. 그곳에 머물면서 빈센트는 색채이론 수업에 매진하며 나머지 시간은 미술관 관람을 하며 보냈다. 그리고 일본 목판화 작품들을 사들여 그의 그림 배경에 적용해보기도 하고, 루벤스Peter Paul Rubens의 작품에 매료되어 에메랄드그린과 코발트 그리고 카마인 등의 색상을 자신의 것으로 만들어나갔다.

이 시기 압생트를 무척 마셔댔고 결국 과로와 영양실조, 흡연 등이

겹쳐 입원 치료와 매독 치료도 받아야 했다. 그러면서 아카데믹한 미술 실기 수업을 내켜 하지 않았음에도 1886년 1월 안트워프 미술대학 Academy of Fine Arts in Antwerp 으로부터 입학 허가를 받았다.

오베르 쉬르 우아즈의 교회

반 고흐는 남프랑스 아를로 옮겨 자리를 잡은 후 대단한 창작열에 불타 무척 많은 그림을 그렸다. 그러다가 그곳 프로방스의 생레미 Saint-Rémy de Provence 정신병원에 입원해 있다가 파리 외곽의 오베르 쉬르 우아즈로 옮긴다. 그의 건강을 크게 걱정한 동생 테오의 주선으로 여러 유명 화가들과 두루 교분을 나누며 스스로 화가임을 자처한 의사 가셰 Dr. Gachet로부터 치료를 받게 되었기 때문이다.

그곳에 도착한 1890년 5월 21일부터 그가 죽는 7월 29일까지 두 달 동안 빈센트는 대략 70여 점의 그림을 그렸다. 하루에 한 점 이상 그렸던 셈인데 그것들 말고 스케치들 또한 헤아릴 수 없을 정도로 많다.

이 작품은 오베르의 교회를 제대로 재현한 유일한 작품으로, 그 마을에 대한 정체성을 특징적으로 나타낸 것이기도 하다. 이 교회 건물은 초기 고딕 양식으로 13세기에 지어진 것으로, 기본적으로는 두 로마네스크 Romanesque 예배당 측면에 배치되어 있다. 그러나 화가의 현란한 붓 터치에 따라 지상으로부터 진흙이나 용암의 물결 같은 것이 솟구쳐 오르는 것처럼 보인다. 그리고 그 물결이 두 갈래 길로 나뉘면서, 그 길로부터 탈피하는 기념비와도 같은 모습이다.

만일 누군가 막 그려진 모네의 루앙 대성당 Cathedral in Rouen과 이 그림을 비교한다면, 반 고흐의 접근 방식이 인상주의자들과 많이 다름을 알 수 있을 것이다. 모네와는 달리, 그는 이 멋진 건물에 인상주의자들이 시도한 빛의 현란함을 부여하지 않았다.

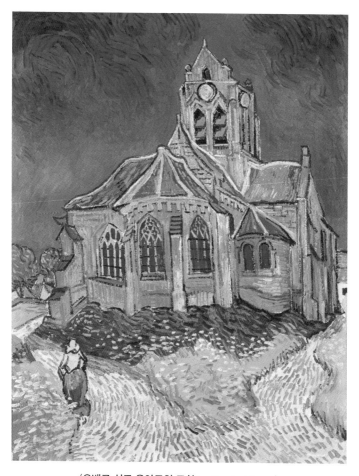

〈오베르 쉬르 우아즈의 교회The Church at Auvers〉
Vincent van Gogh, June 1890, 93×74.5cm, Musée d'Orsay, Paris

비록 교회가 매우 또렷한 모습으로 보이지만, 이는 실제 어떤 '표현' 방식으로 칠한 것은 아니었다. 반 고흐가 나타낸 방식은 앞으로 이루어지게 되는 표현주의Expressionism와 야수파Fauvism의 작품을 예견한 것이었다.

별이 빛나는 밤

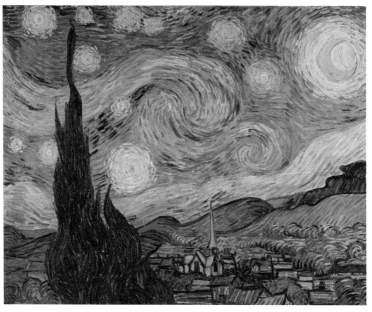

〈별이 빛나는 밤The Starry Night〉
Vincent van Gogh, 1889, 74×92cm, Museum of Modern Art, New York

반 고흐는 이 작품을 실패로 여겼지만, 지금은 그가 남긴 많은 작품 중에서 가장 찬사받는 작품 중 하나가 되었다.

이 그림을 그릴 무렵, 그는 매우 어려운 시기를 보냈는데, 실은 그 전에도 그의 삶은 힘들었다. 이 그림을 그리기 약 한 달 전 무렵 그는 생폴드무솔Saint-Paul-de-Mausole 정신병원에 들어갔다.

그곳에서 바깥 모습을 쉽게 볼 수 없었음에도, 침실과 요양원의 공

간에서 제한된 모습으로나마 큰 작품들을 남겼다. 그렇게 그린 그림 대부분 삼나무로 둘러쳐진 밀밭이었다. 그러다가 외부를 잘 살펴보기 힘들었기 때문인지 어딘가 색다른 그림을 남긴다. 이 작품을 제외하고는 모두 그곳 실제 장소에서 그린 것들이다.

그는 언제나 자연으로부터, 그가 바라보는 곳에서부터 보이는(이와 달리 그의 친구 고갱은 그의 머릿속에 만들어진 구성을 근거로 그림을 그렸는데 이를 두고 둘은 언쟁을 벌였다) 작품을 그려야만 한다고 말했다. 그런 면에서 이 작품은 특별히 예외적이다. 우선 스케치가 밤으로 이루어져 있다. 그리고 여러 스케치를 조합해야만 했다. 그림 속에 보이는 마을은 그의 방 창문에서는 보이지 않는다.

이 작품에서 그는 여러 빛의 다발로 이루어지는 달빛과 누구도 본 적이 없던 밤 풍경을 만들어낸 언덕배기들과 나무들, 그리고 구름과 함께 무리 지어 다가오는 새벽의 별빛들을 일종의 실험적으로 표현했다. 이게 바로 반 고흐가 그의 화가로의 일생을 통하여 세상을 새롭게 보려고 노력한 힘의 결과였을 것이다. 그는 이런 방식으로 보는 이의 시야까지 새롭게 해주었다.

슬픔

그는 헤이그에서 그림 수업을 하던 시절에 길거리에서 배회하던 시엔Sien Hoornik을 만난다. 그녀는 다섯 살 난 딸을 데리고 다니던 임신한 매춘부였다. 모녀의 불쌍한 모습이 그에게 연민의 정을 불러일으켰다. 반 고흐는 1882년부터 이듬해까지 그들과 함께 산다.

그는 지극한 정성을 다하여 시엔과 자녀들을 보살폈지만, 그녀에게는 눈앞에 닥친 어려움만을 해결하고자 하는 임시방편의 마음 말고는 없었다. 1882년 여름 시엔은 아들을 낳는다. 자신의 보살핌 속에 아이가 태어난 사실에 빈센트는 무척 좋아하지만, 그녀는 곧 술과 매춘부 생활로 다시 돌아갔다.

그러자 동생 테오는 결혼하여 가정을 꾸리면 그녀가 정상적인 생활로 돌아올 것이라고 주장하던 고흐에게 그녀를 제발 포기하라고 줄기차게, 그리고 간곡하게 설득을 했다. 나이도 고흐보다 훨씬 많은 그녀는 생김새도 추하고 몸 상태는 물론 생활 자체가 거의 자포자기 상태에 빠진 최악의 인간이었다. 더 나은 삶에 대한 어떠한 의지도 없어 보였다. 몇 달이 지나 반 고흐는 그녀에게서 아무런 희망이 없음을 알게 되어 다시 집으로 돌아온다. 이후 클라시나 마리아 후니크 Clasina Maria Hoornik, 시엔은 1904년 스헬더Schelder강에 몸을 던져 자살한다.

이 그림은 빈센트가 시엔을 모델로 그린 소묘이다. 임신한 상태로 머리를 들지 못하는 나이 들고 비참한 여인의 옆모습이다. 그는 "나약하고 순결한 흰색의 여인에게 어딘가 검은색으로 슬픔이라는 것이

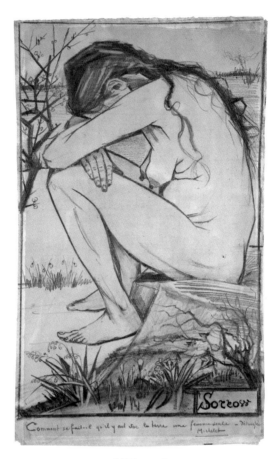

〈슬픔Sorrow〉

Vincent van Gogh, 1882, 44.5×27.0cm,

The New Art Gallery Walsall, England

나타나 온몸을 지배하는 것을 그린 것"이라고 테오에게 보내는 편지에 썼다. 그러면서 직접 연필로 〈슬픔Sorrow〉이라는 제목을 달았다.

같은 소묘가 여럿 있었지만 거의 분실되고 이 작품 이외의 두 점이 각각 암스테르담의 반 고흐 미술관과 뉴욕의 현대미술관에 소장되어 있다.

수초들이 있는 늪

No, no, never… 아니야, 절대로, 그럴 수 없어…

이 말은 반 고흐가 평생 귀에 담고 있던 말이다. 이 단어들로 인해 거의 성공에 다다랐던 인생이 좌절로 치닫고 자멸하는 길로 가게 된 것 같다. 아를에서의 자해소동 이후 오베르 쉬르 우아즈에서 생을 마감하는 순간도 역시 이 세 단어로 요약할 수 있다.

화가가 되기로 하면서 반 고흐는 본격적인 정규 미술 수업을 받는다. 그전부터 동생 테오와 편지를 주고받으면서 틈틈이 그린 스케치들을 보내주기도 했고, 나름대로 관심으로 지켜본 미술 세계를 언급하기도 했다.

그는 일찍이 파리 남부 퐁텐느블로 숲 주변에 있는 바르비종 Barbizon에서 이루어진 화파에 큰 관심을 보였다. 평생 존경한 화가 밀레 J. F. Meillet가 이 유파에 속하고 그가 죽기 전 마지막으로 그린 그림 역시 바르비종파 화가 도비니 Charles-François Daubigny의 집 정원이었다.

반 고흐는 본격적으로 미술 수업을 시작한 브뤼셀에서 전 유럽에 몰아닥친 여러 미술과 문화들을 접하면서 무척 열심히 수업을 받는다. 당시 브뤼셀은 인정받지 못한 유럽 지성들의 피난처였다. 칼 마르크스 Karl Marx가 사회주의 선언을 하고 빅토르 위고 Victor Hugo가 망명해 20년간 머물며 명작들을 완성했다. 무정부주의자 피에르 조세프 푸루동 Pierre-Joseph Proudhon을 비롯해 상징주의에 대한 박해를 피하여 보들

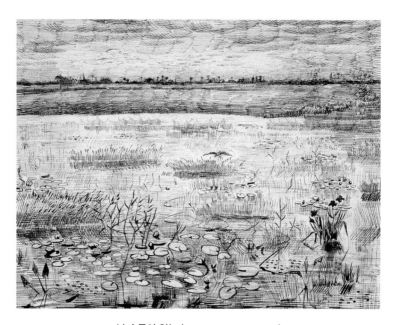

〈수초들이 있는 늪Marsh with water lillies〉
Vincent van Gogh, 1881, 23.5×31cm, pencil, pen & reed pen, Private collection

레르Charles Baudelaire가 와 있었다. 또한 베를렌Paul-Marie Verlaine과 랑보Arthur Rimbaud의 로맨스가 있는 곳이기도 했다.

이 무렵부터 동생 테오로부터의 지원이 시작되었는데, 테오는 형에게 차라리 고국 네덜란드로 돌아가는 게 낫지 않느냐는 제안을 했다. 헤이그로 가면 늘 관대하게 그들 형제를 생각하고 계시는 큰아버지 빈센트가 있고 무엇보다 당시 큰 명성을 얻고 있던 화가 마우브가 있었기 때문이다.

헤이그로 돌아온 고흐는 부모님과 동생들이 있는 에텐Etten의 집에서 오가며 생활한다. 다시 만난 큰아버지는 화가가 되기로 한 큰 조카에게 전폭적인 지원을 약속했다. 마우브 역시 많은 시간을 할애하여 고흐에게 그림의 기본을 가르쳤다. 이제 그에게 남은 것은 당대 최고의 화상과 네덜란드 최고의 화가로부터 받은 영향을 고스란히 받아들여 자신의 것으로 갈고 닦는 길뿐이었다.

이런 시기에 그에게 또 다른 여인이 나타났다. 이종사촌 누나 키 보스 스트리커Kee Vos Stricker였다. 고흐보다 여섯 살 많은 누나 키는 남편과 사별 후 어린 아들과 친정집에 와 있었다. 그는 마치 불 속으로 뛰어드는 나방처럼 사촌 누나에게 빠져들었다. 이루어질 수 없는 사랑은 일가친척 사이의 분란까지 일으켰고 심지어 큰아버지 고흐의 중재가 있었지만 그는 막무가내였다. 그의 부모, 가족 그리고 키를 비롯해 그녀의 아버지이자 저명한 목회자·신학자인 이모부 스트리커 Johannes Pauls Stricker의 입에서 나온 말 역시 같았다.

"아니야, 절대로, 그럴 수 없어…."

연기 나는 담배를 문 해골

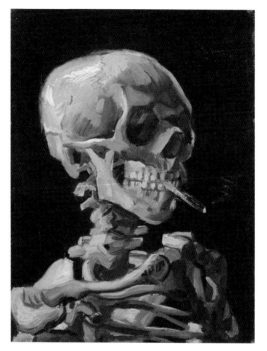

⟨연기 나는 담배를 문 해골Skull with Burning Cigarette⟩
Vincent van Gogh, 1886, 32×24.5cm, Van Gogh Museum, Amsterdam

　섬뜩하지만 어딘지 호기심을 불러일으키는 이 작은 그림은 반 고흐가 언제 그린 것인지 정확한 날짜가 밝혀져 있지 않다. 다만 1885년과 이듬해 사이 안트워프에 머물던 시기에 그려진 것으로 보인다. 그해 11월 그는 미술학교에 등록하여 모델들을 소묘로 습작한 이후, 생

생한 자연을 그리기 위하여 누에넨으로 도보 여행 중이었다.

안트워프 미술학교에서 역시 석고 소묘와 그림을 모사하는 전통 방식의 수업을 받았다. 그런 다음 학생들은 자연의 모습을 그리도록 여행이 허가되었다. 그러는 가운데 해골 모습은 인간 해부학 이해를 위하여 종종 참고로 제시되었다.

엄격하면서 어찌 보면 어렵기만 한 아카데미 교육 방식은 반 고흐의 평소 생각과 크게 달랐다. 그를 가르치던 교사들은 그의 그림 진행을 보고는 대충한다고 평가했다. 게다가 과일 같은 정물을 그릴 때면 그는 '더럽게 지루함'을 느꼈다. 결국, 교사들과 심각한 언쟁을 벌인 후 몇 주간 모든 수업에 불참한다. 담배를 물고 있는 농담조의 그림은 아마도 아카데미에서의 전통적인 교육 방식에 대한 반발을 표현한 것 같다.

그의 작품들 속에서 이렇게 '학교를 빗댄 유머'는 두 개 더 있다. 안트워프에서 창틀에 고양이 한 마리와 교수형의 해골을 걸었던 것과 파리에 머물 때 거대한 모자 아래에 석고 작품 하나를 놓고 사라지는 듯 그린 것 등이다.

1887년과 이듬해 겨울, 그는 노란색 벽 위에 둥둥 떠다니는 듯한 해골 그림을 두 개 더 그렸다. 또 하나가 작품이다. 인간의 전통 도덕성을 상징하는 것에 대한 개인적인 해석을 내린 작품이라고 할 수 있다. 서유럽, 특히 네덜란드 회화를 중심으로 '죽음을 생각하고 준비하라'는 뜻의 이른바 바니타스^{Vanitas} 개념으로 해골이 자주 나타난다.

커피포트와 정물

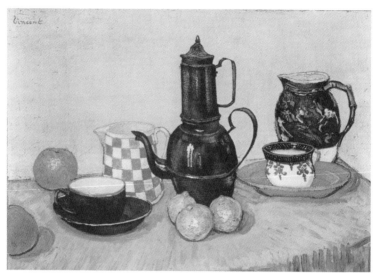

〈커피포트와 정물Still life with coffee pot, dishes and fruit〉
Vincent van Gogh, 1888, 65×81cm, Collection Basil P. and Elise Goulandris, Switzerland

1888년 2월 반 고흐가 도착한 아를은 온화한 기후를 가진 곳이었다. 파리와 비교하여 생활비부터 덜 들었다. 그곳으로 오기 전부터 함께 작업하고자 초대한 친구 고갱의 도착을 기다리면서 그는 부지런히 그림을 그렸다.

일주일이 지난 후, 그의 팔레트는 파리에 있을 때보다 훨씬 멋진 모습으로 변해 있었다. 매우 밝은 색감이 두드러지기 시작했다. 도착하지 얼마 되지 않았음에도 적잖은 야외 풍경화를 그렸다. 그가 있던

집의 실내가 너무 답답해서이기도 했다.

그러던 중 5월이 되어 방이 넷 딸린 노란 집Yellow House으로 이사했다. 그리고 평소 소중히 여기던 자신의 물건들, 예컨대 커피포트와 컵, 접시, 과일 소품 등을 정물화로 그리고 크게 만족했다.

작품은 불과 몇 달 전 나이 어린 친구 에밀 베르나르Émile Bernard의 작업실에서 본 구성으로부터 영향을 받은 것이었다. 참고로 반 고흐는 평소 커피를 무척 즐겼다고 한다.

밀짚모자와 파이프 담배와 함께 한 자화상

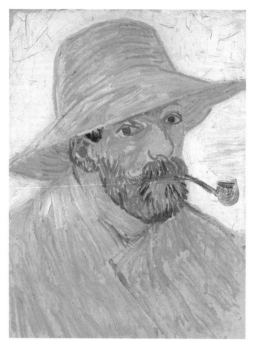

〈밀짚모자와 파이프 담배와 함께 한 자화상Self-portrait with Hat and Pipe〉
Vincent van Gogh, 1887, Oil on canvas on cardboard, 42×30cm, Van Gogh Museum,
Amsterdam

반 고흐가 네덜란드 출신이라는 점과 일찌감치 유명 미술품 중개 회사의 사원으로 런던과 파리에서 근무한 것이며 그 미술품 중개회사가 그와 이름이 같은 삼촌의 것이라는 것도 잘 알려진 사실이다. 목회자가 되고자 했던 반 고흐는 1883년 무렵부터 그림을 배우기 시

작해 1885년부터 이듬해까지 안트워프의 아카데미에 다녔다. 그곳에서 그는 루벤스Peter Paul Ruvens의 그림에 큰 영향을 받았고 파리로 와서 드가, 고갱과 쇠라 등을 만났다. 그런 만남으로 그의 그림 세계는 더 밝은 색상으로 바뀌었다.

1888년 프로방스의 아를에 머물면서 고갱과 잠시 함께 살았고 유명한 〈해바라기〉 그림들을 그렸다. 이후 1889년 정신적인 문제로 생 레미의 요양원에 입원한다. 그리고 1890년 파리 근교로 거처를 옮긴다. 하지만 그에게 심적 평화는 오지 않았던 것 같다. 고흐는 스스로 배에 권총을 발사했고, 이틀 후 세상을 떠났다.

지금 보는 반 고흐의 이 천진난만한 모습의 자화상은 캐리커처와도 같다. 색도 매우 간결하다. 아를 시기부터 그는 언제나 야외 사생에 몰두했기 때문에 아마도 밀짚모자는 필수였을 것이다. 애연가로도 유명한 그는 언제나 담배 파이프를 갖고 다녔다. 갈색과 청색의 주조 색은 화면을 가볍게 나누고 있다. 경쾌한 붓 터치는 보는 이들에게 맑은 인상과 편안함을 준다.

그림에 대한 관조는 이처럼 작가의 삶에 대한 관심과 이해를 통해 폭넓고 깊이 있게 전달된다. 보는 이는 그림 속 반 고흐를 보면 물어보지 않을 수 없다. 대체 이 사람은 왜 자살을 했을까?

밑둥치가 잘린 버드나무

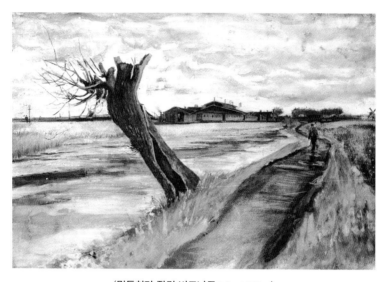

⟨밑둥치가 잘린 버드나무Pollard Willow⟩
Vincent van Gogh, 1882, 37.7×56.2cm, Watercolor & gouache, pen & India ink on paper,
Van Gogh Museum, Amsterdam

반 고흐는 1882년 7월 31일 테오에게 보낸 편지에 이렇게 적었다.

"밑둥치가 잘린 커다란 버드나무를 그렸는데 내 생각에 가장
멋진 수채화가 된 것 같아. 어딘가 좀개구리밥 같은 수초로
덮인 고요한 연못의 어두운 풍경, 저 멀리에는 철도 건널목이
있고 그 뒤에는 연기를 뿜어대는 건물들, 또한 초록의 평원,
자갈이 깔린 길, 하늘에는 구름이 모였다 흩어짐을 반복하는

순간…."

반 고흐가 그린 작품은 편지 보내기 사흘 전에 그린 것으로, 헤이그에서 정식으로 그림을 그리기 위해 머물던 진지한 순간을 그린 것이다. 앞부분에는 상처받고 시들어버린 나무, 그리고 세심하게 그린 배경이 돋보이는 힘있는 그림으로, 자연을 깊이 사랑하는 그의 마음과 함께 머물던 집 주변을 알 수 있다.

그가 주요 경력으로 발전시켜가면서 기쁘거나 슬픈 감정을 전달하는 도구로 삼은 것은 풍경이었다. 프랑스에서 5년 넘게 머물며 열정적으로 매진하는 '풍경 그리기'가 이렇게 시작되었다. 테오에게 보낸 이 글은 한동안 버드나무를 주제로 풍경을 만들 예정을 알리는 내용이다.

울퉁불퉁한 옹이들이 보이는 나무는 마치 풍채 좋은 사람처럼 풍경을 지배하고 있다. 이렇게 의인화시킨 모습을 통해 그는 자신의 마음속 감정을 나무로 대신해 내세웠던 것 같다.

1881년 10월 친구이자 후배 화가 안톤 반 라파드Anthon van Rappard에게 보낸 편지에서도 그 전해 에텐의 부모 집에서 버드나무의 관심을 몇 점의 그림을 그렸다는 사실을 밝힌 적이 있다.

버드나무 그림을 그릴 무렵, 그는 헤이그 외곽에 살면서 여러 화가와 교류했다. 그리고 바로 그 직전 해에는 브뤼셀에서 미술학교에 다니면서 몇몇 관련 과목을 수강했다. 그런 다음 헤이그에서는 안톤 마우브와 같은 알려진 작가들로부터 사람과 풍경에 관한 주제로 그림

그리는 법에 대한 지식을 얻었다. 유명 미술상이자 삼촌인 코 반 고흐Vincent, Cor van Gogh는 조카를 다시 신임하기 시작해 내심 그의 그림을 기대했다.

클리시의 공장들

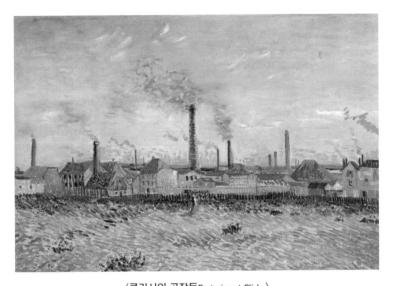

〈클리시의 공장들Factories at Clichy〉
Vincent van Gogh, 1887, 53.7×72.7cm, Saint Louis Art Museum, St. Louis, Missouri

반 고흐가 파리 북서쪽 교외 클리시Clichy의 공장지대를 그린 그림이다. 그곳에서 뿜어대는 연기가 광활한 대기로 흩어지는 장면이다.

작품은 들판과 공장들, 하늘로 이루어진 세 부분의 수평적 구분이 되면서 가운데 저 멀리 연인으로 보이는 두 사람이 보인다. 쇠라의 영향으로 당시 막 받아들인 '점묘파'적 붓 터치를 매우 잘 재연했다.

론강의 별이 빛나는 밤

반 고흐가 그린 밤의 풍경은 적지 않다. 이 그림은 당시 수집붐을 이루던 일본 목판화에서 영향을 받은 소재이자, 기법이다. 또 하나의 밤하늘을 그린 그림을 살펴보자.

아를에 도착한 이후 반 고흐는 이른바 '밤의 효과night effects'를 나타내보고자 적지 않은 고민을 했다. 1888년 4월에는 "별이 빛나는 밤과 사이프러스 또는 밀이 익어가는 들판을 그리고 싶어"라는 편지를 동생에게 보냈다. 그리고 6월이 되어 에밀 베르나르에게는 "별이 빛나는 밤하늘을 그릴 생각에 온몸이 떨린다네"라는 소식을 전했다.

1888년 가을에 그린 〈론강의 별이 빛나는 밤Starry Night Over the Rhone〉은 같은 달에 밤하늘과 별이라는 상징을 기본으로 하여 그린 3점 중 하나다. 작품은 당시 그가 빌렸던 라마르틴 광장Place Lamartine의 노란 집에서 불과 얼마 떨어지지 않은 강기슭의 어떤 지점에서 그린 것이다.

이렇게 별과 밤하늘로 이루어진 밤의 효과는 그의 작품 세계에서 또 하나의 매우 유명한 주제가 되었다. 나중에 생레미에서도 〈별이 빛나는 밤The Starry Night〉을 제작한다.

반 고흐는 밤 풍경 묘사에 매혹되어 지금까지 볼 수 없었던 작품들을 그려냈다. 그는 론강의 푸른 물이 아를 지역의 가스 불빛을 받아 일렁이며 반사되는 풍경의 이미지를 표현했다.

앞부분을 보면 연인 둘이 강가를 걷고 있다. 별빛은 과거를 회상하듯이 어둡고 푸른 벨벳과 같이 하늘에서 빛나고 있다. 강가에 줄지어

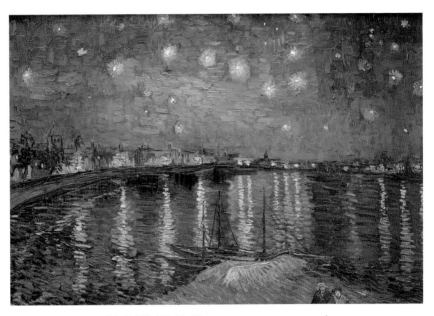

⟨론강의 별이 빛나는 밤The Starry Night Over The Rhone⟩
Vincent van Gogh, 1888, 72.5×92cm, Musée d'Orsay, Paris

있는 론 지역의 집들 역시 빛을 발하면서 물 위에 반사되고 있는데. 이것 역시 그림의 신비스러운 분위기 조성에 일조한다.

색상은 그에게 매우 중요했다. 그는 동생 테오에게 보내는 편지에서, 그리는 대상과 색에 관하여 자주 언급하며 이 그림과 관련해서는 밤하늘에 빛을 내면서 반짝이는 표현을 위한, 일종의 조명 만들기를 주로 말했다.

이제 모든 것이 밤하늘에서 마치 천국의 불빛을 발하는 듯한 반짝거림으로 펼쳐지고 있다. 빛나는 별들과 명멸하는 빛이 강물 위에 반사되어 약간의 낭만적 흔적까지 남기는 듯하다.

"밤에 강물을 따라 걸어간 적이 있는데 그것은 두렵기보다는 즐겁기까지 했고, 슬픔 같은 것이 전혀 없는 아름다운 일이었지"라고 편지에 남겼다. 고흐는 밤 풍경에 매료되어 어둠 속에서 진실한 모습을 구해내고자 마음먹었다.

이곳이 바로 그의 편지 속에 등장하는 미학적인 목적을 위한 순간적인 몰입보다는 아름다움의 강조를 기원한 어떤 작업에 깊이 열중할 수 있는 유일한 장소였다.

반짝이는 별이라는 일상적인 밤의 풍경이 일반인들에게는 대수롭지 않을 수도 있지만 반 고흐는 그것을 캔버스에 구현해보고자 모든 낭만적 요소들을 동원하여 그림을 그렸다. 흔하지 않은 장면, 지금까지 많지 않던 모습, 어쩌면 불확실하게 받아들일 수 있는 작업을 하면서 그에게는 종교적인 어떤 관점도 다시 한번 나타냈다. 그는 테오에게 보낸 편지에 이렇게 적고 있다.

"어딘가 어려울 수도 있어. 하지만 내가 세상에 살고 있어야만 하는, 이를 위해 대단히 중요한 이유가 되는 종교라는 확실한 면을 변화시킬 방법은 없어. 그래서 나는 밤을 열고 나아가서 살아 있는 형태라는, 친숙한 별 무리를 그리면서 꿈을 실현하고자 하는 거야."

붓꽃

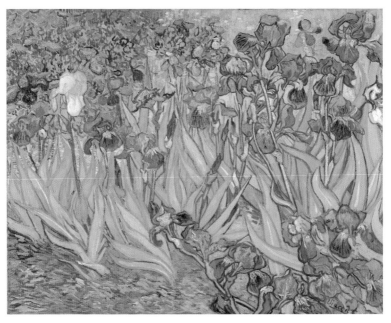

〈붓꽃 Irises〉
Vincent Van Gogh, May 1889, 71×93cm, J. Paul Getty Museum, Malibu, California

반 고흐는 1889년 5월, 남프랑스 생레미의 생 폴 드 모솔St.-Paul-de-Mausole 정신병원에 스스로 입원한 직후 이 그림을 그렸다.

그림 속 붓꽃은 남성 병동의 남쪽 정원에 피어 있었다. 그가 입원한 첫 달, 그 구역만이 그가 나가서 약간 자유로울 수 있는 곳이었다.

배경에는 밝은 오렌지빛의 금잔화가 있는 두텁고 붉은 흙 위에 보

랏빛 붓꽃이 여럿으로 이루어진, 생생한 색상들이 교향악처럼 이루어진 작품이다.

그리고 동생 테오에게 "이런 그림을 본 적이 있는지 모르겠다. 꽃들이 나처럼 어떤 고통 속에 있을 수 있지만, 서로 다른 모습의 화초들을 그리게 되었다. 그것은 바로 보랏빛 붓꽃과 라일락 덤불 등이다. 내가 있는 곳의 정원에 있는 것들이지"라는 편지를 썼다.

나중에 테오의 부인(Johanna)에게도 거의 같은 내용의 편지를 썼다.

"여기저기 정도의 차이가 있는 환자들이 있습니다. 그들은 심각한 두려움과 공포, 미친 행동 등의 증상을 보이기도 합니다. 그렇지만 나는 매우 호전된 상태입니다. 이곳에 온다면 정말 끔찍한 비명과 마치 동물원에서 짐승들의 외침 소리와 같은 것을 들을 수 있지만, 사람들끼리 서로를 알게 되면서 공격적인 사람이 나타나면 서로 돕고 의지하기도 합니다. 그리고 내가 정원에서 그림을 그릴 때, 모두 다가와 들여다봅니다. 그럴 때마다 내가 마음대로 그림을 그릴 수 있게끔 해주는 그들에게서 분별력과 매너를 갖고 있음을 확신하게 됩니다. 어쩌면 그들이 아를의 중심지에 사는 사람들보다 더 나을지도 모릅니다."

반 고흐는 붓꽃 그림을 마무리하자마자 파리에 있는 테오에게 보냈다. 그리고 동생은 받은 작품들을 액자로 만들어 사람들에게 보여

주었다. 이어 1889년 9월에 열린 살롱 앙데펑덩에 전시했다.

테오는 전시 중 형에게 "앙데펑덩전이 열렸어. 그림은 그곳에 전시되었어, 그것들은 바로 '붓꽃' 그림과 '별이 빛나는 밤'이야". 그런데 "'별이 빛나는 밤'은 위치가 잘못되어 전시되는 바람에 별로 큰 인상을 주지 못하고 있지만, 이 작품은 큰 반응을 일으켰어. 작은 방의 어떤 좁은 벽을 차지한 그림은 멀리서 보더라도 눈에 확 들어오고 있지. 배경과 정물 모두 구성이 잘 이루어진 아름다운 작품이라는 말을 듣고 있어"라고 편지를 썼다.

전시 중 '붓꽃'은 미술비평가 펠릭스 페네옹의 관심을 끌었다. 그는 "대담하고 길게 이루어진 대각선 붓 터치로 이루어진 꽃 그림, 즉 무리진 붓꽃은 마치 칼과 같은 잎사귀로 보이는 인상적인 작품이다"라고 언급했다.

전시가 끝난 후 몇 년이 지나 작가, 비평가이자 신문기자인 옥타브 미르보Octave Mirbeau는 이 그림을 구입한 이후 관련하여 대화로 나눈 글을 남겼다. 그는 반 고흐를 지원한 초창기 유명 인사 중 한 사람이었다.

"구입한 지 몇 년 되지만 이 그림을 자꾸 보게 됩니다. 붓꽃이라는 주제와 더불어 이제 유명화가인 반 고흐에 대한 이야기를 화가 모네와 나누었습니다. 내가 어찌 해석할지 모르는 이 작품과 작가가 보여주고 있는 빛나는 광채, 기법들에 대하여 모네는 '꽃과 광선을 좋아했던 이 남자가 이룩한 효과와 그렇게 남긴 영향을 생각하게 됩니다. 이런 식의 마무리는 아무나 못 하는 방식이지요. 그런데 이 작가가

그렇게 불행했다니…'라고 말했습니다"라는 글을 언론인 리옹 도데 Léon Daudet와의 대담으로 남겼다.

그리고 상징적인 관점에서 그림에 대한 언급들이 이어졌다. 붓꽃은 바로 요양원 속에서 고독한 일상을 보내던 반 고흐 자신을 상징했다는 것이다. 그는 당시 심지어 병원 직원과 동료들과도 동떨어진 존재였다.

입원해 있던 정신병자의 입장에서는 어쩌면 당연할 수 있지만, 빈센트와 테오가 주고받은 어떤 편지에서도 나타나지 않았던 일로, 어쩌면 중요했던 사실을 알려주고 있는 셈이다.

반 고흐는 요양원의 붓꽃 정원을 한 번 더 그렸다. 좀 더 절제된 표현으로 약간 작게 그린 작품은 현재 캐나다 오타와의 국립미술관 National Gallery of Canada in Ottawa에 있다.

삼나무와 별의 길

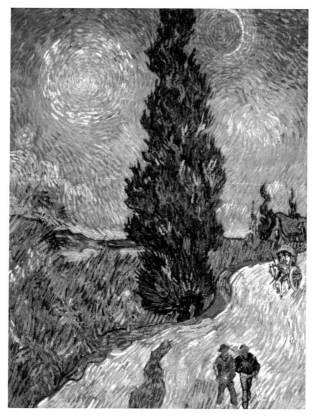

〈삼나무와 별의 길Road with Cypress and Star〉
Vincent van Gogh, 1890, 92×73cm, Kröller-Müller Museum, Otterlo, Netherlands

몇 차례 언급했듯이, 반 고흐는 자신의 정체성identity에 해당되는 그
림을 꽤 많이 그린 작가였다.

〈별이 빛나는 밤〉, 〈해바라기〉, 〈감자 먹는 사람들〉, 〈낡은 구두〉, 〈까마귀가 날고 있는 밀밭〉, 〈밤의 카페〉 등등 열거하기 힘들 정도이다. 지금 보고 있는 작품 역시 그런 면을 나타낸 작품 중 하나이다.

1890년 5월 생레미 요양원에서 그린 마지막 작품으로, 네덜란드 오텔로Otterlo의 크뢸러뮐러 미술관Kröller-Müller Museum에 있는 유명한 반 고흐 컬렉션에서 볼 수 있다.

동생 테오에게 보낸 편지에서 그는 삼나무들cypresses을 두고 '언제나 상념에 빠져들게 하는' 그리고 '멋진 선들의 조화가 이루어진' 것으로, 마치 고대 이집트의 오벨리스크obelisk와 같은 구조를 보인다고 썼다. 그리하여 1888년 이후 아를에서 집중했던 밤의 모습 중 특유의 또 다른 '밤의 풍경'을 만들어냈다.

작품에 관하여 적지 않은 비평가 미술사가들의 언급이 이어지고 있다. 캐틀린 파워스 에릭슨Kathleen Powers Erickson은 1998년 자신이 쓴 『영원의 문앞에서: 빈센트 반 고흐의 영적 비전At Eternity's Gate : The Spiritual Vision of Vincent Van Gogh』에서 삼나무와 특유의 밤길 묘사를 통하여 기독교인들의 순례 장면을 나타낸 것으로 주장하고 있다.

반 고흐는 적지 않은 그의 그림 속에 삼나무를 그리고 있다. 이 그림뿐 아니라 다른 그림들에서도 나무를 주로 화면 꼭대기에 위치시키고 있다. 1890년 오베르 쉬르 우와즈에서 그림을 완성한 후, 그는 친구들과 동료 화가인 폴 고갱에게 그림의 주제가 고갱이 그린 〈올리브 정원의 그리스도Christ in the Garden of Olives〉와 비슷하다는 편지를 보냈다.

한편, 그림 속의 밤하늘은 1890년 4월 20일 밤의 천문현상과 우연

히 일치한다. 그때 수성과 금성이 일정한 각도를 보이며 가까워지면서 시리우스Sirius에 버금가도록 밝게 빛났다고 한다. 여기서 에릭슨은 그림 속에 죽음과 관련한 암시를 보여준 〈별이 빛나는 밤The Starry Night〉보다도 훨씬 더 강하게 반 고흐에게 닥칠 운명을 나타내고 있다고 언급한다. 즉, 화면 왼편에서 희미하게 보이는 저녁별과 대비를 이루면서 오른편에서 나타나고 있는 초승달과 화면 가운데에 있는 삼나무는 그림을 좌우로 양분하고 있다는 것이다. 그것은 신구old and new를 상징하면서 아울러 이집트 미술에서의 '죽음의 오벨리스크obelisk of death'를 뜻한다는 것이다. 그녀는 또한 그림 속 두 사람의 여행자는 반 고흐가 동행자를 구하고 있다는 것을 암시하고 있다.

같은 해(1998년)에 『영적 지혜로의 추구: 빈센트 반 고흐와 폴 고갱의 사상The Pursuit of Spiritual Wisdom : The Thought and Art of Vincent van Gogh and Paul Gauguin』을 쓴 나오미 모러Naomi Maurer 역시 화가의 그림에 죽음이 암시되었음을 말하고 있다. 그녀는 이 작품 속에 두 사람과 그들의 여정이 그림 가운데에 있는 삼나무에 지배를 받으면서 '무한성과 영원성이라는 맥락context'으로 인간의 삶을 나타내고 있다고 한다. 아울러 양쪽의 나무와 그 사이의 저녁별 및 초승달은 '지상의 존재를 향한 우주적 투사透射'를 표현한 것으로, '사랑이 채워져야만 하는 감정으로의 세상'을 나타내고 있다는 것이다.

아를 밀밭 근처의 농가들

〈아를 밀밭 근처의 농가들Farmhouses in a Wheat Field Near Arles〉
Vincent van Gogh, 1888, 24.5×35cm, Van Gogh Museum, Amsterdam

반 고흐가 아를에 왔을 때 그의 나이는 35세였다. 그의 화력畵歷에 가장 정점에 있으면서 가장 멋진 작품들이 그곳에서 탄생했다. 〈크호에서의 수확〉 같은 작품은 일상적인 그림들과 다른 면을 보여주고, 〈해바라기〉를 비롯한 기념비적인 작품들도 이 시기 제작되었다.

그는 떠오르는 생각을 쉼 없이 그림으로 옮겼다. 아마 이때가 그의 삶에서 가장 행복한 시기였을 것이다. 그는 그렇게 하루하루를 활기차고 밝은 마음으로 만족하면서 지냈다. 테오에게 보낸 편지에서 이를 알 수 있다.

"지금의 그림은, 음악보다는 조금 낮고 조각에는 못 미치지만 미묘하게 이루어졌어. 무엇보다도, 색상만큼은 괜찮아 보여."

여기서 그가 강조한 음악은 일종의 위안을 뜻한다. 그의 이런 작업은 햇살을 받으며 밭에서 작업하는 농부의 노동을 따라 한 것으로 여겨진다. 그는 캔버스에 붓을 가져가기 전에 많은 생각을 했다. 그렇게 그가 당시 이룩한 작업이 바로 인상주의로의 영향에서 가장 최고의 요소이기도 했다. 생생한 색상과 에너지 넘치며 유화물감을 두껍게 칠하는 기법impasto, 일본 미술 및 신인상주의가 함께 진전시킨 기법을 완성했다. 그해 6월 이후에 이른바 〈수확harvest〉 그림에 집중하면서 색상과 기법을 보다 집중적으로 실험했다. 10점의 그림 중 반 이상을 이때 그렸다. 그리고 테오에게 당시의 모습을 이렇게 설명했다.

"밀밭에서 작열하는 태양 아래 몇 주 동안 열심히 작업했다. …
(중략)… 풍경, 그리고 진한 노란색, 금색 등을 빠르게, 또 빠르게 서둘러서… 마치 뜨거운 태양 아래에서 묵묵히 밀을 거두어들이는 농부들처럼, 그들이 밀을 잘라서 간직하는 것처럼…"

그곳의 밀밭은 멀리 보이는 알프 산맥의 기슭에서 이어져 내려와 지평선을 이루면서 널따란 배경으로 펼쳐진다. 그림의 앞쪽에는 노란색, 붉은색, 갈색, 검은색 들이 잘 어우러져 푸른 밀이 점차 황금색으로 변해가는 밀밭을 보여준다.

폴 고갱
Paul Gaug, 1848~1903

〈악마의 말 Words of the Devil(Parau na te Varua ino)〉
Paul Gauguin, 1892, 91.7×68.5cm, National Gallery(Gift of the W. Averell
Harriman Foundation), Washington D.C.

악마의 말

"나는 문명을 떨쳐버리고 평화와 안식을 위하여 떠납니다. 그냥 단순해지고자, 그리고 나의 그림도 그렇게 만들기 위하여 그러는 것이지요. 처녀와도 같은 자연 속에 몸을 담그고, 야생 말고는 볼 것이 없는 상태에서 아무런 의도도 마음에 담지 않은 채, 그런 삶을 살아야겠습니다. 마치 어린아이처럼 말이지요. 이런 개념은 바로 원시적인 그림을 그리려는 것으로, 내 머릿속에는 그것 말고는 없습니다. 오직 선善과 진실을 위하여."

폴 고갱은 1891년 2월 23일 일간지 《파리의 반향L'Écho de Paris》의 기자 쥘 위레Jules Huret와의 인터뷰에서 이렇게 말했다.

1891년 무렵 타히티에 전혀 손상되지 않은 순진무구한 문명이 있다는 언론 보도에 매혹된 그는, 지나치게 세속화된 고향 파리를 벗어나 자연 속으로 떠났다. 그리고 열대기후의 섬 타히티가 그가 그토록 기대한 천국과 다름없음을 발견한다.

그 후 그가 묘사한 타히티는 이전 유럽 방문객들이 쓴 글에서 골라 모은 자료들과 함께 어떤 원시적 암시와 토착 민속이라는 개념이 뒤섞인 결과물로 표출되었다. 예를 들어 서 있는 누드 여인은 성경 속의 이브이면서 고대 그리스 조각의 원초적 비너스Venus Pudica에서 따온 것이다. 작가는 이것을 '처녀성의 상실'이라는 원죄와 그러한 개념의 기준을 만든 유럽의 미학만이 아닌, 타히티의 원시 신화라는 동방 미

술의 미적 개념을 꺼내 조합했다.

　제목에 붙여진 타히티 토착어 'Parau na te Varua'의 뜻은 명확하지 않다. 'varua ino'의 의미는 '악마 또는 악령 evil spirit or devil'으로, 가면을 쓰고 무릎 꿇고 있는 인물을 뜻하는 것이고 'parau'는 '악마의 말들 words of the devil'이라고 한다.

　고갱이 그의 그림에 남겨 놓은 타히티어 제목들의 바른 뜻을 기록하기란 무척 힘들다. 고갱의 찬미자들은 1892년 그가 파리로 가지고 온 66점의 작품들 뒷면에 비교적 자세히 기록한 타히티의 전설과 관련된 글을 통해 그 뜻을 유추할 뿐이다.

내 손 안의 작은 미술관

성탄의 밤: 황소들의 축복

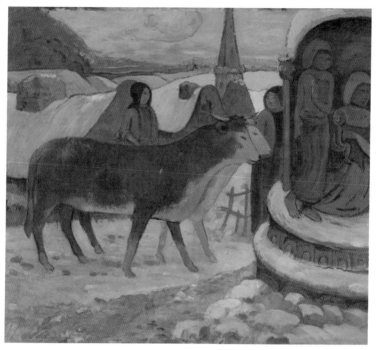

〈성탄의 밤: 황소들의 축복Christmas Night: Blessing of the Oxen〉
Paul Gauguin, 1902–1903, 70.8×82.6cm, The Indianapolis Museum of Art, Indianapolis

폴 고갱은 이 그림에서 그에게는 낯설었던 브리타니의 크리스마스 모습을 자신의 인상 그대로 표현하고자 했다. 작품은 그곳 퐁아벤Pont-Aven의 작은 성당 구유를 배경으로 르플뒤Le Pouldu 마을 고유의 전통 머리 장식을 한 여성들의 모습이다.

고갱은 인도네시아 자바Java의 토속 그림에서 영감을 얻었으며 황

소는 이집트 벽화에서 가져온 이미지다. 브르통Breton에서는 예수 탄생 장소와 크리스마스를 매우 특이한 방식으로 축하하고 있다. 아마도 이 지역을 마지막으로 방문한 1894년에 그린 것으로 보인다. 작품은 남태평양에서 마무리되었지만 브리타니에서의 기억을 어디엔가 남겨 놓고 있다.

신의 날

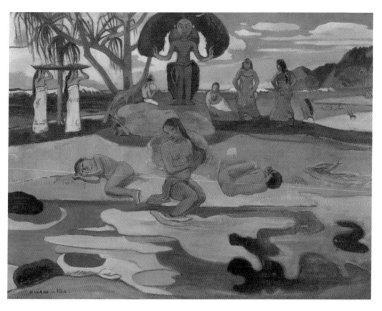

〈신의 날 Day of the God(Mahana no Atua)〉
Paul Gauguin, 1894, 68.3×91.5cm, The Art Institute of Chicago
(Helen Birch Bartlett Memorial Collection), Chicago, Illinois

1894년 11월 프랑스의 유명 상징파 시인 스테판 말라르메^{Stéphane} Mallarmé는 고갱의 이 작품을 본 후 "이토록 많이 담겨 있는 그림 속의 숨겨진 의미들을 누구도 밝히지 못하다니, 놀라운 일이다"라는 감상 평을 남겼다.

고갱은 1893년이 지날 무렵 타히티에서 프랑스로 돌아와 1894년 중반까지 파리와 퐁아벤의 작은 마을 브르통에서 보냈다. 건강이 악

화되고 경제 사정 또한 좋지 않았다. 게다가 그가 남태평양으로 거의 잠적한 이후 미술상과 비평가들의 관심으로부터 멀어진 후였다.

철저히 관심 밖으로 밀려나 잊힌 까닭인지 그는 타히티에서 집중적으로 그림 작업에 몰두한다. 그리고 1894년에 그의 작품에서 극적인 반전이 일어난다. 16점의 작품을 완성했고 그중 두 점은 완전무결한 명작이라고 부를 수 있다.

그들 중 하나가 이 작품으로, 그가 남태평양에서 경험한 일들을 요약한 것이다. 그림은 어떤 미지의 여행지를 알리는 듯한 이미지이면서 일종의 헌신 장면이 담긴 것으로 볼 수 있지만, 폴리네시아^{Polynesia} 토착 종교를 다룬 자신의 다른 작품들보다 더욱 명확하고 솔직하다.

타히티나 폴리네시아 전통이 아닌 인도나 동남아시아 스타일에서 가져온 토착 우상 히나^{Hina}의 이미지가 그림 가운데 있어서 기독교가 아닌 범신론을 나타낸 것으로 해석된다. 나무들과 오두막, 산과 바닷가로 이루어진 배경이 토착 우상을 감싸면서 매우 타히티적인 요소들로 구성되어 있다. 춤추는 여인들, 플루트 연주자와 음식을 신에게 바치는 여인들, 마치 포옹하는 듯한 두 인물을 그려 넣었다. 그러나 이들은 그림의 주제를 위한 배경일 뿐 중요한 형태 요소로는 반사하는 웅덩이와 앞쪽의 세 인물이다.

근본적으로 추상적이면서 해석이 어려운 물웅덩이는 그림의 왼편에서 가운데로 이어지며 어떤 깊이를 보여주는 듯하다. 반면에 오른쪽은 극단적 평면과 2차원을 이루면서, 이외의 물체들과 색상은 이야기 연결에 조금은 미약한 편이다.

고갱은 이 그림을 통해 실제 세상이라는 것을, 즉 가까이 보면서 재현되는 장소로서의 표현보다는 더 신비스러우며 초현실적인 것을 나타내고자 결심했던 것 같다.

작품의 화면 구성에서 웅덩이는, 미술의 본질이라는 것이 시각적 세계를 표현하기보다는 상징적인 영역을 불러일으키는 것, 일종의 작가가 지녔던 신념을 나타낸 장치로 볼 수 있다. 웅덩이의 위쪽 언저리에서는 젊은 여인 셋이 인간의 세 가지 운명, 즉 탄생과 죽음 그리고 삶을 상징하는 듯한 자세를 취하고 있다.

의미심장하게도, 삶을 나타내는 중심인물은 다채로운 색상으로 반사가 이루어지고 있는 웅덩이에 두 발 모두 담그고 있으며, 왼쪽의 출생을 상징하는 인물은 발가락만 물을 적시고 있는 반면에, 죽음을 상징하는 오른쪽 여인은 웅덩이에서 완전히 벗어나 있다.

궁극적으로 그는 주제를 확실하게 나타내는 방식보다는 단순한 형태 구현을 회피해 복잡하며 다원적인 상징을 통해 불가사의하게 표현하는 것을 선호하며 의식적으로 주제를 흐리게 만들어가는 방식을 보여준다.

황색의 그리스도

19세기 유럽에 밀려 들어온 일본 채색목판화 유키요에浮世繪는 그 전까지 경험하지 못한 매우 개성적이고 이국적인 분위기였다. 여기에 큰 영향을 받은 고갱은 점차 종합주의Cloisonnism, synthétisme로 스타일을 변화시켜 나가기 시작했다. 종합주의는 인상주의 화가 에밀 베르나르Émile Bernard가 이룩한 대담한 윤곽선과 색면에서의 단순함에 관해 비평가 에두아르 뒤자르댕Édouard Dujardin이 언급한 개념이다. 이 말은 뒤자르댕이 중세 칠보공예Medieval cloisonné enamelling 기법으로 이루어진 결과물과 보나르의 작품을 비교하며 떠올린 것이다.

고갱은 베르나르의 대담한 방법에 매료되어 과감하게 이를 받아들여 그의 회화 주제 표현에 주요한 방법이 되었다.

〈황색의 그리스도The Yellow Christ〉는 종종 종합주의의 전형적인 작품으로 언급된다. 여기서 이미지는 두꺼운 검정 테두리로 구분해 순수한 색상의 영역을 축소하고 있다. 이러한 시도는 그가 후기 르네상스 회화에서부터 나타난 주요한 두 가지 원칙, 즉 고전적 원근법과 그에 따른 색상에서의 점진적 변화들을 완전히 무시한 것이다.

이제 더는 원근법을 의식할 필요가 없어졌고 그에 따라 먼 곳의 모습은 흐리게, 가까운 곳은 명확하게 그려야 한다는 일종의 아카데믹한 화법들이 사라졌다. 고갱의 회화는 양식과 색채가 먼저가 아닌, 각각의 요소가 별도로 중요한 개념이 되는 종합주의의 완성으로 향하게 되었다.

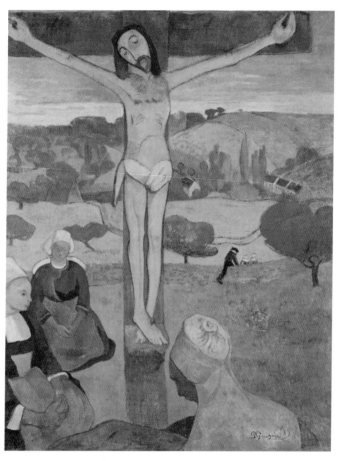

〈황색의 그리스도The Yellow Christ〉
Paul Gauguin, 1889, 92.1×73cm, Albright-Knox Art Gallery, Buffalo, New York

*

폴 고갱

언제 결혼하는 거야?

이 작품은 2014년에 미화 2억 1,000만 달러에 팔려 그해 최고가를 기록했다. 일찍이 루돌프 스태클린Rudolf Staechelin 가족 소유였지만, 스위스의 바젤 미술관Kunstmuseum in Basel에 거의 반세기 이상 대여되어 전시되기도 했다. 그러다가 중동의 한 부호에게 역사상 가장 큰 액수로 팔렸다. 2015년 6월까지 리헨Riehen의 바이엘러 재단Foundation Beyeler에서 전시회를 열어 대중에게 공개했다.

프랑스 식민지였던 타히티에 도착한 고갱은 가슴 아픈 사실을 알게 되었다. 당시 유럽인들이 가져온 질병에 의하여 토착민의 3분의 2가 죽었다는 사실이다. 그가 기대하던 '원시적인' 문화 역시 거의 사라진 후였지만 그래도 그곳의 원주민들을 그렸다. 대부분 누드 혹은 전통적이면서도 서구적인 복장을 한 여인들이었다. 이 작품이 대표적인 예라고 할 수 있다.

그림의 앞과 가운데 부분은 녹색과 노랑 그리고 청색이다. 그곳에 전통 복장의 젊은 여인이 자리하고 있는데 여인의 왼쪽 귀에 꽃을 꽂은 것은 남편감을 찾는다는 뜻이다. 그녀의 뒤에는 서양 옷을 입은 여인이 바른 자세로 앉아 있다. 그녀의 모습은 어딘가 불상佛像의 모습을 느끼게 한다. 한 비평가는 이를 두고 마치 인도 고전 무용 동작mudra으로 위협 또는 경고의 조짐을 나타낸다고 말하기도 한다.

머리를 앞으로 밀고 있는 앞쪽 여인의 얼굴을 보면 특징만 살려 단순화시키고 있는데, 이것은 일본 판화에서 보이는 여인들과 들라크

〈언제 결혼하는 거야? When Will You Marry?(Nafea Faa Ipoipo)〉
Paul Gauguin, 1892, 101×77cm, Private collection

루아Delacroix의 작품 〈알제리 여인들Women of Algiers〉을 연상시킨다. 뒤쪽 여인은 노랗고 푸른색으로 두드러지게 형상화했다. 그녀의 얼굴이 중심 이미지가 되면서 작품에 개성을 부여하고 있는 셈이다. 여인이 입은 핑크빛 옷은 다른 색들 사이에서 확실히 눈에 띈다. 그리고 오른쪽 아래에는 '언제 결혼하는 거야NAFEA Faa ipoipo'라고 적혀 있다. 그는 그 지역 언어를 전혀 모르는 상태에서 그들이 사용하는 말의 뉘앙스에 반했던 것 같다.

역사학자 낸시 매튜스Nancy Mowll Mathews는 고갱은 그쪽 원주민들을 "오로지 노래를 하거나, 춤을 추거나 혹은 사랑의 대상으로 묘사했다"고 기록했다. 동료들로부터 주제들에 관해 흥미를 불러일으켜 그에게 돈을 보내는 등의 지원을 유도했다는 것이다. 그렇지만 서유럽 사람이던 작가 스스로 국제적으로 관심이 덜 하던 타히티를 위한 진실이 무엇인지 잘 알고 있었다.

이 그림과 함께 타히티에서 완성한 모든 작품은 뒤랑 뤼엘 화랑에서 전시했다. 처음에는 다른 그림들에 비해 상대적으로 거부 반응이 있었으나 점차 고갱의 그림을 이해하는 관람자가 늘면서 서서히 작품이 판매되었다. 고갱은 이 작품을 가장 중요하게 여겨 다른 한 점을 포함하여 1,500프랑이라는 높은 가격을 책정했다. 그 때문인지 판매에 어려움을 겪었다. 그러다가 1917년 제네바의 메종 무스 화랑Maison Moos Gallery에 전시되었을 때 스태클린이 구입했다.

해바라기를 그리는 반 고흐

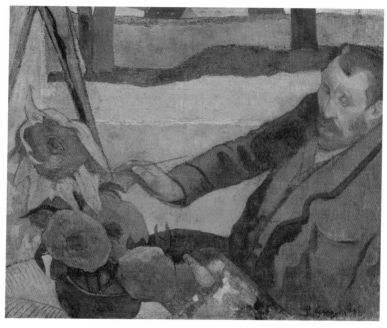

〈해바라기를 그리는 반 고흐The Sunflower painter〉
Paul Gaugin, 1888, 73×91cm, Van Gogh Museum, Amsterdam

반 고흐는 어쩌면 순진할 정도로 야심 찬 생각을 했는지도 모른다. 그에 반해 고갱은 주식 중매인 출신으로, 나이 들어 그림에 입문하지만 원래 계산이 빠른 사람이었다. 그는 반 고흐 형제가 미술상 집안이라는 배경에 주목했다. 특히 동생 테오를 의식했다. 유럽 최대 화상 체인을 인수한 고흐 형제의 백부에게는 자손이 없었다. 당연히 백부의 기업에서 일하는 테오의 위치는 대단한 것이었다.

고갱은 반 고흐가 남프랑스 아를로 내려와 함께 그림을 그리면서 화가 공동체를 이루자는 제안을 하자, 이런저런 이유를 대다가 그의 부탁이 워낙 간절하여 순순히 응낙했다. 그가 고흐와 함께 지낸 기간은 두 달 정도였다.

성향이 매우 다른 두 사람, 게다가 그들의 그림 스타일까지 서로 매우 달랐다. 그들의 우정은 깊어지는 듯했지만 매일 이어지는 논쟁은 언제나 날카로운 대립으로 끝났다. 그들은 지향점은 물론 여성 취향까지 달라 거의 모든 면에서 말다툼이 생겼다. 하지만 공통적인 것은 둘 다 그림을 열심히 그렸다는 사실이다.

이 그림은 빈센트 반 고흐가 해바라기를 그리는 장면이다. 의아하게도 위에서 내려다보며 그렸는데 이는 평소 그에 대한 고갱의 생각을 읽을 수 있는 관점이다. 그는 속으로 고흐를 무척 깔보았다. 그게 반 고흐가 귀를 자르는 자해 소동을 일으킨 큰 이유 중 하나였다. 심지어 몇몇 연구가들은 반 고흐의 자살도 고갱의 교묘한 계략 때문이었을지 모른다고 말하기도 한다. 고흐의 성격을 잘 아는 고갱이 권총 한 자루를 선물했거나 짐 속에 몰래 넣어두었다는 식이다.

야외 사생을 하고 돌아가던 반 고흐의 배낭에서 권총이 우연히 삐져나왔는데, 그때 동네를 지나던 어린 학생들이 이를 발견해 줍거나 거의 뺏는 상황이 되었다는 것이다. 이미 반 고흐는 동네 사람들에게는 거지 차림을 한 정신에 문제 있는 사람으로 알려졌던 터라, 아이들이 놀리고자 모여들면서 권총 문제로 승강이를 벌이다가 오발 사고가 났다는 설이다.

그림으로 돌아가 보면, 무성의할 정도로 배경을 희미하게 처리하여 시선을 앞쪽으로 이끈다. 반 고흐의 캔버스 속 해바라기는 해체되면서 그가 들고 있는 팔레트를 거쳐 입고 있는 옷으로 이어진다. 고갱의 그림 스타일을 그대로 보여주고 있다.

이 그림을 그린 후 몇 주 지나 그들은 마지막을 알리는 큰 싸움을 벌인다. 이 그림에서 의도했든 아니든 고흐는 정신병자가 되어 병원에 갇히게 된다.

우리는 어디에서 왔는가? 우리는 누구인가? 우리는 어디로 가는가?

고갱은 타히티에 머물면서 그리기에 몰두했을 뿐 아니라 현지 여인들과 로맨스를 즐기며 약물에 빠져 지낸 것으로 알려져 있다. 구체적으로, 어떻게 지냈는지 살펴보자.

1895년 고갱은 다시 타히티로 향했다. 그리고 그곳에서 6년을 보냈다. 지역에서 가장 번화한 곳이던 파페티Papeete에서 마치 화가이자 농장주나 된 듯이 대부분의 나날을 안락하게 보냈다.

이 기간 작품 판매도 점차 잘 되면서 후원자들의 도움이 이어졌다. 파페티에서 동쪽으로 10마일 떨어진 푸나아위아Punaauia에 갈대와 지푸라기 등으로 꽤 넓은 집을 세웠다. 그리고 그곳에 커다란 스튜디오를 만든 다음 절약하며 생활했다.

줄 아고스티니Jules Agostini라는 그를 잘 알고 지내던 꽤 능력 있는 아마추어 사진작가가 1896년 그의 집을 사진에 담았다. 그 직후 그곳을 팔고 근처에 새로운 집을 지었다. 또한 프랑스의 가장 비판적인 잡지였던 《매큐 드 프랑스Mercure de France》의 주주가 되어 정기 구독을 하고 파리의 후원자, 비평가, 미술상, 동료 작가들과 교류를 이어갔다.

파페티 지역 주변에 머물면서 그쪽에서의 정치적 역할이 커졌고, 1898년과 1899년 사이에는 읽을 매체가 없는 그 지역을 위해 뭔가를 쓰는 일을 해야만 하던 때였다. 식민지 정부에 대항하는 지역 언론에 점차 참여했다. 그 언론은 최근까지 이어졌는데 그가 편집에 참여할 때의 제호는 《미소: 그러나 깊이 있는 신문Le Sourire: Journal sérieux, The Smile:

A Serious Newspaper》이었으나 나중에 《익살스러운 신문 Journal méchant, A Wicked Newspaper》으로 바뀌었다.

그가 신문을 제작하며 만들던 목판과 그림들이 남아 있다. 그리고 1900년 3월에는 《르 게프 Les Guêpes》를 창간하고 자신이 편집까지 맡아 수입을 만들었다. 그런 작업을 다음 해 9월 타히티를 떠날 때까지 지속했다. 그가 편집을 맡았을 때 식민지 당국과 총독에 대해 악의적인 공격만을 주로 했지, 지역민의 일상적인 일에는 별로 관심을 보이지 않았다.

타히티에서의 첫해에 그는 한 점의 작품도 만들 수가 없었다. 대신 "조각에만 집중해야 했다"고 젊은 모험가이자 전기 작가로 고갱과 매우 친하게 지내던 앙리 드 몽프레 Henry de Monfreid에게 고백했다. 그러나 그렇게 작업한 것들은 남아 있는 것이 적고 그나마도 대부분 몽프레가 소유했다. 고갱의 전기를 쓴 다른 작가 벨린다 톰슨 Belinda Thomson은 일종의 변종 종교를 모티브로 한 약 50센티미터 높이의 통나무 십자가 Oyez Hui Iesu, Christ on the Cross를 언급하기도 했다. 브리타니에 머물고 있을 때 플로메보두 Pleumeur-Bodou 지역에는 선사시대 거석 유적 멘히르 menhirs가 남아 있었다. 성당에서는 그곳의 한 공예가가 만든 통나무 조각 작품을 세례식 때 이용했는데 이에 영감을 받아 만든 것 같다.

그가 그림을 다시 그리게 되자, 큰 입상 standing으로 이루어진 다분히 성적인 분위기의 누드 회화 연작을 그려나갔다. 그것들이 바로 〈신의 아들 Son of God(Te tamari no atua)〉과 〈두 번 다시는 Nevermore(O Taiti)〉이라는 작품이다.

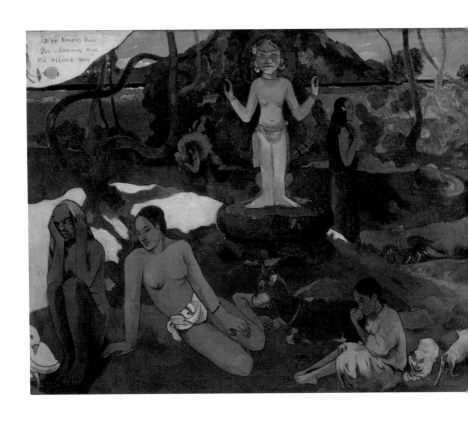

내 손 안의 작은 미술관

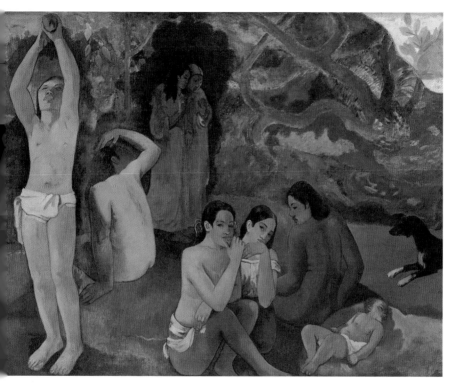

〈우리는 어디에서 왔는가? 우리는 누구인가? 우리는 어디로 가는가?
Where Do We Come From? What Are We? Where Are We Going?〉
Paul Gauguin, 1897-1898, 139×375cm, Museum of Fine Arts, Boston, Massachusetts

벨린다 톰슨은 다소 복잡한 진전에 주목했고, 미술사가이자 작가인 낸시 매튜스는 당시의 토속문화이자 식민지 시대의 기독교적 상징에 대해, 고갱이 남다른 애착을 갖고 돌아온 사실에 주목한다. 현재 타히티에서는 고갱의 뜻을 받아들였는지 그들의 종교적인 신념을 국제적으로 내세워 강조하며 보존코자 노력하고 있다.

고갱의 건강은 계속 좋지 않아 여러 질병으로 몇 차례 병원에 입원하기도 했다. 그는 프랑스 한 바닷가 마을에서 술을 마시고 싸움을 벌여 발목이 부러진 일이 있었다. 그때 입은 부상을 적절히 치료하지 못해 늘 통증에 시달렸고, 게다가 무릎까지 좋지 않아 보행에 곤란을 겪었다. 비소 치료를 받으면서 열대성 날씨 속에 습진이 있는 부위가 마치 쑤시는 것 같다고 토로했다. 그의 전기 작가들은 그가 매독을 앓고 있었다고 쓰고 있다.

1897년 4월 가장 사랑하는 딸 엘리느^{Aline}가 폐렴으로 죽었다는 기별을 받았다. 당시 그는 집과 땅을 팔고 은행에서 많은 돈을 빌려 산과 바다를 볼 수 있는 호화스러운 집을 짓고자 하던 시기였다. 집에 너무나 많은 지출을 한 나머지 연말 무렵에는 은행 잔고가 거의 바닥이 나고 말았다. 건강의 악화와 산적한 빚, 그리고 사랑하는 딸을 잃은 아픔에 그는 절망에 빠졌다.

그런 상황에서, 마지막 예술적 기술記述이자 명작(그는 이 작품을 마치고 바로 자살할 것이라는 편지를 몽프레에게 보냄)으로 여길 수 있는 이 작품을 완성했다. 작품은 이듬해 11월 다른 작품 8점과 함께 볼라 화랑Vollard's gallery에 전시되었다. 이는 1893년 있었던 뒤랑 뤼엘에서의 개

인전 이후 처음 열린 기획전이었다. 전시회는 성공적이었고 비평가들은 그가 이룩한 새로운 구성에 찬사를 보냈다.

그러나 작품 판매에는 어려움이 따랐다. 1901년에서야 프랑스인 가브리엘 프리조Gabriel Frizeau에게 2,500프랑(2000년 미화 기준으로 1만 달러 정도)으로 팔렸고 볼라 화랑에 500프랑의 수수료를 냈다.

아무튼, 그가 보낸 타히티에서의 마지막 달만큼은 꽤 안락했다. 그는 친구들을 즐겁게 해주고자 일부러 자유스러움을 과시하기도 했다. 도자기 제작을 시도했지만 그 지방의 토질이 맞지 않아 제작을 그만두었고, 적절한 판화 기계가 없어서 단색으로 찍어낼 수밖에 없었다. 이때 만들어진 판화들은 찾기 매우 힘들어 무척 비싼 가격에 거래되고 있다.

푸나아위아에서 고갱과 동거한 여인은 이웃집 딸 파우라 아 타이Pahura a Tai로 처음 만났을 때 겨우 14세이었다. 그녀와의 사이에는 두 아이가 있었는데 딸은 어릴 때 죽고 아들은 엄마 홀로 키웠다. 매튜스의 기록에 의하면 자손들이 아직 타히티에 살고 있다고 한다.

파우라는 고갱과 함께 다른 지역으로 이사 가는 걸 거부했는데, 그 이유는 푸나아위아에 살고 있는 그녀의 가족들과 멀리 떨어져 살기 싫어서였다. 그 이전 이미 고갱은 그녀를 데리고 10마일이나 떨어진 파페티에서 함께 작업한 적이 있다.

1907년 영국의 소설가 서머셋 몸William Somerset Maugham이 그녀를 방문했을 때 그녀는 고갱에 관한 기억이 별로 없다면서 대화를 거부하고, 고갱의 파리 가족들로부터 돈을 받아오지 않은 것에 대해 책망했다

고 한다.

　고갱은 11세부터 16세까지 오를레앙Orléans 외곽에 있는 작은 신학교 학생이었다. 그곳에서 뒤판룹 주교Félix-Antoine-Philibert Dupanloup로부터 가톨릭의 예식을 배웠다. 주교는 자신만의 교리문답서를 만들어 젊은 학생들의 마음속에 간직하게 했다. 또 이들에게 자연이라는 생명 속에서 적절한 영적 반영이 이루어진 삶을 추구하도록 이끌었다.

　그때 그가 던진 근본적 교리문답 세 가지가 바로, "인간 본성 humanity은 어디에서 오는가?", "그리고 어디로 가는가?", "인간 본성은 어떻게 진행되는가?"였다.

　고갱의 삶은 가톨릭에 반항하는 식이었지만, 그때 뒤판룹 주교가 심어준 근본적인 교리는 마음속에 뚜렷하게 남아 있었다. "어디로 where?"는 그의 미술에 근본적인 물음이 되었다. 그리하여, 프랑스에서 보내던 삶을 좀 더 단순하게 만들고자 1891년 타히티로 떠났다.

　그가 1897년 또는 1898년 완결한 작품에 개인적인 신화가 고양되어 표현된 것일 수 있다. 그는 그림들을 통해 사상의 웅대한 정점과 명작을 구현하고자 했다. 그림을 그리면서 실망하고, 가장 사랑하는 딸이 어린 나이에 저세상으로 간 비극에 신음하고, 과도한 빚으로 압박을 받던 그는 이 그림을 그린 후 스스로 목숨을 끊고자 비소를 다량 복용하지만, 자살에 실패한다.

아를의 농가

1888년 10월 고갱은 남프랑스 아를에 도착했다. 그곳에는 일찌감치 내려와 자리를 잡고 그를 기다리던 반 고흐가 있었다. 가을 내내, 두 작가는 함께 지내면서 그림을 그렸다. 그러다가 점차 둘 사이에 긴장이 고조되고, 결국 극단적인 말다툼 끝에 반 고흐가 자신의 귀를 자르는 비극과도 같은 일이 벌어지고 말았다.

그곳에서 고갱은 이 그림처럼 어떠한 환상의 깊이 같은 것이 없는, 그냥 장식과도 같은 색채로 이루어진 자연 풍경을 그렸다. 그럴지만 어떤 부분은 조금 의아하게 보이는 데, 예를 들면 구석에 있는 강아지의 그림자가 그렇다.

아를 근처의 풍경, 특히 이 지역의 모습은 매우 전형적인 농가이다. 전통적 별장 모습으로의 농가 주택과 그 지역에서 흔히 보는 사이프러스 나무, 그리고 쌓인 건초더미는 수확이 끝났음을 알게 해준다. 그가 보여준 방법은 많은 부분 그가 존경한 세잔의 영향이었다.

기하학적 형태의 강조와 붓 터치를 가지런히 위치시키면서 어떤 그물망으로 주의 깊게 연결하는 방식으로 건초더미와 농가 주택을 묶었는데, 세잔에게서 영향받은 주변 환경 표현기법을 다시 만든 것이었다.

이렇게 전통적인 프랑스 전원 풍경을 구성해나간 방식은 그만의 입맛에 맞는 구조로 확신한 자연이라고도 말할 수 있다. 그렇게 밝고, 신산하게 이루어진 색조는 고갱을 거쳐 반 고흐에게도 이어졌다.

〈아를의 농가Farmhouse from Arles, or Landscape near Arles〉
Paul Gauguin, 1888, 36×28.5cm, Indiana Museum of Art Indianapolis, Indiana

내 손 안의 작은 미술관

1888년 크리스마스까지 두 달 동안 아를에서 함께 있었지만 둘 사이에 불화가 생겨 이들의 협동은 깨졌다. 개성이 강한 두 사람이 부딪혔지만 두 사람에게는 어느 정도 생산적인 기간이기도 했다.

반 고흐는 이 지역에 예술인들만의 영토 조성을 간절히 소망했는데, 이는 상호 편의를 공유하며 각자의 작품 세계를 이룩하는 개념이었다. 그 기간 고갱이 쓴 캔버스는 반 고흐가 건네준 것들이었으며, 그림의 장소인 크호 역시 반 고흐가 가장 좋아하던 곳이었다.

브르통 풍경

〈브르통 풍경A Breton Landscape(David's Mill)〉
Paul Gauguin, 1894, 73×92cm, Musée d'Orsay, Paris

　세잔과 반 고흐와 마찬가지로, 고갱 역시 회화는 사람들의 눈에 보이는 대로 그려지는 것이 아님을 확신했다. 오딜롱 르동Odilon Redon이 너무 '수준이 낮은' 방법이라고 칭한 것처럼, 고갱 역시 인상주의 화가의 작품들을 "그 안에 어떠한 것도 들어 있지 않다"고 단호히 언급했다. 그에게 회화라는 것은 보이는 것에는 덜 의미를 부여하는 대신 이면에 잠재된, 즉 상대적으로 정신적인 '추상abstraction'이라고 부를 수

있는 내재적 실체를 고려해 완성해야 하는 것이었다.

1888년 두 번째로 브리타니에 와서 지낸 이후, 그는 사물을 간략하게 만들기 시작해 그 이상 광선의 변화나 그것들의 짧은 움직임을 반영하지 않게 되었다. 그리고 1894년 폴리네시아에서 브리타니로 돌아온 후에는 타히티에서 터득한 방법으로 이 작품을 그렸다. 그림에서는 아무런 움직임도 없이 모든 것이 안정적으로 어떤 통합이 이루어져 있다.

구불거리는 모습으로 오르내리는 길에 수직 구도로 자리한 집들과 나무들로 이루어진 초원, 시냇물 및 울타리 등이 합성된 그림이라는, 여러 브리타니의 모티브를 통하여 에덴동산 또는 원시적으로 설정된 신화를 생각나게 한다.

구름 낀 윗부분을 향하여 응답하는 듯한 직사각형 모양의 언덕은 아이들의 그림처럼 간략하게 이루어졌다. 이 두드러지는 영역을 가로지르는 세부에는 둘 다 강렬한, 즉 밝은 녹색과 에메랄드그린 색상, 주황색, 그리고 코발트블루 등과 함께 실제의 모방에 매우 임의적인 층들로 되어 있다.

가볍게 이루어진 붓놀림은 거친 캔버스 직조에 줄무늬를 만들고 있지만, 그림자를 나타내기 위한 음영은 찾아볼 수 없으며 질감에 어떤 변형이나 부조와 같은 표현 역시 찾아볼 수 없다.

앙리 드 툴루즈 로트렉

Henri de Toulouse-Lautrec, 1864~1901

〈책 읽는 여인 Reading woman(La Liseuse)〉

Henri Marie Raymond de Toulouse–Lautrec–Monfa, 1889, 68x61cm,

Musée Jacquemart–André, Paris

책 읽는 여자

이 작품은 2005년 크리스티^{Christie} 경매에서 2,240만 달러를 기록하면서 당시 세계 최고가 기록을 세웠다. 1889년에 그려진 이 그림은 툴루즈 로트렉의 깊은 통찰이 관통하고 있으며, 그만의 스타일로 그린 현대적인 초상이라고 할 수 있다.

작품의 모델은 당시 18세 엘레네 바리^{Hélène Vary}로 어릴 때부터 툴루즈 로트렉과 이웃으로 가까이 지낸 사이였다. 작품을 소장하고 있는 미술관의 큐레이터 안네 로퀘베르^{Anne Roqueber}는 "엘레네는 작가의 몽마르트르 집 근처의 이웃이었는데 '어느 날 갑자기' 매우 아름답게, 거의 찬탄할 만큼 멋지게 변했다"라고 단언하듯 적고 있다.

툴루즈 로트렉은 그녀의 초상을 그리기로 마음먹고 친구 프랑소와 고우지^{François Gauzi}에게 카메라를 갖고 오라고 부탁했다. 그녀가 모델 일을 원하기도 했지만, 자신의 사진을 찍고 싶어 하기도 했기 때문이었다.

사진작가 고우지는 로트렉과 나눈 대화에서 "마치 고대 그리스 여인과도 같던 그녀의 옆모습은 누구와도 비교하기 어려웠다"고 말하기도 했는데, "엘레네의 머리카락은 붉은색이 아니었다. 밤색에 가까운 엷은 갈색이었는데 당시 친구인 화가의 눈에는 붉은색으로 보인 것 같았다"고 언급했다.

작가는 다음 해 초 부뤼셀에서 열린 전시회(Les XX)에 이 그림과 그의 또 다른 명작 〈물랭 드 라 갈레트^{Moulin de la Galette}〉, 그 외 세 작품을

더 출품하였다. 그가 공들여 선택한 만큼 전시된 작품들은 큰 주목을 받았다.

1890년 툴루즈 로트렉은 "1월 말에 멋진 작품, 또는 훌륭한 그림들을 갖고 벨기에로 갑니다. 허접한 벨기에인들!"이라고 할머니에게 편지를 썼다.

이 작품과 〈물랭 드 라 갈레트〉는 인간적인 일상에 감성적이면서도 정신적 실제를 발전시키고 표현하고자 한 그의 예술 세계의 목적에 부합하는 것이었다. 커다란 카페와 카바레 장면들에서도 멋진 광경을 기록하는 데만 관심을 둔 것이 아닌 공연자들과 관중의 정신적·감정적 환상까지도 표현하는 것이 그가 그림에서 의도한 큰 목표였다.

그의 초상화들에서 볼 수 있는 힘과 솔직함은 이러한 의도가 표현 가능했지만, 이 작품에서는 정신적인 면을 더 탐구하고자 했던 그의 고귀한 기법적 증거를 볼 수 있다.

이 그림은 알려진 자료들이 그리 많지 않다. 전시되고 있는 장소도 파리에서 잘 알려지지 않은 곳이다. 하지만 파리에 간다면 시간을 내어 미술관을 찾아가 감상할 만한 작품이다.

붉은 머리 여인

〈붉은 머리 여인Red headed woman in the Garden of M. Foret〉
Henri de Toulouse Lautrec, 1887, 71.4×58.1cm, Norton Simon Museum,
Pasadena, California

첫눈에 그녀가 들어왔다. 툴루즈 로트렉은 두 친구와 함께 점심식
사를 하고 있었다. 그때 홀로 걸어가는 젊은 여인이 눈에 들어왔다.
작업복 차림의 여인은 그리 눈에 띄지 않는 분위기지만 붉은 머리카
락은 예외였다. 이후 몇 년간 그녀는 툴루즈 로트렉 그림의 모델을

앙리 드 툴루즈 로트렉

했다. 툴루즈 로트렉이 유명세를 치르게 되면서 사람들 또한 그의 모델인 그녀에게 주목했다.

그녀는 원래 세탁부였다. 툴루즈 로트렉의 그림에는 밤의 세계들이 주로 펼쳐진다. 무희들과 술 취한 남자들, 그리고 매춘부들을 볼수 있다. 그는 그런 모습들을 매우 부드럽고, 심지어 우아하고 친숙하게 와 닿게 묘사했다. 이 여인을 모델로 한 그림 대부분에서 그녀의 얼굴 정면을 보기 어렵다. 머리카락 같은 것 말고는 그녀가 누구인지 알아보기 쉽지 않다.

그리고 이 작품은 툴루즈 로트렉 작품에서는 보기 드물게도 야외에서 그린 것이다. 그는 야외 사생을 별로 좋아하지 않은 작가로 유명하다. 야외에서 그림을 그리다가 비가 내리면 "내가 그림을 그리는 일을 원치 않던 아버지께서 심술을 부리는 것"이라는 이유를 대곤 했다고 한다.

세탁부

〈세탁부La Blanchisseuse〉
Henri de Toulouse-Lautrec, 1884–1888, 93×75cm, Private Collections: A Journey of the
Impressionists to the Wild Animals

　　툴루즈 로트렉의 그림은 경매에 나올 때마다 최고의 가격을 기록
하는 것으로 유명하다. 지금 보는 그림 역시 그렇다.

〈세탁부La Blanchisseuse〉 또는 〈흰색 블라우스의 세탁녀〉라는 제목의 이 그림은 2005년 11월 크리스티의 경매에서 2,200만 달러에 판매되었다.

1866년에 그린 그림으로 모델은 카르멘 고뎅Carmen Gaudin이라는 세탁부이자 매춘부이다. 그의 그림에는 매춘부 여성이 많은데 특히 고뎅의 그림들에서는 어떤 특별함이 읽힌다. 툴루즈 로트렉이 가장 선호한 모델이지만 고뎅의 자세한 모습은 거의 찾아보기 힘들다. 그와 매우 친하던 수잔 발라둥과 비교할 때 상당히 이색적이다.

그냥 '붉은 머리'로 알려진 그녀의 시선은 언제나 외면하고 있는 모습이다. 이 그림에서처럼 창밖을 보거나, 등을 보이거나 고개를 숙이는 것 같은 자세이다. 하층민의 여인이었지만 그런 모습으로 그녀의 자존감을 표현한 것은 아니었을까 한다.

툴루즈 로트렉만이 하급 노동자 계층의 여인들을 그린 화가는 아니었다. 수잔 발라둥이 그를 떠나 드가나 르누아르 같은 이의 모델을 한 것만 보아도 알 수 있다. 당시의 많은 가난한 화가들이 하층민 여인을 모델로 썼다.

툴루즈 로트렉은 그의 짧은 생을 살았음에도 유화 737점, 수채화 275점의, 판화와 포스터 363점 등 많은 작품을 남겼다. 그의 포스터들은 주로 물랭 루즈Moulin Rouge와 관련된 축제에 관한 것이었다. 그가 남긴 소묘만도 5,084점에 달하는데 많은 작품이 분실된 것을 고려할 때 이보다 훨씬 더 많은 작업을 했음을 알 수 있다.

그를 보살피던 어머니는 그가 미술 수업을 마칠 무렵 고향으로 돌

아갔다. 그러면서 그에게 생활비를 계속 보냈다고 한다. 그러나 툴루즈 로트렉은 다른 작가들이 하찮게 여기던 포스터나 광고 판화 작업을 하면서 어머니가 보내주는 돈이 필요 없을 만큼 여유 있게 살 수 있었다.

미술 수업을 마치고 나오는 길에 고뎅을 만나 구두로 모델 계약을 맺은 다음, 그는 어머니에게 금발 머리의 멋진 여인을 만났다고 편지를 썼다. 고뎅은 매우 헌신적인 모델 역할을 했으나 툴루즈 로트렉의 당시 나이가 막 20대로 접어든 어린 때라 심각한 관계로까지는 발전하지 않았던 것 같다.

이 그림은 그의 주변 사람들, 특히 스승인 페르낭 코몽에게 큰 칭찬을 받은 작품이다. 이 그림으로 인해 밤일하던 세탁부나 매춘부, 댄서 등이 가욋돈을 벌 수 있는 직접적 계기가 되었다. 하층민 여인들이 또 다른 돈벌이가 있음을 알리는 작품이었던 셈이다.

툴루즈 로트렉의 작품은 많은 미술 비평가와 미술사가들로부터 큰 관심과 좋은 평가를 받았다. 세탁부 관련 그림을 여럿 더 제작했고, 미술애호가들로부터도 좋은 호응이 이어졌다.

킬페리쿠스의 볼레로를 추고 있는 마셀르 렌더

미술 수업을 위하여 파리에 온 툴루즈 로트렉은 나이트클럽 등지에서 거의 상주하다시피 하면서 목탄과 붓으로 모든 것을 그렸다. 그가 그린 대상은 파리 오페라grand Paris Opera는 물론 유명한 물랭 루즈에서의 상류층 관람자들과 공연자, 심지어 매춘부들까지 망라되어 있다.

이렇게 카바레의 무희들, 코미디언들과 사회적으로 성공한 멋진 신사라는 유명인을 그린 툴루즈 로트렉는 어떤 면에서는 '팝문화pop culture'를 이룩한 앤디 워홀Andy Warhol 같은 인물이었다.

그에게는 당시 파리의 전위적 극장과 카바레에서 공연하던 유명한 춤의 형식들이나 극장문화 같은 모든 것이 어떻게든 그림으로 구현해보고 싶은 열정의 대상이었다. 그 때문에 단순한 관람자에서 벗어나 적극적으로 참여해 포스터들을 디자인했고, 극장 쇼 장면이나 프로그램도 구성하고 무대를 비롯해 많은 의상 연출에도 관여했다.

그러면서 선호한 주제 중 하나가 빨강 머리의 여배우 마셀르 렌더Marcelle Lender였다. 그녀를 처음 만난 1893년부터 그는 극장에 정기적으로 출입하기 시작했다. 그러다가 2년 후 집중과 열정이 절정에 다다르게 되는데 바로 그녀가 프랑스의 오페라 작가이자 작곡가 에르베Hervé의 오페레타 〈킬페리쿠스Chilpéric〉의 재공연에 주인공이 되었기 때문이다.

이 오페라는 6세기 말 프랑크 왕국의 왕 킬페리쿠스에 관한 이야

〈킬페리쿠스의 볼레로를 추고 있는 마셀르 렌더
Marcelle Lender Dancing the Bolero in 'Chilpéric'〉
Henri de Toulouse-Lautrec, 1895–1896, 145×149cm, National Gallery, Washington D.C.

앙리 드 툴루즈 로트렉

기로, 그를 재조명한 일종의 희극 오페레타(소형 오페라)로 1895년 2월 1일부터 그해 5월 1일까지 파리의 바리에테 극장Théâtre des Variétés에서 공연되었다.

이 공연은 툴루즈 로트렉에게는 드라마적 요소나 감정적 호소를 하는 내용은 없었지만, 공주역을 맡은 여배우만은 달랐다. 어떤 특정 주제나 예술인에게 지속적으로 관심을 갖는 일종의 집착obsession으로도 볼 수 있지만, 그는 그림과 순수 열정으로 그녀에게 계속 집중했다.

공연 기간 3개월간 렌더가 볼레로를 추는 2막을 보기 위해 20번 이상 관람을 하면서 부지런히 여배우를 스케치하고 연구하여 〈킬페리쿠스〉에서 이루어진 석판화 여섯 점과(그것 중 다섯이 공연 장면이다) 나중에 기념작이 되는 회화 두 점을 완성했다.

툴루즈 로트렉의 훌륭한 결과물은 렌더에게 큰 감동을 주었다. 그녀는 그를 정말 대단한 사람이라고 칭하면서 자신을 정말로 좋아하기 때문에 딱 맞는 초상을 그린 것이라고 존경을 표현했다.

극 중에서 킬페리쿠스의 부인이 될 스페인 공주인 갈스빈트Galeswinthe가 멋진 볼레로 춤을 추는데, 툴루즈 로트렉이 그 장면을 큰 캔버스에 공들여 그린 것 중 하나가 바로 이 작품이다. 그녀를 중심으로 상호 보완적인 빨강과 초록 그림자와 함께 밝고 희미한 색상과 검은색이 도는 스페인식의 옷을 입은 그녀의 실루엣은 강렬한 곡선으로 묘사되어 있다. 이렇게 그녀의 모습은 동적이면서도 관능적이다. 그리고 그녀의 머리와 함께 꽃처럼 보이는 비단 속치마를 그렸다. 중심 악장에서는 검정 스타킹을 신은 긴 다리를 앞으로 대담하게 내

밀고 있는 모습이다. 깊게 파인 상의와 바닥에서 반사된 초록 불빛이 그녀의 볼륨 있는 가슴을 강조한다. 왼편에 왕관을 쓰고 앉아 있는 킬페리쿠스 왕을 비롯하여 오른편에 팔을 허리춤에 대고 서 있는 갈스빈트의 남자 형제인 돈 네르보소 Don Nervoso 등 모든 출연자의 시선이 춤을 추고 있는 그녀에게로 집중되어 있다.

네르보소는 바로 렌더 뒤에서 감동한 듯 감탄의 표정을 짓고 있는데, 그는 작가인 툴루즈 로트렉을 대신하고 있는 셈이다.

원본 인쇄 작업의 커버

〈원본 인쇄 작업의 커버Cover for 'L'Estampe Originale'〉
Henri de Toulouse-Lautrec, 1893, 58.4×82.8cm, The Art Institute of Chicago, Chicago

툴루즈 로트렉의 포스터들은 1890년대 파리 사람들의 익숙한 일상을 다채로운 색상과 제법 큰 크기로 제작되어 당시에도 인기가 많았다. 지금까지도 이른바 '좋은 시절the Belle Epoque'을 나타내는 상징 같은 멋진 이미지들로 간주한다. 툴루즈 로트렉는 몽마르트르를 중심으로 있던 이름 있는 카페들과 음악회, 카바레 등에 수시로 드나들던 고객으로 당시의 지성인들, 예술가들과도 폭넓게 교류했다. 실험적으로 출판되던 문학잡지《라 레뷰 블랑슈La Revue Blanche》에 사용하기 위해

내 손 안의 작은 미술관

그가 만든 포스터는 자주 들르던 공연장의 주요 출연자이며 잡지편집자의 부인인 미시아 나탕송Misia Natanson을 위해 그린 것이었다.

툴루즈 로트렉은 석판화 제작을 일찍 시작했다. 당시 석판화는 생생한 색상 인쇄를 크고 멋지게 이룰 수 있는 혁신적 기법이라 신흥 부르주아 수집가들에게 꽤 인기를 끌고 있었다. 앞서 언급한 잡지 포스터를 시작으로 다듬어진 석판화 실력으로 인쇄물 350개 이상과 포스터를 30종이 넘게 제작했을 뿐 아니라, 음악회와 서적의 표지 및 극장 프로그램을 위한 그림들을 만들었다. 이 모든 것들은 대중에게 이전까지는 볼 수 없던 전위적 언어로 전달되었다. 그는 인쇄소에서 전문가들과 함께 직접 작업하면서 석판화의 기술적 완결을 시도하였다. 바로 이 작품에 그 결과가 나타난다.

자신의 친구이자 유명한 공연 예술가인 제인 아브릴Jane Avril을 위한 레스텅프L'Estampe 원본 프로그램 표지 작업 장면이다. 그녀와 더불어 앙코르Ancourt 인쇄소의 기술자 페레 코티에Père Cotelle가 인쇄물 검사를 하는 모습이 함께 그려져 있다.

색종이를 위한 새로운 종이 생산 등과 같은 기술적 작업, 혹은 유명한 춤 캉캉을 추던 연예인들을 위한 작품이든 간에 그의 디자인이 보여준 단순성과 추상적 표현은 모두에게 호평을 받았다.

당시 일본 목판화에서는 대각선 투시법에 어긋나면서도 돌연하게 그려진 장면들이 생생한 패턴 및 평면적 색상, 구불거리는 선묘 등과 함께 인상주의 화가들과 포스터 작가들에게 큰 인기를 끌었다. 이들은 이전에 볼 수 없던 새롭고 산뜻한 기법이 되었다.

반 고흐의 모습

〈반 고흐의 모습Vincent van Gogh〉
Henri de Toulouse-Lautrec, 1887, 54×45cm, Van Gogh Museum, Amsterdam

반 고흐는 툴루즈 로트렉과 매우 가까운 친구였다. 그들은 파리에서 화가 페르낭 코몽의 스튜디오에서 함께 수업을 받으면서 친해졌다. 1887년에는 레스토랑 뒤 샬레Restaurant du Chalet에서 함께 전시회를 열기도 했다. 이 그림은 당시 파리에서 예술가들의 집합소로 유명하던 카페 두 통브항Café du Tambourin에 앉아 있는 반 고흐의 모습이다.

내 손 안의 작은 미술관

물랭 드 라 갈레트 구석 자리

툴루즈 로트렉이 활동하던 당시 파리 환락가를 들여다보면 몽마르트르 지역의 가수, 댄서, 나이트클럽 출연자들과 그 후원자, 꽤 알려진 매춘부들과 고객들에 대해 알 수 있었다. 그리 자랑스럽게 내세울 수 없는 소재들이 툴루즈 로트렉의 그림에서는 중요한 주제였다.

툴루즈 로트렉은 드가를 존경하여 그의 어딘가 이상스러우면서도 약간 불분명한 사실주의를 받아들였다. 새로운 소재인 석판화를 잘 다루게 되면서는 본격적으로 멋진 포스터들과 삽화를 만들었다. 그런 까닭에 그는 회화와 더불어 그래픽디자인 세계에서도 인정을 받는 드문 작가이다.

그는 신체적인 약점 때문에 소외를 느끼면서도 음주에 탐닉하며 몽마르트르의 많은 나이트클럽과 술집들을 전전했다. 당시 파리는 시장 위스망 남작에 의하여 멋지게 변신하고 있었지만, 밤의 뒷골목을 두루 돌면서 많은 하층 노동자들과 사귀며 지내던 그와는 관련이 없었다.

그의 그림에서는 비탄과 동정심 같은 특별한 동기가 작용이라도 한 건지, 화면 어딘가에 유쾌하면서도 슬픈 현실감 같은 통찰이 드리워져 있다. 그는 언제나 많은 사람으로 붐비던 〈물랭 드 라 갈레트 구석 자리Corner of the Moulin de la Galette〉에서 조차도 자발적으로 참여하여 분위기를 주도한다기보다는 스스로 방관자임을 알리고, 모든 것을 훔쳐보고 있었다.

작품은 1876년 제작된 르누아르의 〈물랭 드 라 갈레트의 무도회Ball at the Moulin de la Galette〉를 의식한 것이다. 르누아르는 당시 최고로 멋진 그곳에 맥주나 와인을 마시면서 대화를 나누고 춤을 추기 위해 간 것이지만, 10여 년이 지난 후 그 장소는 과거의 명성을 저녁 시간에 음악회 등을 선보이는 물랭 루즈에 넘기고 쇠락해 있었다.

이 그림에는 화려하면서 걱정 없던 세상과는 거리가 있다. 댄서들이 춤추는 곳의 뒤쪽에 마치 만화의 한 장면처럼 보이는 인물 네 명과 왼편에 서 있는 젊은 여성은 무대에서 떨어져 있으면서 그림 바깥의 뭔가를 응시하는 듯하다. 그녀는 세기말의 퇴폐적 면모를 나타내는 전형적인 모습이자 마치 넋을 놓은 자세로 그림에 어떤 영감을 부여하는 인물muse로는 조금 거리가 있다. 저속함을 느낄 정도로 소란스러운 공개적 장소에서도 비록 옆모습이지만 그녀의 미모는 빛나고 있다.

이 외에 두 명의 다른 여인들이 있다. 한 사람은 나이 들었고 다른 이는 첫 번 여인보다는 가냘프다. 그리고 한 여인이 앉아서 누군가로부터의 춤 권유를 기다리고 있다. 그녀들 뒤에 보이는 한 남자는 전혀 개의치 않고, 심지어 그의 몸은 캔버스에서 잘려나가 있다. 게다가 시선은 앞에 서 있는 멋진 여인과 다른 곳을 향하고 있다.

이런 방식으로 툴루즈 로트렉은 도시에서 사는 이들이 느끼는 극적인 소외를 비롯하여 그들이 그런 고독을 이겨내면서, 한편으로는 영원한 희망을 갈구하고 있음을 보여주었다.

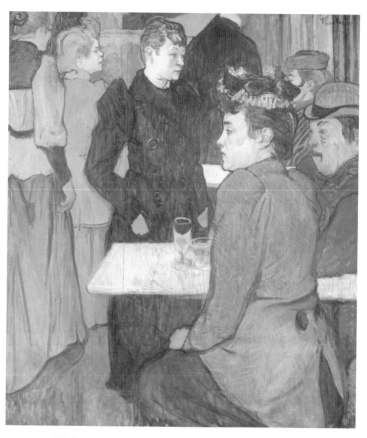

〈물랑 드 라 갈레트 구석 자리|Corner of the Moulin de la Galette〉

Henri de Toulouse-Lautrec, 1892, 100×89.2cm, National Gallery, Washington D.C.

(Chester Dale Collection)

•

앙리 드 툴루즈 로트렉

붉은 머리

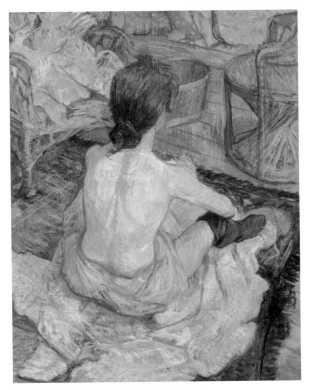

〈붉은 머리Rousse〉 또는 〈목욕 La toilette〉
Henri de Toulouse-Lautrec, 1889, 67×54cm, Musée d'Orsay, Paris

툴루즈 로트렉은 여성들의 목욕과 화장 장면 같은 개인적이면서
은밀한 순간들을 그림으로 남겼다. 이 그림에서 여인은 화면의 중앙
에 앉아 마치 조각 작품과도 같은 자신의 등을 자세히 보여주고 있
다. 주변의 어딘가 보이는 약간 우스꽝스럽게 생긴 의자는 그림이 작

가의 쿨랑쿠 거리^{rue Caulaincourt}에 있는 스튜디오에서 작업된 것을 알 수 있게 한다.

목욕하면서 몸을 치장하는 여인 그림은 특히 매리 캐섯과 보나르^{Bonnard} 같은 화가들이 많이 다루었지만, 그는 드가가 그린 자연스러운 모습에서 큰 영향을 받았다.

1886년에 열린 여덟 번째이자 마지막 인상파전에 드가가 출품한 목욕하는 여인의 연작은 마치 어떤 반향과도 같이 툴루즈 로트렉에게 전달되었다. 그림들에서는 아카데믹하며 전통적인 장면과는 거리가 먼, 어쩌면 이상스럽기도 한 모델들의 모습이 보였다. 위에서 내려다보고 그린 드가의 방식에 툴루즈 로트렉은 크게 감동했다.

그는 한 발 더 나가 마치 '열쇠 구멍으로 들여다보는' 방식으로 '쓸데없는 요소들이 배제된' 여인들의 모습을 그렸다. 그리고 드가와 달리 인간적이며 애정 어린 관점에서 그들을 살펴보았다.

그런데 이렇게 난데없이 여성의 벗은 등을, 그것도 위에서 내려 본 모습으로 마치 무슨 일을 저지른 듯 앉아 있는 그림은 그만큼 오해를 불러일으켰다. 각기 다른 제목에 제작 날짜까지 변동되는 일까지 벌어졌다. 그러나 작품이 그려진 해는 1889년이다. 이 그림은 1890년 벨기에 브뤼셀에서 열린 '20전'에 〈붉은 머리^{Rousse}〉라는 제목으로 출품되었다. 작가가 붙인 제목이지만, 그의 다른 그림들에서 나타나는 붉은 머리의 여인들을 총칭하는 것이기도 하다.

물랭 루즈에서

툴루즈 로트렉은 "나는 어떤 유파에 속해 있지 않아. 나는 내 세계가 있어. 하지만 드가를 좋아하지"라고 말하고는 했다.

그는 스스로 소외를 위한 소외라고 말할 만큼 언제나 바빴다. 낮에는 혼자서 열심히 그림 연습을 하다가 밤이 되면 파리의 환락가로 달려갔다. 그곳에서 밤을 새우고 매춘업소에서부터 카바레에 이르기까지 모두를 망라해 그림으로 담았다.

그는 직업적인 모델을 좋아하지 않았다. 대신 매춘부나 무대 댄서 등을 찾았다. 이들로부터 자연스러우면서도 제한 없는 동작 탐구가 가능했다. 재빠르게 소묘를 한 뒤, 두꺼운 판지 위에 엷은 유화물감을 바르면서 그림을 그려나갔기 때문에, 몇 번의 붓 터치로도 몸짓과 분위기를 그대로 표현할 수 있었다. 그것이 바로 그만의 디자인이 되면서 어디에도 치우치지 않는 개성 뚜렷한 모습이 되었다. 일본 판화에서 볼 수 있는 비스듬한 시각과 추상에 가까운 형상, 마치 서예와도 같은 선묘 등이 그에게 또 하나의 큰 영감이 되었다.

우리는 그가 그린 이 작품 〈물랭 루즈^{Moulin Rouge}〉 등을 통해 당시 파리 시민들의 밤 문화에 대한 개성 있고 정감 어린 통찰을 얻을 수 있다. 생동감, 동적인 특성과 색조로 이루어진 밤의 카페 모습은 흥미롭다. 특히 색을 통해 특유의 분위기를 그대로 잘 살려냈다. 감성과 분위기에 적절히 어울리는 이런 색감을 어떻게 만들 수 있었을까 감탄을 하게 된다.

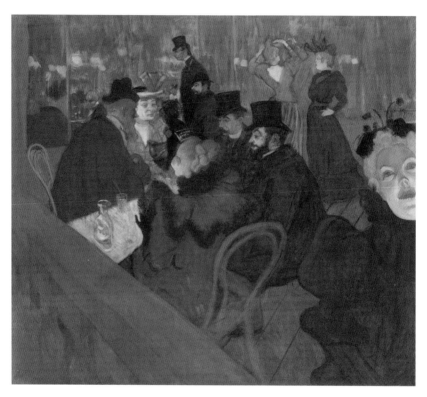

〈물랭 루즈에서At the Moulin Rouge〉

Henri de Toulouse-Lautrec, 1893-1895, 123×141cm, The Art Institute of Chicago,
Chicago, Illinois

•

앙리 드 툴루즈 로트렉

그 무렵은 회화나 화가들에게 새로운 색 재료들이 막 공급되던 시기였다. 오렌지와 노랑을 중심으로 크롬을 섞은 색상이 늘어났고 비소 성분의 에메랄드그린 안료 역시 조달이 가능해졌다.

그림의 구성 역시 파격적이었다. 전면의 오른편에 있는 가수이자 댄서인 메이 밀턴May Milton은 마치 그림에서 뛰어나올 것 같고, 반면에 왼쪽 앞의 관람자들은 정면에서 평행이 되는 구도다. 그리고 다섯 명의 사람들이 그림 중앙에 모여 있다. 작가인 툴루즈 로트렉은 앉아 있는 사람들과 함께 같은 쪽에 위치하며, 눈을 들어 다시 살펴본 공간은 마치 앞쪽으로 열려 있는 듯하다.

툴루즈 로트렉은 이렇게 연극 무대에서의 인물들처럼 사람들을 설정했다. 변칙적인 투시 표현으로 사람들은 마치 무대에서 나가는지 들어오는지 알기 힘들다. 그리고 그림 속의 주요 인물인 메이 밀턴은 마치 허공 위에서 보는 이들을 향해 둥둥 떠다니며floating 춤을 추고 있는 것 같다.

숙취

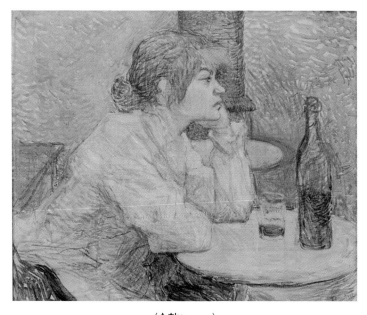

〈숙취Hangover〉
Henri de Toulouse-Lautrec, c. 1887-1889, 45.1×53.3cm, Harvard Art Museums
(Fogg Museum), Cambridge, Massachusetts(Maurice Wertheim Collection)

 카바레의 주인이자, 가수, 그리고 작곡가였던 아리스티드 브뤼앙 Aristide Bruant은 당시 이름 없던 화가 툴루즈 로트렉의 전시를 주선하고 이 작품의 제목을 직접 지었다. 브뤼앙이 작곡한 노래들은 거의 도시 빈민과 과감한 음주 등이 주제였다.

 그림 속에 앉아 있는 모델이 바로 2년 가까이 작가의 정부이던 수 잔 발라동이다. 발라동은 툴루즈 로트렉과 결혼을 고려할 정도로 깊

은 사이였다. 이 작품이 완성된 지 10여 년이 흘러 발라둥 역시 그림을 시작해 꽤 유명한 화가가 되었다.

발라둥의 찌푸린 표정에 구부정한 자세, 그리고 눈 밑에는 검은 그림자가 보이는 모습은 브뤼앙이 붙인 그림 제목에 완벽하게 들어맞는 모습이다. 탁자 위에 놓인 반쯤 마신 와인 병과 잔 하나는 그녀가 홀로 술을 마시고 있음을 알리고 있다.

스케치를 먼저 한 후 중화제로 희석하여 흐릿하게 그 위에 붓 터치를 더한 것으로 보인다. 이는 그녀가 반쯤 눈을 감은 채 카페에서 술을 마시고 있으며, 그렇게 취한 상태에서 마치 희미해진 과거의 기억을 회상하는 듯한 모습이다.

툴루즈 로트렉이 활동하던 시기에는 여성들의 알코올 중독이 매우 늘고 있었다. 그러자 의료계에서는 이에 큰 우려를 표명했고, 파리 시민 역시 심각하게 받아들였다고 한다.

수잔 발라둥의 초상

〈수잔 발라둥의 초상 Madame Suzanne Valadon, artiste peintre
〈Portrait de Suzanne Valadon)〉
Henri Toulouse-Lautrec, 1885, 55×46cm, Museo Nacional de Bellas Artes,
Buenos Aires, Argentina

툴루즈 로트렉의 집안은 전통적으로 영국에 호감이 있었다. 프랑
스에서는 그런 사람들을 일컬어 영국 예찬자 Anglophiles라고 부른다. 그
렇지만 그는 그런 사실을 그리 내세우지 않았으나 영어에는 능통했

다. 툴루즈 로트렉은 영국에 잠깐씩 가서 기업들의 광고용 포스터를 만들기도 했다.

그가 런던에 가 있을 때 극작가 오스카 와일드Oscar Wilde와 매우 친해져서, 와일드가 투옥되자 그의 구명을 위해 소리를 높이고 분주히 움직이면서 초상화도 그렸다.

한편, 그림을 위해서였는지 아니면 자신의 신분이나 신체적 문제 때문이었는지 많은 시간을 알코올에 빠져 보냈다. 대개 맥주와 와인으로 시작하여 언제나 알코올 농도 55~75도의 독주 압생트로 끝을 맺었다. 지진 칵테일Earthquake cocktail, Tremblement de Terre이라는 그를 위한 칵테일이 있을 정도였다. 보통 물컵 크기의 와인잔goblet에 압생트를 반 정도 채우고 반은 코냑을 섞은 것이다. 이런 그의 생활은 마치 술 없이 살 수 없다는 식의 모습이자, 일종의 자학으로 신체적 장애를 감추려 한 것 같다. 그렇게 술에 취한 후 종착지는 거의 매춘업소였다. 그렇게 하면서 평범하며 편하기도 한 하류층 사람들과 마음을 열면서 지낼 수 있었다. 그런 생활이 뛰어난 예술 작품을 만들어냈다.

동료 화가 에두아르 뷔야르Édouard Vuillard는 툴루즈 로트렉의 매춘 행각에 대하여 "그의 그런 행동의 원인은 바로 '도덕' 관념 때문이었을 것이다. 그는 타고난 귀족이었기 때문에 수행해야 할 의무들이 많았음에도 신체적인 문제로 할 수가 없었다. 그런 그의 운명을 도덕과 의무상실이라는 개념과 동일하게 여기며 매춘을 탐했다"라고 훗날 언급했다. 귀족으로의 책임과 행세, 의무를 수행할 수 없는 자신의 처지에 대한 위안을 매춘업소에서 찾았다.

한편, 모델 수잔 발라둥과의 관계에 대해 사람들에게 잘 알려지지 않은 사실이 있다. 여러 명의 인상주의 화가들을 비롯하여 작곡가 에릭 사티 같은 사람 등과 숱하게 염문을 뿌렸지만, 정작 발라둥은 툴루즈 로트렉과 결혼을 원했다고 한다. 오늘날의 수잔 발라둥이 있기까지 결정적인 역할을 한 사람이 바로 툴루즈 로트렉이었다. 그러나 그들의 결혼은 무산되었다. 대단한 귀족 가문의 장남이라는 신분 차이와 백작 부인이던 어머니가 반대했기 때문이다. 발라둥의 자살 소동으로 이어지면서 이 둘의 관계는 안타깝게 끝나고 말았다.

툴루즈 로트렉이 남긴 의외의 것이 있다. 그가 만든 요리책이다. 요리에 정통한 그를 기념하고자 친구이자 미술상이었던 모리스 주에양 Maurice Joyant이 《요리의 예술L'Art de la Cuisine》을 발간했다. 주에양은 툴루즈 로트렉이 죽은 후 화가 친구의 어머니를 도와 그의 그림을 알리고 나중에 그의 미술관 건립에도 기여한 인물이다.

책은 뜻밖에 인기를 끌어 1966년에는 영어로 번역되어 꽤 유명해졌다. 지금도 아마존 같은 인터넷 서점에서 제목《The Art of Cuisine》을 검색하면 찾을 수 있다.

에밀 베르나르

Émile Henri Bernard, 1868~1941

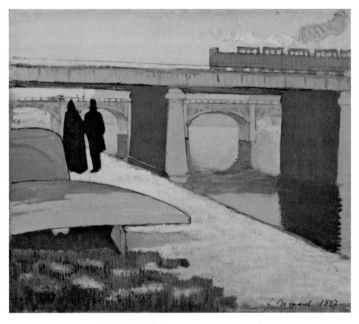

〈아니에르의 철교Iron Bridges at Asnières〉

Émile Bernard, 1887, 45.9×54.2cm, The Museum of Modern Art, New York

(Grace Rainey Rogers Fund)

아니에르의 철교

많은 인상주의 화가가 야외 사생에 몰두하면서 유럽의 여러 지명이 알려졌다. 그들의 드라마틱한 삶과 더불어 그들이 활동하고 그림을 그린 장소들도 관광지로 유명해졌다. 베르나르가 그린 아니에르 Asnières 역시 여러 인상주의 화가가 그림으로 남긴 지역이다.

에밀 베르나르는 부유한 직물상 집안의 출신으로, 그림을 배우기 위해 파리의 코몽 화실로 왔다. 그곳에서 툴루즈 로트렉, 앙케탱 등과 친해진 후 부모님이 살던 아니에르 근교의 모습을 자주 그렸다. 그렇게 습작을 하면서 인상주의와 점묘파의 색상 이론을 실험하고, 자신의 독자적인 그림 세계를 만들어나갔다.

여러 실험을 모색하는 과정에 스승인 페르낭 코몽과 논쟁을 하다가 결국 1886년 화실에서 쫓겨나고 말았다. 그 후 1887년, 친구인 앙케탱과 함께 검정 윤곽선과 평면적인 색면을 중심으로 다양한 실험을 시작했다. 파리 사람들을 주제로 한 그들의 새로운 그림들은 반 고흐와 툴루즈 로트렉과 함께 1887년 11월 클리시 거리의 그랑 레스토랑 브이용Grand Restaurant-Bouillon에서 처음으로 전시되었다.

그의 스타일은 세잔과 일본 목판화, 스테인드글라스에서 에나멜로 나타낸 이미지로 인기를 끌던 데피날d'Epinal의 영향으로 이루어졌다. 이후 퐁아뱅에서 고갱과의 지속적인 만남으로 두 사람은 서로의 작품에 영향을 받았다. 베르나르의 아이디어는 고갱을 흥분시켰고 그의 대표 작품인 〈평원의 브르통 여인들Breton Women in the Meadow〉(1888)

은 고갱이 구성이 비슷한 〈설교 후의 시현: 천사와 씨름하는 야곱〉을 그리는 계기가 되었다. 그렇게 영감을 주고받으면서 두 사람은 종합주의의 전 단계라고 할 수 있는 이른바 클루아조니즘Cloisonnisme으로 불린 그림을 함께 작업하며 다른 작가들과 함께 1889년 카페 볼피니Volpini에서 열린 '유니버설 전시회Exposition Universelle'에도 출품했다.

베르나르는 1892년 프랑스에서의 열린 첫 번째 반 고흐 회고전을 기획하기도 했다. 같은 해에 상징주의와 종교적 회화를 첫 번째 '장미+십자가 미술전Salon de la Rose + Croix'에 전시했다. 그러나 고갱과의 친밀했던 관계는 1891년 비참하게 끝나고 만다. 고갱이 다른 친구를 상징주의와 종합주의의 리더로 지명하자 나름대로 자부심 있던 베르나르는 처참한 패배감을 느꼈다. 이에 대한 반론을 보내는 등 약간의 행동을 취하던 그는 고갱과 함께 계획한 모든 일을 포기한다. 그러고는 1893년 이탈리아를 거쳐 이집트로 가서 카이로의 거리를 그리는 데 몰두하면서 1903년까지 그곳에 살았다.

그러는 가운데 베니스 화파Venetian School를 중심으로 한 르네상스 대가들을 자세히 연구하면서 그에게 씌워진 굴레(클루아조니즘)가 말끔히 사라지고 입체감이라는 사실적 표현과 마주하게 되었다. 이어 1903년 베니스에서는 기념비와 같은 고전 작품 속에 표현된 볼륨과 구체적 형태, 구도 등에 주목했다. 그곳에서 그린 그림들로는 여성 누드와 매춘부 등을 예로 들 수 있는데 〈카이로의 창녀들Prostitutes of Cairo〉(1898)이 바로 그런 결과물 중 하나다.

1904년 프랑스로 돌아온 그는 토네르Tonnerre에 거주하면서 1890년

대 반 고흐와 주고받았던 편지들을 책으로 펴냈다. 그리고 미술사 연구를 다시 시작하면서 무척 존경하는 이미 노인이 된 세잔의 집을 방문했다. 그렇게 둘이서 액상 프로방스에서 나눈 기록은 처음으로 세잔의 미술과 작업 등을 자세히 언급한 매우 중요한 자료로 남았다.

1905년에는 《혁신 미학Rénovation Esthétique》이라는 새로운 미술 잡지를 만들어 1910년까지 편집을 담당했다. 그가 쓴 평론들은 익명으로 기고되곤 했는데 그 이름들은 장 도르살Jean Dorsal, 프랜시스 레피제Francis Lepeseur, 레브르통H. Lebreton 등이었다. 이후 개인적으로 복잡한 성격에 불안 장애가 있던 그에게 양식적 변화와 그에 따른 확신 부족이라는 어떤 쇠약의 신호가 나타나기 시작했다.

제1차 세계대전이 끝난 후, 셀 수 없이 많은 여성의 누드 초상화를 멋지게, 그리고 전위적인 모습으로 그려냈다. 그렇게 이루어진 의욕적인 그림들 예컨대 1922년부터 1925년까지 베니스에서 그린 그림들과 이어 파리에서 제작한 〈인간 굴레Human Cycle〉 연작은 의도적으로 자신의 과거를 되돌아보는 작업이었다.

말년에 《대단히 위대한 미켈란젤로Le Grand et Admirable Michel-Ange》(1925)라는 책을 써서 헌정할 정도로 숭배한 미켈란젤로를 마음에 새기면서, 호머풍Homeric과 바그너 숭배자Wagnerian의 서사시 속에 담긴 웅장함을 되새기려 시도했다. 그렇게 고전적 기본까지 보여주려 한 까닭은 그의 타고난 인문학적 본성 때문이었을 것이다.

앙리 루소

Henri Rousseau, 1844~1910

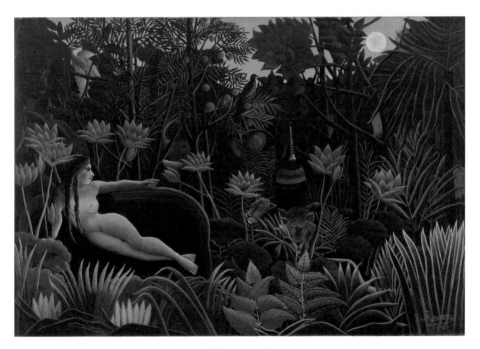

⟨꿈The Dream⟩

Henri Rousseau, 1910, 204.5×298.5cm, The Museum of Modern Art,

New York(Gift of Nelson A. Rockefeller)

꿈

앙리 루소는 정글을 주제로 한 작품을 25점 이상 남겼다. 그처럼 독특한 이국적 그림을 그린 이는 이전과 이후와 비교해도 찾을 수 없다. 게다가 놀랍게도 앙리 루소는 자신이 태어나고 자란 고국 프랑스를 벗어난 적이 전혀 없다. 대신에 그는 파리의 동물원과 프랑스 식민지 아프리카 관련 전시들, 그리고 유명 문학 작품 등을 참고로 하여 도시인들에게 이국적인 이미지를 그려 보여주는 일을 즐겼다.

이 작품에서 보이는 나무들로 빽빽한 정글과 야생동물들, 그리고 신비하기만 한 호른 연주자 등의 이미지 모두 그가 파리의 자연사 박물관과 식물정원Jardin des plantes(동물원과 식물원도 함께 있음)을 자주 들락거리며 그린 것들이다.

그는 "어딘가 이국적인 온실들에서 식물들을 보게 되면 나는 꿈속으로 들어가는 것 같았다"라고 쓰고 있다.

누드 모델이 누워 있는 소파를 보면 도시적이면서도 이국적인 모습이 섞여 있다.

잠자는 집시

이 작품은 매우 흥미로운 장면을 보여준다. 그림 속 잠들어 있는 음악가는 미술가이기도 하며, 정처 없이 이리저리 오가는 나그네이기도 하다. 깊은 잠에 빠져 마치 꿈이라고 꾸는 것 같은 모습으로, 무시무시한 사자가 살금살금 그녀에게 다가오는데도 알아채지 못한 듯 보인다.

윤곽선이 상세하고 구별이 잘 되는 색상들로 구성되었다. 전체적으로 마치 한 편의 시詩를 연상시키는 선과 다양한 색의 면은 어떤 강조점을 구성하고 있다. 그리고 사자의 갈기가 이루는 모습은 마치 연주 악보를 나타내는 듯하다.

작품과 관련하여 그가 남긴 편지에서는, "떠돌이 만돌린 연주자인 흑인 여인이 무척 피곤한 나머지 물병을 옆에 두고 깊은 잠에 빠졌다. 지나가다 그녀의 냄새를 맡은 사자 한 마리가 다가왔으나 아직 공격은 하지 않고 있다. 달밤에 이루어지는 이 광경은 매우 시적이다. 전형적인 사막 위에서의 모습이며, 집시는 중근동 사람의 옷을 입고 있다"라고 쓰고 있다.

루소는 이 작품을 제13회 앙데펑덩 전시회에 출품하면서 내심 그의 고향 라발Laval의 시장이 구입하길 기대했다. 그러나 그렇게 되지 못하고 대신 파리의 한 목탄업자에게 판매되었다. 이후 그림 소유자는 유명 미술평론가 루이 보셀Louis Vauxcelles이 발견하는 1924년까지 소장했다고 한다. 역시 이름난 파리의 미술상 다니엘 앙리 칸바일러

⟨잠자는 집시|The Sleeping Gypsy(La Bohémienne endormie)⟩
Henri Rousseau, 1897, 130×201cm, The Museum of Modern Art, New York(Gift of Mrs. Simon Guggenheim)

Daniel-Henry Kahnweiler가 작품의 진품 여부에 대한 의문이 들었음에도 같은 해 이를 다시 사들였다.

작품은 이후 많은 시와 음악 등에 영감을 불어넣었고, 사자를 개나 다른 동물로 바꾸는 모습으로 다양한 예술가들에 의해 종종 변형되었다. 예를 들어, 미국 애니메이션 〈심슨 가족〉 중 '엄마와 팝 아트Mom and Pop Art' 편에서는 호머Homer가 꾸는 꿈에 사자가 다가와 그의 머리를 핥자 잠에서 깨는 장면 등이다.

또한, 1960년에 제작된 미국 영화 〈아파트 열쇠를 빌려드립니다The Apartment〉에서도 혼수상태에 빠진 여주인공이 누워 있는 침대맡에 걸려 있는 액자 속에서도 볼 수 있다.

카니발의 저녁

프랑스 라발에서 가난한 배관공의 아들로 태어난 루소는, 파리 세관에서 세관원으로 근무하면서 틈틈이 그림을 그렸다. 그러면서 그림의 소재를 찾기 위해 이국적 장소와 모험으로 가득 찬 책들을 샅샅이 뒤졌다.

루소는 이질적 형태들을 결합하면서, 20세기 초반 피카소처럼 선두를 달리는 화가들만큼 주목을 받고자 많이 노력했다.

손 글씨로 이루어진 것 같은 벌거벗은 검정 줄기의 나뭇가지 배경에 미동조차 하지 않는 몸짓의 카니발 복장을 한 사람들을 배치하고 있다.

전체적으로 생기가 아직 남아 있는 나무들과 이들을 둘러싸고 있는 대기는 선명한 겨울의 추위로 뒤덮여 있다. 그러면서 황혼의 빛이 점차 줄어들어 어떤 위협과도 같은 분위기가 다가오고 있다.

그들이 입고 있는 환상적인 의상과 마치 어떤 장소에 고립된 것처럼 보이는 모습은 사무엘 베케트Samuel Beckett의 연극 〈기다리는 사람들〉의 한 장면으로 보인다. 그들은 용감하지만 심약한 신념을 갖고 관객들(보는 이들)을 마주하고 있다.

제도권 교육을 전혀 받지 않은 화가였던 앙리 루소의 초창기 전시 기회는 앙데팡덩 전에 국한되다시피 했다. 이 작품 역시 1886년의 두 번째 앙데팡덩 전에 출품된 것이었다. 그가 나타낸 독특한 상상력의 종합은 마치 잘 맞추어진 퍼즐 조각들과 같다. 익숙하지 않은 색채로

앙리 루소

〈카니발의 저녁A Carnival Evening〉
Henri Rousseau, 1886, 117.3x89.5cm, The Philadelphia Museum of Art, Philadelphia,
Pennsylvania

•
내 손 안의 작은 미술관

이루어진 이미지들은 앞으로 나타나게 될 초현실주의의 근거를 말해 주고 있다. 아울러 그가 이룩한 형태들은 어떤 규범에 전혀 구애받지 않은 순수한 모습이다.

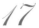

수잔 발라둥

Suzanne Valadon, 1865~1938

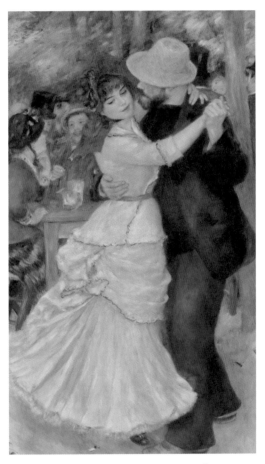

〈부지발에서의 댄스Dance at Bougival〉
Pierre-Auguste Renoir, 1883, 181.9×98.1cm, Sidney and Esther Rabb
Gallery(Gallery 255) at Museum of Fine Arts, Boston, Massachusetts

부지발에서의 댄스

수잔 발라둥은 미술인들을 위한 그림 모델이었다가 나중에 화가가 된 여인이다. 그녀는 국립미술학교 Ecole Nationale des Beaux-Arts 에 정식으로 입학한 최초의 여학생이었다. 또 화가 모리스 위트리오 Maurice Utrillo 의 어머니로서 인생의 하반기 거의 40년 동안 꽤 유명한 화가의 삶을 살았다.

그러나 미혼모이자 세탁부였던 어머니에게서 태어난 발라둥은 아버지가 누군지 몰랐고, 매우 가난하며 미천한 집안 출신이었다. 11세까지의 초등학교 재학이 정규 교육의 전부였고 이후 채소 행상, 모자 제조업체 종업원, 웨이트리스를 거쳐 서커스에 몸담았다. 그러나 공중곡예 연습 중 떨어져 꿈을 접게 된다.

이후 파리 몽마르트르에서 일자리를 찾으며 방황하던 15세 무렵 화가들을 위한 모델을 시작했다. 그러다가 18세 때 아들 모리스를 낳았다. 이후 남자 친구였던 미구엘 Miguel 이 자기 아들로 인정했다.

모델로 일하던 중 툴루즈 로트렉을 알게 되어 그의 책과 주위 화가들의 진정한 모습을 보면서 조금씩 미술에의 꿈을 키워가기 시작했다. 그리고 1893년에는 유명한 고전 음악 작곡가 에릭 사티 Erik Satie 와 잠깐이었지만 뜨거운 사랑을 하기도 했다. 사티는 그녀를 비키 Biqui 로 부르면서 "그녀의 사랑스러운 눈, 따뜻한 손 그리고 아담한 발 등 모든 것이 사랑의 대상이다"라고 언급하기도 했다. 그러나 6개월 후 그녀가 떠나가자 그는 자포자기 상태에 빠지고 말았다.

1895년 주식 중매인 폴 무지Paul Mousis와 결혼하여 이후 13년간 파리와 교외를 오가면서 살았다. 그러나 그녀는 아들의 친구이자 화가였던 앙드레 우터André Utter와 사랑에 빠져 이혼을 하고, 우터와 결혼한 후에는 그림 그리는 일에만 집중했고 함께 전시를 준비하기도 하면서 지내다가 1934년 헤어졌다.

그녀를 모델로 그린 화가들은 퓨비 드 샤반느Pierre-Cécile Puvis de Chavannes, 테오필 스타인렌Théophile Steinlen, 르누아르 및 툴루즈 로트렉 등이었다.

마리아Maria라는 가명으로 모델을 시작했으나 툴루즈 로트렉을 만나 수잔Suzanne으로 고쳤다. 모델이라는 직업에 집중하면서 도발적이고 거침없는 자존심 강한 열정적 면모를 보였다.

한편, 1890년대 초 그녀의 뚜렷한 얼굴 모습에 반한 화가 드가Edgar Degas와 친구가 되었다. 드가는 이후 그녀에게 많은 힘이 되었고 죽을 때까지 두 사람은 친구로 지냈다.

1883년 그린 이 작품은 모델로서의 그녀를 매우 유명하게 만들었다. 이어 1885년 르누아르는 〈머리를 땋고 있는 소녀Girl Braiding Her Hair〉에서 그녀를 다시 그렸다. 발라둥은 그녀를 그린 화가들과 함께 파리의 여러 술집에 자주 나타났는데 그러던 중 툴루즈 로트렉이 그린 〈숙취The Hangover〉에 주인공으로도 그려졌다. 그의 작품 〈쌀가루Rice Powder〉에서도 그녀의 얼굴을 명확히 볼 수 있다.

사실 그녀는 19세 무렵부터 혼자 그림 그리기를 즐겼다고 한다. 그림 수업을 본격적으로 받으면서 정물, 초상, 꽃 그림과 풍경 등을 파

격적인 구성과 강렬한 색조로 그렸다. 사회적으로 여성의 그런 시도를 바람직스럽게 여기지 않는 분위기 속에서도 그녀는 나름대로 자신만의 스타일로 여성 누드 등을 그려나갔다.

그리고 어떤 특정 양식에 얽매이지 않았음에도 그녀의 작품들 속에서는 상징주의나 인상주의 미학을 확실히 엿볼 수 있다. 자신의 서명이 들어간 초창기 작품에는 1883년 목탄과 파스텔로 그린 자화상이 있다.

1892년 처음으로 여성 누드를 완성했고, 이후 1895년 미술상 뒤랑 뤼엘이 그녀가 만든 목욕하는 여성의 여러 모습으로 된 12점의 동판화를 전시했다. 그러면서 그녀는 주기적으로 파리의 베나임준 화랑에서도 전시를 열었다.

처음으로 살롱에 출품한 때는 1894년이었으며, 1909년부터는 살롱 도톤느Salon d'Automne에, 이어 1911년부터 살롱 앙데펑덩Salon des Independants, 그리고 1933년부터 5년간 현대 여성 미술 살롱Salon des Femmes Artistes Modernes에 전시했다. 드가가 그녀의 그림을 처음으로 구매하였으며, 그녀의 작품들을 수집가 뒤랑 뤼엘과 앙브루아즈 볼라르Ambroise Vollard 등에게 소개하기도 했다. 그는 또한 부드럽게 동판을 새기는 기법도 그녀에게 가르쳤다.

발라둥은 1896년 이후 전업 화가가 되었다. 이는 특기할 만한 일이다. 그러다가 1909년부터는 소묘 작가에서 유화로 전환하면서 진정한 화가의 길을 가기 시작했다.

살롱에 출품된 초기 유화의 주제는 여성이 느끼는 성적 대상으로

의 남자를 다룬 그림들이 많았다. 1909년 살롱에서 많은 사람이 주목한 〈아담과 이브 Adam et Eve〉는 그녀의 대표작이다. 그녀의 작품들은 파리 퐁피두 센터 Centre Georges Pompidou 의 컬렉션으로, 그리고 그르노블 미술관 Museum of Grenoble, 뉴욕의 메트로폴리탄 미술관 Metropolitan Museum of Art in New York 등에 소장되어 있다.

내 손 안의 작은 미술관

자화상

〈자화상Self-Portrait〉
Suzanne Valadon, 1898, 26.7×40cm, The Houston Museum of Fine Arts, Houston, Texas

인상주의 화가들이 작업을 할 때, 여성 화가들은 종종 그들의 멘토를 위한 모델이 되곤 했다. 매리 캐섯은 드가를 위해, 베르트 모리소와 에바 곤잘레스Eva Gonzalès는 마네의 그림 모델이 되었다.

그중에서도 수잔 발라동은 전문 모델에서 출발하여 오랜 시간이

지난 뒤 전업 화가가 된 특이한 인물이었다. 그녀의 본명은 마리 클레망틴 발라동Marie-Clémentine Valadon으로 어떤 미혼 세탁부의 딸로 파리 빈민가에서 나고 자랐다.

여러 직업을 전전하다가 당시 파리 미술의 중심지와 같던 몽마르트르로 가서 막 유명해지려는 화가들의 모델이 되었다. 그러면서 그녀는 예술인들과 함께 여러 술집을 드나들었지만, 한편으로는 화가들로부터 기법 등을 포함한 여러 그림 지식을 배웠다. 그리고 화가가 되고자 착실히 준비해나갔다.

그러던 중 툴루즈 로트렉의 모델이 되었는데, 이 만남은 그녀의 삶에 행운과 축복이 되었다. 〈숙취〉가 인기를 끌면서 자연스럽게 그림의 모델이던 그녀도 유명해졌다. 그리고 르누아르의 눈에 들어 〈부지발에서의 댄스〉와 〈머리 땋는 소녀〉 등의 모델이 되었다. 1889년 불과 24세의 나이에 화가가 될 기회를 얻어 1890년대 초에는 드디어 꿈을 이루게 된다.

에드가 드가가 그녀의 재질을 알아채고 본격적으로 돕기 시작했다. 거의 맹목에 가까운 후원자와 어린 예술지망생 사이의 관계는 깊은 우정이 되어 드가가 죽을 때까지 이어졌다.

화가가 된 그녀는 정물, 초상, 꽃 그림 및 풍경을 아우르면서 강력한 구성과 생생한 색상을 선보였다. 1890년대 초에 열린 첫 개인전은 대부분 초상화로 구성되었고 1894년에는 아카데미, 즉 국립미술학에서 입학 허가를 받은 최초의 여성이 되었다.

그녀는 후기 인상주의 화가로 경력을 쌓으면서 점차 주된 관심을

여성 누드로 변화시켰다. 그리하여 관련 장르에 과감히 도전한 첫 번째 여성 작가가 되었다. 언제나 완벽을 추구하고 개인전 역시 한참 후에 가졌고, 아울러 인상주의 시대를 넘어서까지 성공시대를 이어 갔다.

1923년에 제작한 〈푸른 방Blue Room〉에서는 보다 밝은 색상과 패턴으로 이루어진 장식적 기법을 볼 수 있다.

수잔 발라동

삶의 환희

수잔 발라둥의 〈삶의 환희Joy of Life〉는 누드의 한 남자가 여인 네 명을 바라보고 있는 그림이다. 그가 보고 있는 여인 네 명 또한 누드 또는 거의 벗은 모습이다. 그림 속 남자가 바로 그녀의 애인이던 화가 앙드레 우터André Utter이다.

우터는 아들 위트리오의 친구였고 발라둥의 여러 그림 속에서 모델로 나타난다. 그림은 당시 그녀가 주로 다루던 주제 '자연으로의 여성women as nature'을 근거로 한 것이다.

미술사가 질 페리Gill Perry는 이 그림이 "그동안 흔했던 자연 풍경 속의 누드에 대한 반항이었으며, 여인들은 각각 독립된 존재이지만, 이를 바라보는 남자는 그녀들을 자연스럽게 포용하는 방식"이라는 것, 그리고 이는 "남성이 자연과 방관자 사이에서의 모호하며 어딘가 어긋난 관계를 말하고 있다"라고 언급한다. 이에 대하여 미술 칼럼니스트 패트리샤 매튜스Patricia Mathews는 그림 속 인물들은 그렇게 자연스럽지만은 않다고 반대의견을 말했다. 그녀는 "그림 속 남성은 단지 가까이 있는 남성으로의 시선으로만 그들을 응시하는 정도"라는 것이며, 여성들은 이에 무관심하다고 평했다. 심지어 페미니스트 역사학자이자 현대미술 전문가인 로즈매리 베터튼Rosemary Betterton은 실제로 여성들이 남성의 시선을 깡그리 무시하면서, 어떤 성적인 암시조차 모두 떨쳐버리는 장면이라고 말했다.

이 작품은 매튜스가 언급한 대로 "고유의 성적 역할에 대하여 재평

〈삶의 환희Joy of Life〉
Suzanne Valadon, 1911, 122.9×205.7cm, Metropolitan Museum of Art, New York

가를 하면서 이를 달리 해석해야 하는 불편한 길로 이끌어가는 그림
으로, 그런 장치를 위하여 다양한 서술적 요인을 갖춘 것"으로 볼 수
있다.

　3년 후 완성되는 다른 작품 〈그물에서의 자세In Casting the Net'〉에서 남
성이 주도적으로 이끌어가는 성 역할을 완전히 뒤바꾼 개념의 남성
누드를 보여주었다.

베르트 모리소

Berthe Morisot, 1841~1895

〈프시케La Psyché〉

Berthe Morisot, 1876, 65×54cm, Thyssen–Bornesmisza Museum, Madrid

내 손 안의 작은 미술관

프시케

그림 속 여인은 자신의 모습에 감탄하고 있는 것일까? 옷을 벗고 있는 장면? 아니면 입고 있는 모습일까? 손을 허리춤 뒤쪽에 모으고 있는 것으로 보아 아마도 코르셋을 움직이고 있는 것 같다. 그녀가 입은 옷은 어깨에서부터 조금씩 풀어져 내려오고 있고 바깥에서 들어오는 밝은 빛을 받으면서 명확한 자태를 나타내고 있다.

베르트 모리소는 마네의 친구이자 연인이었다. 그녀 역시 인상주의 화가로 전시회에 많은 작품을 출품했다. 이 그림은 1876년 열린 제3회 인상주의 전시회에서 처음 알려졌다. 당시 거의 모든 인상주의 화가가 나름대로 새롭고 혁신적인 기법을 선보였다.

종교나 문학, 신화 이야기를 모티브로 한, 이른바 낡은 미술을 완강히 거부했다. 그러나 모리소는 양쪽의 기법을 연결해 빠른 붓 터치를 이용하기도 하고 의미 부여를 위해 두껍게 칠하는 방법도 썼다. 그 외에도 여성들의 옷과 관련된 그림도 많이 그리고 또한 잘 그린 작가로도 알려지게 된다.

이 그림의 제목은 〈프시케La Psyché〉로, 프랑스어에서는 그림 속에 보이는 커다란 거울을 말한다. 또 프시케는 그리스 신화의 큐피드가 사랑에 빠지는 아름다운 소녀의 이름이기도 하다. 신화 속 프시케는 늘 사랑의 본질을 생각하면서 살았는데 연인 큐피드에게 절대 그녀의 몸을 드러내지 않았다. 그림 속의 거울은 단순히 거울이 아닌 더 깊은 뜻을 나타내고 있는 셈이다.

작가의 어머니와 언니

1876년의 어떤 미술 리뷰에서 한 비평가가 제2회 인상파 전시회에 참가한 작가들을 "한 명의 여성이 포함된 5명에서 6명이라는 미치광이들이자 불행한 인물들"이라고 비판했다. 그렇게 비난의 대상이 된 한 명의 여성 화가가 바로 베르트 모리소이다.

그녀는 인상주의의 창립 멤버이자 그들이 연 여덟 번의 전시 중 일곱 번 참여할 정도로 열성적이었다. 그리고 재정적 후원을 통해 단체의 유지에 공헌한 매우 중요한 회원이었다.

이 작품은 1874년 그들의 첫 번째 전시회에 발표된 그림이다. 1869~1870년 그린 그림으로, 한 가족의 따뜻한 사랑이 담긴 작품이다. 언니인 에드마 퐁티용Edma Pontillon이 첫 아이를 낳기 위해 친정집에 와서 머물 때의 모습이다. 작품 속 에드마가 입은 흰색 옷은 그녀의 임신한 몸을 가리고 있다.

살롱에 이 그림을 출품하기 전 걱정이 앞선 그녀는 마네에게 도움을 청했다. 그리하여 마네는 접수 마감일에 맞추어 모리소의 집을 방문했다. 그는 조언 대신 작가의 어머니를 중심으로 다시 손을 봤다. 작가 어머니의 검정 의상에서 마네의 가벼운 붓의 놀림의 특징이 보인다. 꽃장식이 된 언니 모습과 그녀 머리 위 거울에 암울하게 반사된 작가의 긴장감이 분명 다른 분위기로 보인다.

〈작가의 어머니와 언니The Mother and Sister of the Artist〉
Berthe Morisot, c. 1869–1870, 101×81.8cm, National Gallery, Washington D.C.
(Chester Dale Collection)

베르트 모리소

갈대 바구니 의자

〈갈대 바구니 의자The Basket-Chair(La hotte)〉
Berthe Morisot, 1882, 61.3×75.5cm, The Houston Museum of Fine Arts
(Gift of Audrey Jones Beck), Houston, Texas

 베르트 모리소의 그림들은 밝고 우아한 모습으로 인해 '여성적인
아름다움'으로 가득 차 있다고 평가받는다. 당시 프랑스 비평가들은
그녀의 기법을 "스치듯 가볍게 지나치는 붓 터치effleurer"라고 평가했
다. 그녀는 초기부터 야외 풍경과 그에 따른 자연 관찰을 통하여 무
언가를 찾고자 했다. 1880년 무렵 마네와 에바 곤잘레스가 하던 식으
로, 캔버스에 대강 밑그림을 그리고 채색을 시작했는데 그러면서 붓

터치가 좀 더 자유로워졌다. 1885년 이후로는 작업 전에 소묘를 충분히 했다. 유화를 비롯해 수채화는 물론 파스텔화도 가끔 그렸고, 다양한 소묘 재료들을 사용했다. 그녀는 대체로 작은 작품을 그렸다.

그러다가 1888년과 이듬해에 이르러서는 강하고 짧은 선으로 재빨리 터치하며 긴 형태를 만들어나갔다. 물체 외곽이 거의 미완성처럼 보이면서 캔버스 전체에 즉흥적인 자유로움이 나타났다. 그녀는 여러 색상을 사용하여 공간에 깊이와 과감히 생략된 면을 부여했다. 사용한 색상은 제한적으로 보였지만, 동료들은 그녀를 '색채의 명인 virtuoso colorist'으로 불렀다. 그녀는 맑고 투명한 표현을 위해 흰색을 섞어 쓰기보다는 명도 높은 색을 선택해 폭넓게 사용했다.

예를 들어 크게 그린 〈벚나무 The Cherry Tree〉에서의 색은 매우 생생하면서 언제봐도 강조가 잘 된 것을 볼 수 있다. 동료 인상주의 친구들로부터 영감을 받은 기법과 스타일이라는 점에 의심의 여지가 없다. 특히 마네의 소묘들을 참고하고 색상도 함께 사용했다.

드가의 영향도 받아서 전체적인 조화를 위해 색조가 깃든 흰색 사용을 자제했다. 한 그림 속에 수채화, 파스텔화, 유화라는 세 가지 회화 기법을 동시에 적용한 것 역시 드가의 영향이었다. 이후 말년에는 르누아르의 모티브를 흉내 내는데, 광선과 대기의 관계 그리고 형태의 중량감 변화 등을 볼 수 있다.

메리 캐섯

Mary Cassatt, 1844~1926

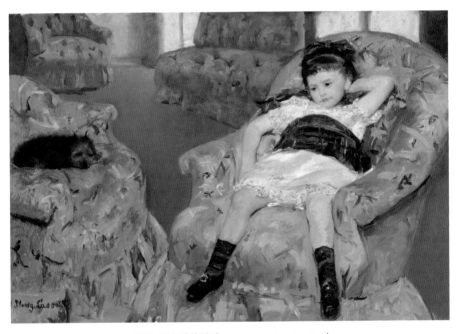

〈푸른 소파 위의 아이Little Girl in a Blue Armchair〉
Mary Cassatt, 1878, 89.5×129.8cm, National Gallery, Washington D.C.

(Mr. & Mrs. Paul Mellon Collection)

푸른 소파 위의 아이

　　미국 출신 인상주의 화가 메리 캐섯은 이탈리아, 스페인 그리고 네덜란드를 여행하면서 코렛지오 Antonio Correggio 의 〈마돈나와 아이 Madonna and Child〉로부터 부드러움과 디에고 벨라스케스 Diego Velázquez 의 적극적인 붓 터치, 그리고 황금기 네덜란드 회화 등 유럽 거장들의 작품에 매료되었다. 그녀는 1874년 무렵부터 파리에 머물기 시작하여 십수 년 지난 후 원숙한 화가가 되었다.

　　메리 캐섯은 살롱을 통해 작품과 이름이 알려졌는데, 1877년경 한 미술상점에서 에드가 드가와 그의 파스텔 그림들을 접하면서 그녀의 그림 세계는 극적으로 변한다. 그녀는 당시를 이렇게 회상했다.

　　"종종 그곳에 가서 창문 유리창에 코를 대고 들여다보면서 그
　　의 작품들을 받아들이곤 했다. 그러면서 나의 세계도 변해갔
　　다. 내가 보고자 하는 것 이상의 세상이 그곳에 있었다."

　　살롱은 지나칠 정도로 판정 기준이 엄격해 인상주의 화가들의 그림을 종종 거부했다. 그러던 중 캐섯이 그들과 합류한다. 그 중간에는 드가의 적극적인 추천이 있었다.

　　작품 〈푸른 소파 위의 아이〉는 캐섯과 인상주의자들 사이에 새롭게 이루어진 관계를 보여주는 그림이다. 제한된 색채와 활기찬 붓 터치로 쉬는 것 같으면서도 움직이고 있는 소녀의 모습을 잘 포착하고

있다. 배경에 보이는 프랑스식 문을 통해 들어온 광선은 움직임이 거의 없는 실내 사물들의 재질과 패턴에 생동감을 준다. 네 개의 크고 정렬된 의자들의 푸른 색상과 회갈색 실내 바닥의 역동적인 붓터치, 기울어진 화면으로 인해 보는 이들의 주의를 충분히 끌고도 남는다. 이것들과 대조적으로, 소녀와 벨지안 그리펀 강아지는 움직임이 없다.

캐샷의 전기 작가는 "그림의 진정한 주제는 이어지는 청색들의 조화와 크기에 따른 정렬 및 효과의 극대화를 위하여 다양한 점증기법gradation을 쉼 없이 이루어낸 것이다"라고 쓰고 있다.

캐샷은 색조의 범위를 공작색 의자, 소녀의 허리띠와 양말, 리본 등의 진청색과 코발트블루, 의상과 창문의 흰색 틈새 등을 가볍고 밝은 청색 계열 위주로 다양하게 처리했다. 심지어 화면에 검게 보이는 부분까지도 매우 진한 청색으로 표현했다.

이 작품의 제목은 수년 동안 여러 가지로 불렸다. 그냥 〈한 소녀의 초상Portrait of a Little Girl〉 등으로 알려졌지만, 캐샷은 나중에 작품 속 소녀가 드가 친구의 아이라는 사실을 밝혔다. 그러면서 아이를 똑같이 그린다거나 심리적 해석과 같은 문제 등을 나타내는 것보다 청색의 커다란 안락의자에 앉아서 지루하고 따분해하는 상황을 잘 표현했다. 이런 순간적인 장면 포착 역시 인상주의 화가들이 다른 작가들과 구별되는 모습이었다.

이 작품을 1878년의 파리 엑스포 전에 출품하지만 거부되어 그녀는 크게 분노했다. 친구 드가의 도움을 받아 1879년의 인상파 전시회

에 다시 출품하면서 진취적인 그룹의 작가로 데뷔하게 되었다. 이후 살롱 출품을 아예 거부하고 굳건하고 자유롭게 개혁적인 성향의 친구들과 교류를 이어갔다.

메리 캐섯

지중해에서의 보트 타기

메리 캐섯이 1893년과 그 이듬해까지 보낸 남프랑스 코트다쥐르 Côte d'Azur의 겨울 모습이다. 이 그림은 그곳에 머문 때 크게 제작한 것이다.

작품 속 보트 안에 있는 사람들이 누구인지는 알려지지 않았다. 사람들은 평안해 보이고 시간을 즐기는 것 같다. 먼 곳에서는 바닷가가 이어진 조용한 지중해의 오후 모습이 보인다. 푸른 옷의 남자가 힘껏 노를 젓고 여인과 아이는 배가 움직이는 방향을 바라보고 있다. 그림에 보이는 돛은 아래쪽 활대에 고착된 것 같지도 않으며, 방향키도 보이질 않는다. 게다가 보트의 모습은 어딘가 이상한 느낌까지 든다.

이 그림에서의 시각적 기준점은 뭔가 잘못되어 보인다. 배 안에 있는 사람들의 머리 위로 수평선이 자리하고 있다. 시각 기준점이 그들 머리 위에 있는 모습이다. 투시가 조금 틀려 있다. 당연히 작가인 메리 캐섯의 위치는 보트 바깥이다. 이것 역시 좀 이상스럽게 만드는 이유가 될 수도 있다. 그런데 이런 구성이 그림 속에 어떤 매력과 묘한 긴장을 준다. 그래서 그림을 더 살펴보게 하는 것인지도 모른다.

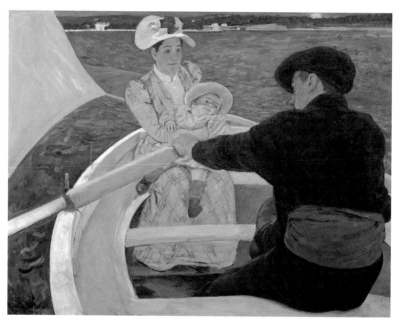

〈지중해에서의 보트 타기The Boating Party〉

Mary Cassatt, 1893, 90×117.3cm, National Gallery of Art, Washington D.C.

에바 곤잘레스

Eva Gonzalès, 1849~1883

⟨하녀La Soubrette⟩

Eva Gonzalès, c. 1865–1870, 39×27.5cm, private collection

하녀

에바 곤잘레스는 프랑스의 여성 인상주의 화가였다. 파리에서 태어나 비교적 이른 나이에 아버지에 의하여 예술 세계로 인도되었다. 16세가 되던 1865년 화가가 되기 위하여 전문적인 교육을 받기 시작했다. 아버지가 문학 관련 학회Société des gens de lettres의 회장을 맡아 문화계의 여러 사람을 자연스럽게 만날 수 있었다.

그녀는 1869년 2월부터 마네의 제자가 되었다. 마네가 1870년 3월에 그린 그녀의 초상은 파리 살롱에 출품되었다.

〈에바 곤잘레스의 초상Portrait of Eva Gonzales〉은 그녀가 이젤 앞에서 작업을 하는 모습으로 몸에 잘 맞지 않은 값비싼 옷을 입은 다소 경직된 자세의 그림이다. 그림은 그냥 장식적인 옷을 입고 노년의 작가를 위해 모델이 된 젊은 여인 모습이라고 비평가들은 언급했다.

곤잘레스는 마네가 받아들인 유일한 정식 제자로 인상주의 화가들 몇 명을 위하여 가끔 모델이 되곤 했다. 그리고 그녀의 그림은 마네의 스페인 시기와 매우 유사한 느낌이다. 굳이 다른 면을 들자면 명도와 채도가 비교적 높은 색채에 대한 시도라는 정도뿐이다.

1871년 마네는 인상주의자들이 시도한 빛나는 표면으로 처리하는 색상 표현을 시작했다. 반면에 곤잘레스는 약간 가벼운 색상으로 중립적 느낌에 1860년대 스타일에 가까운 윤곽선을 만들어갔다.

그녀의 작품 세계에 혁신적인 면은 없었지만, 개인적으로 그림의 기본에 충실하면서 차분한 면모를 담고 있었다. 마네의 제자였지만

그녀의 기질과 완벽하게 정비례를 이루는 정직하고 의미 있는 모습을 그렸다.

그녀의 작품들은 적절한 표현으로 인정되어 살롱에서 꽤 좋은 평을 받았다. 당시 살롱에서는 그녀의 작품을 "여성적 기법feminine technique이 유혹적 조화seductive harmony를 이루고 있다"라고 평가했다.

그러나 그녀의 커다랗게 만들어진 작품인 〈이탈리아 연극 관람석 A Box at the Italian Theatre〉(1874)은 오히려 남성적 힘이 넘친다는 말을 들으면서 진짜 그녀가 그렸는지 의문이라며 거부되기도 했다. 그렇지만 그녀의 작품들은 에밀 졸라를 비롯한 여러 유명 비평가들로부터 좋은 평가를 받았다.

마네처럼, 그녀 역시 파리에서 열린 인상파 전시회에는 전혀 출품하지 않았다. 그러나 그녀의 그림 스타일로 인하여 인상주의의 일원으로 여겨진다. 마네에게 그림을 배울 때 개성과 정체성을 우선으로 표현해야 함을 배웠기 때문에 그녀의 작품에서는 그런 미묘한 기법을 느낄 수 있다.

1879년 그녀는 3년 동안의 약혼을 끝내고 그래픽 작가이자 마네의 판화 작업을 해주던 앙리 게라흐Henri Guérard와 결혼을 했다. 그리고 1883년 부부는 마네가 죽기 바로 직전에 아들 장 레몽Jean Raimond을 낳았다. 그녀는 아이를 낳다가 숨을 거두는데 당시 34세였다. 그녀가 죽은 후 1885년과 1907년 회고전을 비롯하여 여러 작은 화랑에서 전시회가 열렸다. 1952년에는 대규모 기념전이 몬테카를로의 국립미술관 Musée National des Beaux-Arts에서 개최되었다.

개인이 소장한 그녀의 작품들은 프랑스 정부가 모두 구입했고, 아들과 다른 자손들이 목록을 만들었다. 《예술L'Art》 신문사에서 사들인 파스텔 작품들은 영국과 벨기에, 프랑스 등지에서 볼 수 있다.

21

존 싱어 사전트

John Singer Sargent, 1856~1925

〈마담 X Portrait of Madame X(Portrait of Virginie Amélie Avegno Gautreau)〉
John Singer Sargent, 1884, 243.2×143.8cm, Metropolitan Museum of Art, New York

마담 X

마담 X, 그녀는 그림 모델에는 뜻이 전혀 없었다. 몇몇 화가들이 부탁하고 심지어 스토킹까지 했지만 거절했다. 하지만 존 싱어 사전트가 마침내 그녀를 그렸다.

그녀는 파리에 있는 같은 미국 출신이라는 이유로 사전트를 좋아하고, 그녀의 남편 역시 사전트를 매우 좋아하고 믿었다.

이 그림은 어떤 계약을 맺고 그린 것이 아니었다. 작가에게 아무런 대가 없이 그린 초상화였던 셈이다. 사전트는 단지 살롱에 출품하여 초상화 작가로의 명성을 얻고자 했을 뿐이었다.

미모가 뛰어난 그녀 Virginie Amélie Avegno Gautreau 는 돈 많은 프랑스 은행가와 결혼했지만, 남편이 아닌 다른 남자들과의 염문으로도 꽤 유명했다.

살롱에 처음 전시되었을 때, 그녀는 자신의 본명을 밝히지 말아 달라고 요구를 했다. 이 작품의 제목은 그래서 〈마담 X〉이다. 작가 자신은 그림에 꽤 큰 자부심이 있었지만, 보는 이들의 평가는 달랐다. 입고 있는 옷으로 인하여 모델의 모습이 매우 선정적으로만 보였기 때문이다. 원래 이 그림에서는 오른쪽 어깨에 있는 얇은 끈이 풀려 있었다. 그녀가 취하고 있던 자세가 단정치 못해 좀 더 풀어지는 것처럼 보였다. 그러자 그녀의 가족들이 바로잡아 달라는 요구를 했고, 사전트는 이를 받아들였다. 그 일은 살롱 전시 직후였다. 자신의 경력을 돋보이고자 한 작업이었으나 오히려 그의 명성에 해가 되었다.

초상화가로 잘 해보고자 하던 의도는 보기 좋게 실패하여, 결국 작가는 런던으로 도망치듯 갔고, 다행히 그곳에서는 좀 더 나은 그림 판매를 할 수 있었다.

하지만 당시와 달리 현재는 이 그림을 멋진 초상화 중 하나로 평가한다. 그리고 그녀와 관련된 과거의 이야기는 그저 에피소드로 여기고 그녀의 작품에 감탄할 뿐이다.

이 작품이 처음 전시되었을 때 한 미술 비평가는 "만일 당신이 이 그림을 자세히 보고자 앞에 잠깐이라도 멈춘다면, 프랑스어로 이루어진 모든 욕을 동시에 뒤집어쓰게 될 것이다"라고 말했다.

의사 포치의 초상

화가 존 싱어 사전트가 1881년 친구인 사무엘 장 데 포치Samuel Jean de Pozzi를 그린 것이다. 펼쳐지는 듯한 붉은색이 보는 이들의 시선을 강하게 잡아끈다. 배경의 붉은색은 가운의 그림자까지 이어져 있다. '도대체 누구를 그린 것인가'라는 질문까지 어렵게 만든다.

존 싱어 사전트는 이 그림의 모델이 된 친구에게 몇 번이나 살롱에 출품하자고 부탁하지만, 사무엘이 자신의 집에 두기만 하면서 공개를 꺼렸기 때문에 파리에서는 전시할 수 없었다.

사실 친구 포치 박사는 그림이 어떤 나쁜 평판을 만들 것 같아서 두려웠다. 사전트의 〈마담 X〉가 좋지 않은 평을 들었기 때문에 그의 결정은 현명한 판단이었다. 포치 박사 생각에는 이 그림은 귀족이라는 자신의 면모를 깎아내릴 것이 분명했다. 그러나 그것은 그냥 표면적인 이유일 뿐이다. 그는 부유한 여인 테레스 로스 카잘리스Thérèse Loth-Cazalis와 오랜 결혼 생활을 유지하고 있었지만, 바람둥이로 유명한 사람이었다. 꼬리를 문 소문들로 많은 여성으로부터 기피 대상자 목록에 올라 있었다. 심지어 어떤 이가 그에게 '연애 박사Doctor Love'라는 별명을 붙이기도 했는데 이 일로 그는 충격을 받았다.

따라서 포치가 친구에게 초상화를 부탁한 이유는 그런 세간 이야기 속의 자신이 아닌, 원래 자신의 직업인 내과의사로의 모습을 강조하려 한 것이다. 그는 실제로 꽤 저명한 내과의사이자, 산부인과의사이기도 했다. 중요한 관련 저술도 남겨 그가 죽은 후 수십 년 동안 관

⟨의사 포치의 초상Dr. Pozzi at Home⟩
John Singer Sargent, 1881, 201.6×102.2cm, Hammer Museum, Los Angeles, California

런 학계의 중요한 교본이 되었다고 한다.

아무튼 새로운 평판을 위해 멋진 옷을 입고 자세를 취하는데, 그가 입은 실내복은 사실 그의 것이 아니라 사전트의 것이었다.

몇 년 후 이 작품은 파리 살롱이 아닌 런던의 왕립미술전Royal Academy에 〈마담 X〉와 나란히 〈한 신사의 초상A Portrait of a Gentleman〉이라는 제목으로 전시되었다. 불미스러운 일로 영국으로 옮겨온 사전트는 드디어 이 두 작품으로 아주 잘 나가는 초상화 작가가 된다.

존 싱어 사전트

페더 세버린 크뢰이어

Peder Severin Krøyer, 1851~1909

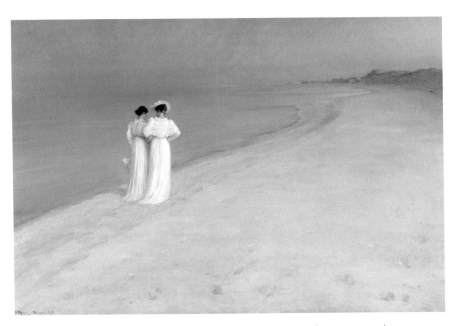

〈스카겐 남쪽 바닷가의 여름 저녁Summer Evening on Skagen's Southern Beach〉

Peder Severin Krøyer, 1893, 100×150cm, Skagens Museum, Skagen, Denmark

내 손 안의 작은 미술관

스카겐 남쪽 바닷가의 여름 저녁

덴마크 유틀란트^{Jutland} 반도의 북쪽 끝의 스카겐^{Skagen}은 마을 사람들 반 이상이 어업에 종사하는 제법 큰 어촌이기도 했다.

광활한 대기를 비롯하여 여름 경치가 무척 멋진 곳으로, 프랑스의 바르비종파와 인상주의의 영향을 받은 북유럽 작가들이 즐겨 찾던 지역이다. 화가들에게 어촌과 어부의 모습은 역시 관심의 대상이었으며, 큰 주제이기도 했다. 그곳의 긴 모래사장 역시 그림의 주요한 모티브가 되어 많은 그림에서 볼 수 있다.

스카겐파^{The Skagen School, Skagensmalerne}는 1870년 무렵부터 20세기 초까지 덴마크 본토 최북단의 스카겐^{Skagen} 마을에 모여 함께 작업한 화가들의 집단을 말한다. 이 그룹은 덴마크와 스웨덴 왕립 미술학교에서 배우던 전통적이며 고전적 방식을 거부하고 멀리 프랑스의 인상주의 기법을 과감하게 받아들였다.

작가 중 안나와 마이클 앙케르^{Anna and Michael Ancher}, 페데르 세베린 크뢰어^{Peder Severin Krøyer}, 홀거 드라흐만^{Holger Drachmann} 등 덴마크 출신이 대부분이었으나, 오스카 뵈르크^{Oscar Björck}와 요한 크로우덴^{Johan Krouthén}은 스웨덴 출신, 그리고 크리스티안 크로그^{Christian Krohg}와 아일리프 페테르센^{Eilif Peterssen}은 노르웨이 출신이었다. 이들은 주기적으로 그곳 브뢴둠 호텔^{Brøndum Inn}에 모였다. 그들 중 페데르 세베린 크뢰어는 스카겐파를 대표하는 잘 알려진 작가이다.

특히 그곳 바다가 저녁 무렵 만들어내는, 바다와 하늘이 마치 합쳐

지는 듯한 시각적 현상인 '순결의 시간'heure bleue'(푸른 시간Blue hour)은 작가의 그림에 큰 영감이 되었다. 그는 이와 관련하여 여러 장면을 그렸는데, 〈스카겐 바닷가의 여름 저녁-작가와 그의 부인Summer Evening at Skagen Beach-The Artist and his Wife〉이 그중 하나이다.

그들은 어떤 주의나 주장을 공통으로 내세우는 일 없이 독자적인 주제로 그림을 그렸지만, 모두 그곳의 멋진 자연경관을 함께 표현하면서 종종 카드놀이도 하고 어울려 식사를 나누었다. 앙케르는 당시 선구적인 여성 미술가이자 그들 단체의 유일한 여성 안나 브뢴둠Anna Brøndum과 결혼했다. 국왕 크리스티안 9세King Christian IX가 그의 그림에 관심을 갖고 구입했다고 한다.

1908년 10월 브뢴둠의 호텔 식당에서 시작한 미술관은 총 1,800점의 작품을 소장하는 명소로 변했다. 이후로 관련 전시들이 이어졌는데, 2008년 코펜하겐의 아르켄 현대미술관Arken Museum of Modern Art에서 '새로운 빛, 스카겐 화가들The Skagen Painters—In a New Light', 2013년 미국 워싱턴 국립여성미술관National Museum of Women in the Arts에서는 '독립된 세계, 안나 안케르와 스카겐 미술 거주지A World Apart: Anna Ancher and the Skagen Art Colony'가 열렸다.

그림은 전형적인 스카겐 파의 모습을 보여주고 있다. 그들의 작품들 속에는 이렇게 기나긴, 멋진 모래사장이 종종 나타난다. 두 여인이 서 있는 아랫부분에서 시작된 모래사장은 오른쪽 위로 이어지면서 낮은 바위들과 연결된다. 반면에 왼편의 하늘은 바다와 완전히 합쳐지면서 이른바 '순결의 시간'을 나타내고 있다.

북유럽의 인상주의는 어쩌면 프랑스와 달리, 매우 즉각적이며 확실한 시각적 인상을 나타내고 있는 것으로 보인다. 이는 스카겐의 광활한 바닷가와 같은 독특한 자연이 있었기 때문에 가능했을지도 모른다.

페너 세비린 크뢰이어

안나 앙케르

Anna Ancher, 1859~1935

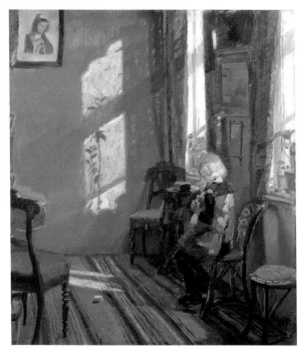

⟨푸른 방의 햇빛Sunlight in the Blue Room⟩

Anna Ancher, 1891, 65×59cm, Skagens Museum, Skagen, Denmark

푸른 방의 햇빛

1870년 무렵 스칸디나비아의 화가들이 파리를 방문해 리옹 보나 Léon Bonnat의 교실과 아카데미 줄리엥 Académie Julian, 아카데미 콜라호씨 Académie Colarossi 등에서 그림을 보고 배우고 몇몇은 장 레옹 제롬에게서 직접 사사했다. 1880년대에는 퐁텐느블로 숲속에 그레솔루앙 Grèz-sur-Loing 이라는 스웨덴 화가들의 모임이 만들어졌고, 이들 예술가의 새로운 관점이 스칸디나비아로 옮겨갔다. 북유럽에서 가장 유명한 화가들의 모임은 덴마크 북단 바닷가 마을 스카겐에서 만들어졌다. 그들은 매해 여름마다 그곳에 모여 오래된 또는 새로운 친구들과 밝은 여름밤을 함께 보내며 그림을 그렸다.

이 모임의 여주인 역할을 한 덴마크 출신의 안나 앙케르는 빛과 색채가 만들어낸 실내 표현과 조용하며 명상적인 분위기를 아주 잘 표현한 화가였다. 감각적인 색상을 사용한 그녀의 그림은 친밀한 분위기와 함께 어떤 영혼을 나타내는 듯한 모습이다. 이 작품은 벽과 바닥, 창문틀, 화분, 식물들이 빛에 따라 대비를 이루며 실루엣을 만든다. 청색의 벽과 장식품 그리고 노란색 커튼의 대조 효과는 창가에 앉아 있는 소녀의 청색 작업복과 금발 머리로 연결된다.

그녀의 원래 이름은 안나 브뢴둠인데 마이클 앙케르 Michael Ancher 와 결혼하면서 성이 바뀌었다. 그녀의 부친의 소유였던 브뢴둠 호텔에서 스카겐 화파가 탄생한 것인데, 호텔은 현재 스카겐 미술관이 되었다.

호아킨 소로야

Joaquin Sorolla, 1863~1923

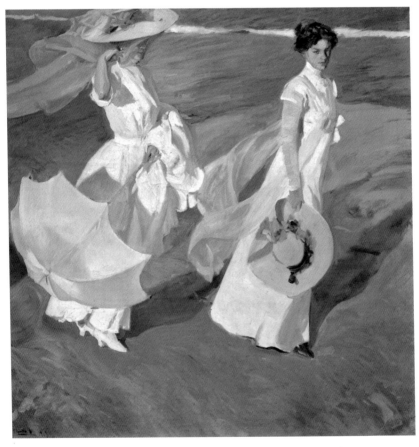

〈여름날 바닷가 산책A Walk on the beach(Paseo an orillas del mar)〉
Joaquin Sorolla, 1909, 205×200cm, Museo Sorolla, Madrid

내 손 안의 작은 미술관

여름날 바닷가 산책

마치 바람에 날아갈 듯한 모자를 붙들고 파라솔을 쥐고 있는 이들은 클로딜드Clotilde와 마리아 소로야Maria Sorolla로 바로 화가 호아킨 소로야의 부인과 딸이다. 자신들이 살던 스페인 발렌시아Valencia 근처의 바닷가를 걷는 모습이다. 동쪽으로 길게 이어진 그림자로 보아 늦은 오후로 추측된다. 보기에 꽤 우아한 여름 야회복을 입고 있는데, 아마도 이날을 위하여 선택한 것 아닐까. 클로틸드는 똑바로 서 있으며, 그녀의 옷 뒷부분은 바람에 날리고 있다. 그림에 어떤 움직임을 부여하는 마리아는 바람 방향에 마치 맞서고 있는 모습이다. 이들의 시선은 오른쪽을 향하고 있으며, 이런 방식은 작가가 그린 여러 바닷가 장면들 속에서 공통으로 볼 수 있다. 호아킨 소로야는 멋진 스페인 바닷가에서 어부가 작업하는 모습이나 쉬면서 시간을 보내는 모습 등을 그렸다.

그림의 크기는 놀랍게도 가로, 세로 2미터가 넘는다. 여인들의 모습은 실제 크기로 바닷가 장면 그림으로는 매우 예외적인 크기이다. 전통적으로 큰 캔버스의 그림은 역사적으로 중요한 주제 혹은 위대한 인물 초상화에 사용된 점을 고려할 때 그의 인생에서 가장 중요한 두 사람을 위해 큰 캔버스를 준비한 것 같다.

이 작품은 작가가 저세상으로 간 후에도 가족이 소유한 매우 드문 그림이다. 아들과 부인의 결정과 스페인 정부의 지원으로 소로야의 저택은 그를 기념하는 미술관으로 거듭났다.

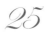

에르바르 뭉크

Edvard Munch, 1863~1944

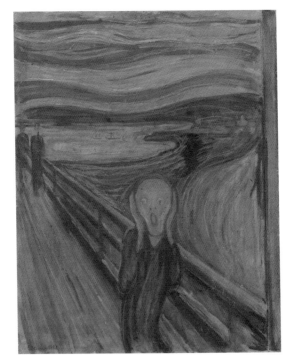

〈절규The Scream(Der Schrei der Natur, or Strik)〉
Edvard Munch, 1893, 91×73.5cm, National Gallery and Munch Museum, Oslo

내 손 안의 작은 미술관

절규

이 그림은 뭉크의 작품들 중 많은 이에게 잘 알려진 명화 중 하나다. 뭉크가 경험한 기억을 근거로 실제화한 작품이란 사실 역시 잘 알려졌다. 뭉크는 이와 관련한 글을 그의 일기에 명확하게 기록했다. 두 친구가 뒤를 따르는 가운데 길을 가고 있었고, 갑자기 하늘이 붉게 변하면서 그는 "자연현상과도 같이 어떤 외침이 끊임없이 이어지고 있음"을 느꼈다고 한다.

기록대로 이 작품의 제목이 〈절규the Scream〉로 알려졌는데 원래 그가 붙인 이름은 〈자연의 외침Der Schrei der Natur〉이었다. 여기서 독일어에서 울부짖음schrei이라는 말은 외침scream이라는 두 가지 뜻을 함께 갖고 있다. 즉, 이 작품의 제목은 단어 이상의 것을 설명하는 셈이다.

그림 앞쪽의 인물은 입을 벌려 뭔가를 크게 외치는 듯한데, 중요한 점은 동시에 어떤 외침 소리를 듣고 있는 동작이기도 하다는 것이다. 두 귀를 막으면서 마치 시끄러운 소리를 차단하고 있는 것 같지만, 거의 어쩔 수 없이 듣게 되는 자세이다. 바로 그런 동작이 이 그림이 전달하는 공포와 불안이며, 나아가 보는 이에게 깊은 충격까지 준다. 뭉크는 이 그림을 여럿 그렸다. 그리하여 미술이 모두 아름답기만 한 것이 아니라는 색다른 성과를 가져다주었다. 게다가 이 그림은 보는 사람들에게 울림으로 이어지는 감동을 준다. 여기서 감동이라는 단어만으로는 약한 듯하다. 이 그림을 처음 보았을 때, 누구에게나 거의 충격을 받은 기억이 있을 것이다.

에르바르 뭉크

별이 빛나는 밤

뭉크는 "강렬한 느낌을 바로 그리기 위해서는 타오르는 정열이라는 본성으로 직접 그려야 한다. 그렇게 해야 영혼의 내적 불길을 구체화시킬 수 있다"고 말하면서 그런 본보기를 빈센트 반 고흐가 구현했다고 말했다.

뭉크가 그린 〈별이 빛나는 밤〉은 반 고흐의 그것과 매우 흡사하다. 어쩌면 반 고흐에게 바치는 오마주homage에 해당하는 작품이기도 하다. 그러나 북유럽인 뭉크에게도 밤하늘과 별의 모습 역시 매우 익숙하면서 어딘가 신비로운 대상이었다. 그는 언제나 그것들을 친근하게 느꼈고, 아울러 그런 초월적 대상을 이미지로 만들기 위하여 늘 준비하고 있었다.

몇 가지 요소를 합치면 밤이 불러일으키는 감정을 포착할 수 있다고 글로 남겼다. 기나긴 겨울밤의 푸른 빛이 고독과 우울함을 자아내면서 여기에 달빛이 함께 이루어진 풍경을 만들었다. 다양한 두께로 푸른색과 초록을 칠하고 뒤섞어, 더 신비스러운 이미지로 접근했다. 그리고 멀리 떨어진 집들의 창에는 따뜻한 빛으로 채워 넣었다. 아래쪽의 사람 그림자들 역시 반 고흐의 것에서처럼 연인으로 보인다.

작품의 장소는 노르웨이 오슬로 남쪽의 작은 휴양지 마을 오스코스트란Åsgårdstrand의 바닷가 풍경이다. 1880년대 작가는 그곳에서 여름을 보내곤 했다. 이곳에서 볼 수 있는 일반적인 바다 풍경 보다, 밤의 모습이 가져다주는 특별한 감정을 담게 되었다.

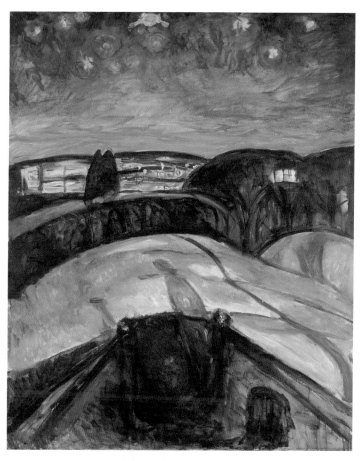

〈별이 빛나는 밤 Starry Night〉

Edvard Munch, 1922-1924, 120.5×100cm, Munch Museum, Oslo

푸른 색상은 신비스러우면서도 우울함도 불러일으키며, 어떤 불길한 징조로도 보인다. 오른편에 추상적으로 보이는 언덕은 나무 덤불이며, 하얀색의 담장이 정면으로 비스듬히 가로지르고 있다. 그곳의 희미한 형태는 두 사람의 연인이 만든 그림자이다. 이는 작품의 주제를 말하고 있는 것 같다. 작가는 계속하여 소용돌이치는 바닷가 물결이 오른편의 나무들로 연결되도록 표현했다. 밤하늘의 별빛은 물결 위에서 반사되고 있으며 나무들로부터의 푸른빛 역시 빛나고 있다. 하늘에 칠해진 청색과 녹색의 다양한 질감으로 인하여 인상적인 밤하늘을 만든다. 어떤 부분은 집중적으로 채색했지만, 또 다른 부분은 그대로 비워두어 하늘의 밝은 파편과 대기 현상을 자연스럽게 가감 없이 보여준다.

마돈나

　문화 저널리스트이자 큐레이터인 워너 호프만Werner Hofmann은 뭉크에 대해 "어쩌면 퇴폐적인 사랑의 모습을 지금까지 볼 수 없던 역설적 방법으로 거룩하게 보이도록 만들었다. 보기 좋은 비례로 이루어진 작품 속 여인은 강력한 여성성을 숭배하는 남자에게 어떤 거역할 수 없는 존재이자 악마로 인식된다"고 말했다.

　오슬로 미술관Oslo National Gallery의 시그룬 라프테르Sigrun Rafter는 "뭉크 자신이 생각한 신성한 모습과 관능적인 모습이라는 여성의 양면성을 나타내고 있다"라고 말한다. 또 "성스러운 생명을 만들기 위하여 성적性的 교통intercourse의 대상이 되는 여성을 표현했다"라고 설명한다. 마리아에게서 보이는 일반적인 황금색 후광 묘사가 사랑과 고통이라는 이중성을 상징하는 붉은색 광배로 바뀌어 있다. 따라서 그림을 보는 '남자'는 마치 여인과 사랑을 나누는 것 같은 장면을 경험하게 된다.

　일상적인 여인의 모습으로 볼 수 있지만, 그림의 주제인 '성모 마리아'를 나타내는 기본적인 요소들 역시 모두 갖추고 있다. 즉, 마돈나는 고요함과 함께 그에 따른 존엄한 표정을 하고 있다. 감고 있는 눈에는 온유함이 보이면서 살짝 위로 치켜뜨고 있다. 그녀의 몸은 정면으로의 빛을 거부하는 듯이 약간 뒤틀려 있는 데 이는 마치 〈수태고지受胎告知, Annunciation〉를 보는 듯하다.

　로버트 멜빌Robert Melville은 "사랑의 행위에서 이루어지는 고통과 환

〈마돈나 Madonna〉
Edvard Munch, 1894, 90×68cm, Munch Museum, Oslo

〈마돈나 Madonna〉
Edvard Munch, 1895–1902, 60.5×44.4cm, Color lithograph,
Ohara Museum of Art, Kurashiki, Okayama, Japan

·
에르바르 뭉크

희라는 이중성을 나타내고 있다"고 말하면서, 석판화로 만들어진 다른 작품에서는 "펜던트처럼 늘어져 이어진 정자精子의 머리가 어떤 목적지를 향하여 굽이치며 나아가듯이 액자 외곽의 세 면을 장식하고 있다"고 덧붙였다.

오슬로 뭉크 미술관에 있던 작품은 2004년 도난당했다가 2년 후 되찾았다. 노르웨이 국립미술관과 함부르크 미술관에서도 같은 작품을 볼 수 있다. 이 외에도 개인이 소장한 작품도 두 점 더 있다. 일본 오카야마岡山 현의 구라시키倉敷市 시의 오하라大原 미술관에서는 석판화를 볼 수 있다.

사춘기

⟨사춘기Puberty⟩
Edvard Munch, c. 1894–1895, 151.5×110cm, National Gallery, Oslo

뭉크는 20대 중반이 되면서 그의 유명한 ⟨사춘기Puberty⟩ 연작을 그렸다. 시기는 1880년대 말부터 1890년대 중반까지이다. 당시 그는 독일 베를린에서 꽤 유명한 화가로 알려지던 시기였다. 새롭게 명성을

쌓아가면서 많은 친구와 교류하며 지냈다. 그렇게 지내는 가운데, 그의 친구들은 그가 어린 시절 겪었던 성적性的 상처를 알게 되었다. 그리고 그에 대한 치유를 위하여 적지 않은 도움을 주었다.

이후 뭉크는 10년 동안 상징주의symbolism를 떠올리게 되는 이 작품을 비롯한 〈사춘기〉 연작을 제작하면서, 자신의 아픔을 지우려는 노력을 병행했다. 그의 성적 위축 증상은 당시 친구들은 물론, 막 어른으로 진입하는 사춘기에 일어날 수 있는 현상으로 여겨졌다. 관련 연구를 거의 처음 시도하던 심리학자들 역시 그의 증상을 공유하였다.

그림은 벌거벗은 한 소녀가 침대 가장자리에서 앉아 있는 모습이다. 다리는 가지런히 모으고, 두 팔은 앞쪽으로 교차해 소녀의 왼손은 무릎 위에, 오른손은 오른쪽 정강이에 두고 있다. 시선은 앞을 향하고 입은 다문 채 긴 머리카락을 어깨까지 늘어뜨리고 있다. 광선은 왼편에서 들어와 그녀의 뒤편에 크고 두텁고 긴 뭔가 불길한 분위기의 그림자를 만들고 있다.

소녀에서 어른이 되어가면서 정신적·육체적인 경험을 하며 겪게 되는, 어떤 성적인 변화에 눈을 뜨게 된다는 불안과 공포가 작품의 제재motif라고 할 수 있다.

뭉크 자신 역시 이 그림에서 나타낸 소녀의 분위기에서처럼, 어린 시절 사촌에게 순결을 잃었다고 한다. 그렇게 겪었던 성sex에 대한 공포를 고백한 작품이기도 하다.

내 손 안의
작은 미술관
- 빛을 그린 인상주의 화가 25인의 이야기 -

초판 찍은 날 2020년 9월 29일
초판 펴낸 날 2020년 10월 8일

지은이 김인철
펴낸이 김현중

책임편집 및 디자인 홍선영
관리 위영희

펴낸곳 (주)양문
주소 01405 서울시 도봉구 노해로 341, 902호(창동 신원리베르텔)
전화 02-742-2563~5
팩스 02-742-2566
이메일 ymbook@nate.com
출판등록 1996년 8월 17일(제1-1975호)

ISBN 978-89-94025-81-0 03600